中国古代晚期绘画史

隔江山色

元代绘画（1279—1368）

［美］高居翰　著

生活·讀書·新知　三联书店

图书在版编目（CIP）数据

隔江山色：元代绘画：1279-1368 /（美）高居翰著；
宋伟航等译 . -- 北京：生活·读书·新知三联书店，2023.8
（高居翰作品系列）
ISBN 978-7-108-07635-9

Ⅰ.①隔… Ⅱ.①高… ②宋… Ⅲ.①中国画－绘画
研究－中国－1279-1368 Ⅳ.① J212.092.47

中国国家版本馆 CIP 数据核字 (2023) 第 128778 号

审　　阅　蒋　勋
初　　译　宋伟航　王季文　张靓蓓
　　　　　张定琦　夏春梅
译稿修订　夏春梅
责任编辑　杨　乐　钟　韵
装帧设计　康　健
责任校对　陈　明
责任印制　卢　岳
出版发行　生活·讀書·新知 三联书店
　　　　　（北京市东城区美术馆东街 22 号 100010）
网　　址　www.sdxjpc.com
图　　字　01-2018-4881
经　　销　新华书店
制　　作　北京金舵手世纪图文设计有限公司
印　　刷　天津图文方嘉印刷有限公司
版　　次　2009 年 8 月北京第 1 版
　　　　　2023 年 8 月北京第 2 版
　　　　　2023 年 8 月北京第 1 次印刷
开　　本　720 毫米 × 1020 毫米　1/16　印张 14
字　　数　200 千字　图 120 幅
印　　数　0,001-8,000 册
定　　价　98.00 元
（印装查询：01064002715；邮购查询：01084010542）

高居翰（James Cahill）

关于作者

　　高居翰教授（James Cahill），1926 年出生于美国加州，是当今中国艺术史研究的权威之一。1950 年，毕业于伯克利加州大学东方语言文学系，之后，又分别于 1952 年和 1958 年取得安娜堡密歇根大学艺术史硕士和博士学位，主要追随已故知名学者罗樾（Max Loehr），修习中国艺术史。

　　高居翰教授曾在美国华盛顿弗利尔美术馆服务近十年，并担任该馆中国艺术部主任。他也曾任已故瑞典艺术史学者喜龙仁（Osvald Sirén）的助理，协助其完成七卷本《中国绘画》（*Chinese Painting：Leading Masters and Principles*）的撰写计划。

　　自 1965 年起，他开始任教于伯克利加州大学的艺术史系，负责中国艺术史的课程迄今，为资深教授。1997 年获得学院颁发的终生杰出成就奖。

　　高居翰教授的著作多由在各大学授课时的讲稿修订或充分利用博物馆资源编纂而成，融会了广博的学识与细腻、敏感的阅画经验，皆是通过风格分析研究中国绘画史的典范。重要作品包括《中国绘画》（1960 年）、《中国古画索引》（1980 年）及诸多重要的展览图录。目前，他正致力于撰写一套五册的中国晚期绘画史，其中，第一册《隔江山色：元代绘画》、第二册《江岸送别：明代初期与中期绘画》、第三册《山外山：明代晚期绘画》均已陆续出版。第四、第五册仍在撰写中，付梓之日难料，但高居翰教授已慷慨地将部分内容及其他讲稿、论文刊布于网络，有兴趣的读者可登录 www.jamescahill.info 参阅。

　　1978 至 1979 年，高居翰教授受哈佛大学极负盛名的诺顿（Charles Eliot Norton）讲座之邀，以明清之际的艺术史为题，发表研究心得，后整理成书：《气势撼人：十七世纪中国绘画中的自然与风格》，该书曾被全美艺术学院联会选为 1982 年年度最佳艺术史著作。1991 年，高教授又受纽约哥伦比亚大学班普顿（Bampton）讲座之邀，发表研究成果，后整理成书：《画家生涯：传统中国画家的生活与工作》。

三联简体版新序

　　北京三联书店将在 2009 年陆续出版我的五本著作，为此我感到非常高兴，也非常荣幸，因为它们终于有机会以精良的品相与大多数中国读者见面了。以前，虽然其中有两本出过简体中文版，但可惜那个版本忽视了图版的重要性，书中图片太小，质量也不够理想，无法充分传达文中所讨论的画作的视觉信息。事实上，如果缺少了这些图片，我的写作几乎是没有意义的。

　　近些年，为庆祝我自 1993 年从加利福尼亚大学伯克利分校退休十五载，并贺八十（二）寿辰，从前的学生和朋友们为我举办了各种集会活动，让我有充裕的时机来发挥余热。在"长师智慧"（Wisdom of Old Teacher）系列演讲中，我总结了自己一生研究中国绘画的基本原则。[1] 除了那些让我沉溺其中的随想与回忆，还有一个问题是我一直在思索的，即中国绘画史研究必须以视觉方法为中心。这并不意味着我一定要排除其他基于文本的研究方法，抑或是对考察艺术家生平、分析画家作品，将他们置身于特定的时代、政治、社会的历史语境，或其他任何新理论研究方法心存疑虑。这些方法都有其价值，对我们共同的研究课题都有独特的贡献。我自己也尽量尝试过所有这些研究方法，尽管并不充分。但是，正如以前我常对学生所说的，想成为一个诗歌研究专家，就必须阅读和分析大量的诗歌作品；想成为一个音乐学家，就必须聆听和分析大量的音乐作品。如果有人认为，不需全身心沉浸在大量中国绘画作品，并对其中一些作品投入特别的关注，就可以成为一名真正能对中国画研究有所贡献的学者，那么我以为，这实在是一种妄想。

　　然而，这种错误观念却广为传布。有些中国同事对我说，以他们对中国出版物的了解——远远超出了我有限的中文阅读水平——来看，国内学术界仍在很大程度上拘泥于文本研究，而忽视了视觉研究的方法，以为只有那样才是符合"中国传统"的，而所谓"风格史"研究则源于德国，从根本上说是西方的，不适用于中国。我最近在一些文章中（参见注 [1]）提到过这个问题。首先，20 世纪 50 年代以后，在美国与欧洲兴起的中国绘画史研究之所以取得蓬勃发展，靠的并非一己之力，而是由于因缘际会，恰好融合了中国、日本、欧洲大陆、英国、美国等各地的学术传统。这其中当然也得益于向中国学者的学习：方闻、何惠鉴、曾幼荷、鹿桥，以及收藏鉴赏家王季迁等人，他们无论在艺术史的文本研究还是视觉研究方面都是专家。第二，中国古代学

者，如明清时期的思想家、绘画评论家董其昌等，也曾深入鉴赏活动当中，并从视觉角度对一些作品进行了分析，虽然我们今天只能看到他们留下的文字，但当初他们针对的可是亲眼所见的画迹。如果说他们的方式看起来与我们有所不同，那只是因为，当时除了木版印刷这种十分有限的媒介，他们缺乏其他更好的复制和传播图像的途径来传达其视觉感受。因此，他们在表达自己独特的体验与见解时，视觉因素几乎完全被排除在外。可以说，传统中国绘画史研究之所以特别重视文本，在很大程度上是由于受到当时传播途径的限制。

今年三联书店将会出版我的四本书——《隔江山色》《江岸送别》《山外山》三本勾连成一部完整的元明绘画史，另外还有一本是《气势撼人》——它们在叙述与讨论时，都特别倚重对绘画作品的解读。读者很快就会发现，在前三本书中，讨论特定作品与风格的内容远远超出了对元明绘画史其他方面的描述，而《气势撼人》每一章都以对某一幅画的细读或两幅画的比较为开篇，其后的论述均由此展开。事实上，这本书最初源于 1979 年我在哈佛大学的一系列演讲，它是我对如何通过细读画作和作品比较来阐明一个时期的文化史而作的一次尝试。在这本书的英文版序言中，我曾写道："关于绘画，明清历史究竟能告诉我们些什么？这不是我关心的主题。相反，我所在意的是：明末清初绘画充满了变化、活力与复杂性，这些作品本身，向我们传达了怎样的时代信息，以及这样的时代中又蕴含着怎样的文化张力？"我的其他作品和文章，包括三联书店明年即将出版的《画家生涯：传统中国画家的生活与工作》，同样会进行大量的作品分析，但这样做只是为了说明情形和阐发论点。我不会一味地为视觉方法辩护，即使它确实存在局限也熟视无睹，在我的职业生涯中，凡是有利于在讨论中有效阐明主旨的方法，我都会尽力采用。我也并非敝帚自珍，视自己的文章为视觉研究的最佳典范，这些文字还远远未及这个水准。我所期望的是，这些尚存瑕疵的文字能够对解读和分析绘画作品有所启发，并引起广泛讨论。除了三联书店将会出版的这五本书，中文读者还能接触到我的另外两篇论文，它们同样可以用来说明我的治学方法。其中一篇研究了清初个性桀骜的艺术大师八大山人的作品如何体现了他的"癫症"（即他如何从自己过去的癫狂经验中获取灵感，使画作充满与众不同的气质）；另一篇则试图梳理出一个中国明清绘画中可能存在的类别，其主要观众和顾客都是女性。[2]

当然，相信大家也能举出和推荐很多中国学者的研究成果，他们在讨论中国绘画问题时，会比我更好地运用视觉研究方法。由于我对中文著作掌握得非常不充分，因此无法将他们逐一列出，即使做了，那也将是一个糟糕的列表，很可能会漏掉一些优秀的作品而网罗进一些禁不起推敲的例证。不过，一个明显的事实是，我以及所有研究中国绘画的外国学者，终其一生都在仰赖中国前辈和同行的著作，没有他们，我们不可能取得今天的成绩。20 世纪 50 年代，当我还是一名学生的时候，就很幸运地遇上了对我影响甚伟的导师之一，大鉴藏家王季迁。后来，我又在中国学术界结识了许

多挚友。自从 1973 年作为考古代表团成员第一次去中国，1977 年作为中国古代绘画代表团主席第二次去中国，直到此后多次非常有意义的访问与停留，我与无数的博物馆工作人员、大学和艺术院校的教授、艺术家、学者等都结下了深厚的友谊，他们的慷慨帮助让我接触到许多前所未闻的资料，极大地丰富了我的晚期写作。我对他们的感激难于言表。

倡导视觉研究方法并不困难，但这也带来了很大的问题：如何能让那些希望运用这一方法的人看到高质量的绘画图像，获得研究所必需的视觉资料呢？我和很多外国学者接触图册、照片、幻灯片并不困难，不少人还能幸运地拥有自己的收藏，但这对大部分中国学者和学生来说，还存在相当困难。如今，解决这一问题有个可行的办法，那就是建立起一个庞大的图片数据库，这样使用者就可以在网络或者光碟上找到所需的资料了。当然，这项工程要靠年轻的数字图像技术专家们来完成，但如果需要图片资源或专家建议，我也一定会在有生之年尽己所能为此提供帮助，我确实打算这样做。

最后，我想把这本书献给所有正在阅读它的中国读者，并祝愿中国绘画史研究拥有美好的未来，愿中外学者都能秉持互利协作的精神为之努力。

2009 年 2 月

[1] 能够阅读英语的读者可以在我的网站 www.jamescahill.info 里看到其中的两篇演讲稿。点击"Writings of James Cahill"，再点击左侧的"Cahill Lectures and Papers"（CLP），向下翻页找到并点击 CLP176，"Visual, Verbal, and Global (?): Some Observations on Chinese Painting Studies"和 CLP178，我在伯克利 2007 年 4 月 28 日"江岸归帆"座谈会结束时的讲话，那是我从前的学生为庆贺我 80 岁生日而举办的一次活动。前一篇收录在 History of Art and History of Ideas, III, pp.23-63。两篇文章内容相似，但它们相对完整地说明了我对中国绘画史领域的研究现状以及它如何朝更好的方向发展方面的认识。

[2] 《八大山人作品中的"癫症"》（"The 'Madness' in Bada Shanren's Paintings"）收录于我的文集中，这本文集共收论文 12 篇，即将由杭州中国美术学院出版。这篇文章也可以在我的网站内"Cahill Lectures and Papers"栏 CLP12 条目下找到。《中国明清时期为女性而作的画?》（"Paintings Done for Women? in Ming-Qing China"）一文收录在《艺术史研究》第七卷，1—37 页。

致中文读者

本书是拙著中国晚期绘画史系列专著的第一册，先前计划每年出一册这套五册的
著作；起初一鼓作气，天真地以为有中国晚期绘画多年的研究，以及编写详细的课堂
讲义，应当得以轻易迅速成书出版。从1279年宋室覆亡开始逐章写起，而后在大约
五年之后可以完成第五册，以1950年代左右的中国绘画作为结束。

我本应不至于如此轻心的。多年来我一直告诉学生，著书像是盖房子而不是堆砌
石块：其结构是立体的而非线性的。整体结构和建筑式样必须在一开始就决定，并
且贯彻首尾；每个部分环环相扣，重重相承。总之，细部必须与整体绾合；我并不
想把比喻细说到房屋中的水管装置或电线网路，其实并无不可。我的意思是，就计
划与目的而言，本书的"建筑结构"比较起来单纯一些，往后数本则越趋复杂，以
致第三册出版至今已转瞬十二年，而我的几位忠实读者（约有二十位）还在等待第
四册。

假使我不跨越这套书的原始目标，成书也许容易得多。我并不是说《隔江山
色》写作粗劣，而是现在我对它很不满意——如果在成书二十年后的今天重新写一
篇书评，我可以找到许多可供检讨之处。中国文人对元代绘画的正统看法主要由明
代画家、学者，直至董其昌等人共同创立，本书的缺憾是过多地承袭了他们的见
解，如果我当时能清晰地把自己的看法与他们的见解分离开，则更理想。我也应该
多着墨于活跃在蒙元宫廷中诸位画家的贡献，比如何澄（何氏有一手卷藏于吉林省
博物馆，画的是陶渊明《归去来兮辞》的意境，已经刊印）以及王振鹏。在处理第
二章追随李成与郭熙的山水画家时，（特别是）班宗华（Richard Barnhart）和谢伯
轲（Jerome Silbergeld）[1] 为文指称我受文人解释影响太重，把董巨派的追随者如黄
公望与倪瓒视为山水画的生力军，李郭派诸大家风格在元代的发展则显出途穷末路。
我至今仍然深信，从艺术史的整体角度来看此一观点是正确无误，但是，我本该把
元代的问题说得活络些，留有余地，也应明白地指出这个看法是站在后人的立场以
追溯法得出的。当然，如果今天重新写过，我会更强调绘画的意义与功能，艺术社
会史以及其他进路，就像接下来几册所做的一般，把绘画置于更丰富而多面的历
史之中来看待。

然而，本书的基本论点，即关于元代对绘画的"革命"，及其引发中国绘画巨大而

终不可逆的转向等观点，我仍认为大体上还是对的。我希望现在的读者和我一样对本书不尽满意，进而寻读一些新近的论著，特别是此一领域中年轻学者的作品，处理相同的画家与绘画，然而有比较持平精微的论述。

1993 年 2 月

[1] Richard Barnhart, "Yao Yen-ch'ing, T'ing-mei, of Wu-hsing." *Artibus Asiae* XXXIX/2, Summer 1977, pp. 105-123. Jerome Silbergeld, "A New Look at Traditionalism in Yüan Dynasty Landscape Painting," *National Palace Museum Quarterly* vol. XIV no.3, Spring 1980, pp. 1-29.

英文原版序

　　本书是所拟中国晚期绘画史一套五册中的第一册。其中有数册已经着手准备，希望在五年之内完成整套系列。其余四册将探讨明清两代与二十世纪上半叶的绘画。每册预计自成单元，分别包含晚期发展的每一个重要阶段，如此一来将在范围上比拟——我原来也有此雄心——欧洲绘画中讨论文艺复兴（Renaissance）、巴洛克（Baroque）或其他时期绘画的著作。

　　一如每册自成单元，即使往后再有早期至宋代绘画的论著，这一套五册也可以独立。本册始于十三世纪末，那时中国绘画已有一千五百年的历史，这似乎是引领读者从中切入看中国画史。诚如后文各章显示，中国晚期绘画史始于元代，是个崭新的时期，而不只是旧世代的延续（虽然若干主题古已有之），是以非常值得纳入此一系列做个别介绍。

　　直到三十年前，远东以外的一些国家才开始严谨地研究中国晚期绘画，而且仍然有些争议。过去通常以为十三世纪末以降的绘画是鼎盛传统随宋代而亡，至少是明显式微之后每况愈下的产物。喜龙仁（Osvald Sirén）在《中国晚期绘画史》（*History of Later Chinese Painting*）（1938 年）之中，提纲挈领介绍了重要的画家、画派，刊出其代表作，但是他对十三世纪画风和美学背景与前代的差异这个基本问题着墨不多。其他的著者像司百色（Werner Speiser）和罗樾（Max Loehr）（见参考书目 1931 与 1939 年的著作）则觉察到艺术价值上影响深远的转变藏在元代大师辉煌的成就之中。但是彰显那些艺术价值，从而熟悉这个广大而迷人的新领域，除了在中国与日本之外，往往碍于无法观览此一时期的真迹，仅有效果不彰的复制片，致使研究中断。直到 1950 年代情况才有改变，美国与欧洲两地的美术馆以及私人收藏家的典藏开始可以与远东国家并驾齐驱，而研究中国艺术的专家逐渐转移心力，从早期绘画移向晚期。

　　1950 年代之后二十年间，中国绘画的研究进入百家争鸣的阶段。如今讨论宋代以后大师的文章多见于单篇论文、专书或博士论文，不是已经完成便是正在进行之中。画家传记资料渐趋完备，有助于澄清生平，许多中国画家与评论家的相关著作也有了翻译本。而最重要的是，风格的研究让画家与作品能在艺术史上定位明确，各个时期、画派与大师重大的贡献获得肯定，于是现在再写中国绘画史自然能从这些专门的研究中获益不少，我的收获可以从注解与参考书目中一目了然。可是，中国晚期绘画整体

看来是呈点状分布，常在交接处或转捩阶段消失，如果把它们当做一连串的个别现象是看不出端倪的，必须放在历史的脉络中，才能发现那是大范围中国文化史的一部分。今天研究艺术史的潮流倾向于把艺术史料与社会史、政治史与思想史做整合，是一股比较健康的潮流——本书显然将深受这股潮流的影响，其余四册亦然。但是必须对艺术史本身的发展有更透彻的了解，这种整合才能恰到好处。

以上几项原因，使我觉得尝试建立中国晚期绘画通史的时机已到。另外，由最近数场成功的展览可见大众的热情与日俱增。一度被认为是很优雅甚至莫测高深的品味，如今都流传在艺术爱好者及常逛博物馆的民众之间，从而产生了仰慕元、明、清绘画的人群。他们发现面对作品时，不是那么难以沟通——即使现在，我们对于当初看画时遭遇的挫折，仍有些费解——但是他们依然想进一步了解作品、画家，以及绘画背后的理念。本书以及陆续发表的著作便希望能够满足这些需求。

因为心里存着这个想法，行文之中有时会从西方艺术史借用一些术语来形容中国绘画的发展与活动，这种中西比附可能不是十分精确，因为比附本来就不会精确。我了解这么做有危险，也会引起一些同僚的抗议。比如说，中国画家常在作品中刻意模仿或者沿用早期风格及大师的画风，这种情形我用 archaism 和 archaistic 来形容。几年前在一次讨论会上，有位中国艺术史的前辈便驳斥这种用法，以为这个术语在欧洲艺术史自有含义，不一定适用于中国。我现在仍然维持当时的看法，除非我们去造一个新字（以中文的"复古"为字源，假设是"fukuism"），否则别无选择，只能用一个现成的英文字，然后集中精神尽可能完整正确地界定这个字在中文里的特殊用法，以及我们使用时的含义或范围。其他诸如 romantic，neoclassical 和 primitivist 这些书中"意味深长"的术语，同样是用在中西现象十分近似的场合。

本书收录的图版是来自世界各地的典藏，都是倾力网罗第一手图版，但是有少数例外，比如中国大陆的绘画，就只能尽量取自效果较佳的出版品。非常感激各地的美术馆与私人收藏家让我使用他们的绘画，还提供底片。其中对台北故宫博物院及院长蒋复璁博士要特申谢忱，我在此出版复制的画作居所有博物馆之冠，占了全书近半数（事实上，我常仰赖台北故宫博物院的收藏，此地大师级的作品举世无双）。台北故宫博物院这些作品大部分的相片都是来自密歇根大学安娜堡校区（University of Michigan，Ann Arbor）的亚洲艺术图片中心（the Asian Art Photographic Distribution），他们真是有求必应，也要特别致意。

另外还要感谢北京的中国社会科学院，1973 年秋天我以中国艺术与考古学专家代表的身份访问中华人民共和国，他们恪尽地主之谊，各个美术馆的职员与馆长也慷慨展示馆中珍藏。原先只见过复制片的作品，如今都能当面仔细地参观揣摩而得以在本书中讨论。

　　书中援用一些同事的研究，堪萨斯大学（University of Kansas）李铸晋教授所出版的著作让元代这片坎坷的领域平顺不少，非常感谢。牟复礼教授（Professor Frederic Mote）提供即将出版的《剑桥中国史》（*Cambridge History of China*）元史初稿，在处理元画的历史背景时很有用处。另外有三位年轻学者是我前后任的研究助理，也须特地答谢。诸如中国官名与地名这些重要的细节，是由罗杰斯（Howard Rogers）上穷碧落下黄泉搜寻而来，他同时还订正翻译，在手稿的空白处写满了注脚，使我减少错误，得以及时补正。文以诚（Richard Vinograd）负责多项事务，其中包括详阅注释及准备参考书目。图片说明与索引，及中文部分则是由魏德纳小姐（Marsha Weidner）代劳，感谢她处理这份棘手的工作。摩根女士（Mrs.Adrienne Morgan）为本书提供地图。加州大学出版社及艺术史系（the University of Califonia Press and the Department of the History of Art）的普赖斯小姐（Lorna Price）发挥编辑技巧，将文稿中笨拙的文字重新润饰，打破许多处我"迷恋分号"的句子，加以简化。至于进一步流畅的编辑作业，以及全书的设计与成书，则要归功于威特比小姐（Meredith Weatherby）以及她在威特希尔公司（John Weatherhill, Inc.）的同事。

　　大部分的文稿都是 1972 至 1973 年在日本休假期间写成，当时我正接受古根海姆基金会（the John Simon Guggenheim Foundation）的资助，于此我铭谢万分。同时，还有来自伯克利加州大学研究委员会（the Committee on Reasearch of the University of Califonia, Berkeley）珍贵的赞助。艺术史系的同僚，特别是格里姆斯利（Nancy Grimsley）、马尔（Wanda Mar）和摩克（Jill Moak）诸位小姐耐心有加，除了文稿打字以外还帮了许多忙。我的儿子尼古拉（Nicolas）代为拍摄一些图版。最重要的，还必须感谢桃乐蒂（Dorothy Cahill），写这样一本书我必须离群索居，她除了再三忍受，撰写期间还不时地提供意见鼓励慰勉，谨以此书献给她。

目　录

哈尔滨

蒙古共和国

吉林省

长春

内蒙古自治区

沈阳

辽宁省

呼和浩特

宁夏回族自治区　黄　河

北京

大同

天津

河北省

青海省

银川

山东省

太原

济南

黄　海

山西省

泰安

兰州

甘肃省

西安
（长安）

郑州

陕西省

河南省

江　苏　省

淮河

合肥

东

四川省

湖　北　省

安徽省

南京

上海

成都

汉口

杭州

长

武昌

宁波

海

江

南昌

浙江省

贵州省

湖南省

长沙

江西省

贵阳

福建省

昆明

福州

云南省

广西壮族自治区

泉州

广东省

南宁

广州

台湾省

香港

中国部分地区

南　海

海南省

	国境
	省界（现代）
	大运河
	万里长城

0　　　　　　500 km

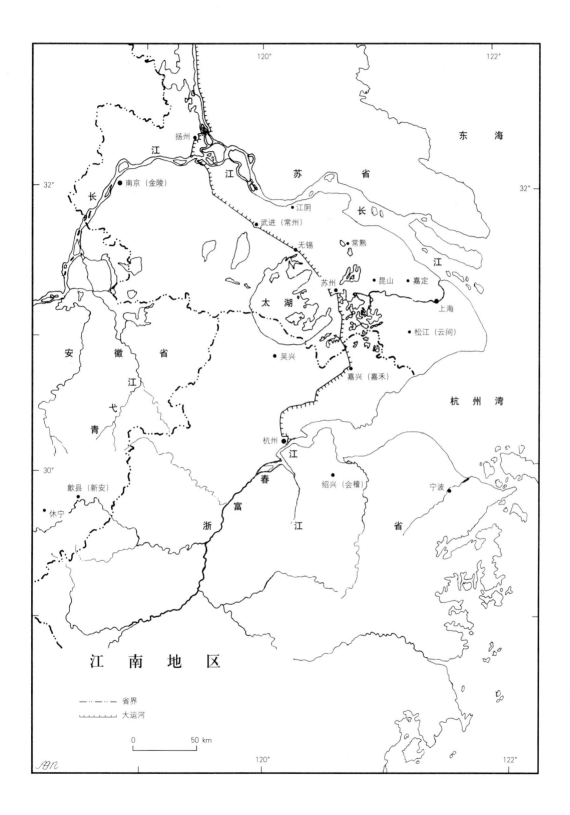

东 海

江 苏 省

扬州

江

南京（金陵）

长

江阴

武进（常州）

无锡

常熟

长

太 湖

苏州

昆山 嘉定

江

上海

松江（云间）

安 徽 省

江

弋

吴兴

嘉兴（嘉禾）

杭 州 湾

青

杭州

江

歙县（新安）

春

绍兴（会稽）

宁波

休宁

富

浙

江

省

江 南 地 区

——·——·—— 省界

├┼┼┼┼┤ 大运河

0 50 km

第一章

元代绘画的肇始

第一节　元代画坛的变革

　　十三世纪晚期，蒙古人推翻南宋政权，建立新王朝，是为元朝，中国绘画晚期的历史便在这改朝换代之际开展。宋朝由汉人皇帝世代相传，从公元960年到1279年，达三百余年之久；元朝自1279年起到1368年倾覆，大约只统治中国九十年，之后由另外一个国祚绵长的汉人政权明朝（1368—1644）所接替。对中国人而言，元代这段时间经济凋敝，生灵涂炭，精神抑郁苦闷。不过这个时代在文化上有好几个艺术领域却生气蓬勃，特别是戏曲、书法和绘画。其中尤以绘画为然，画史上正在酝酿一场空前的革命；元代以后的绘画除非刻意的模仿，面貌与1300年之前几乎完全不同。研究中国晚期绘画时，了解元代诸大家的成就非常重要，就如同研究欧洲绘画须先了解文艺复兴，道理是一样的。

　　艺术革命的原因可能比政治革命更难界定，但是若因此而说没有原因存在，也不尽然，变数总是来自艺术传统之内与艺术传统之外，两相激荡而共同决定新的方向。某些人有时候会指称，宋代的绘画气数已尽，多少注定要走下坡，即使宋朝国势仍然强盛，画风依旧有被取代的危险；这便是把艺术当作可以完全无视于历史影响，而独立发展。但事实上，元代画坛上的革命部分是由历史促成的。南宋（1127—1279）画坛上势力鼎盛的流派当数杭州画院，代表的大师是马远和夏珪【图1.1、图1.2】。院画在当时能独领风骚，不仅因为他们的作品有艺术上的实力和无与伦比的魅力，还由于与皇室的渊源而带来的权威。虽然他们在画坛上的势力稳若磐石，王朝一旦倾覆，一样无法幸免于难。宋朝的王室直到1276年才退出杭州，但是成吉思汗之孙忽必烈（1215—1294）所领导的蒙古政权，早在几十年前便已经占领了大半个中国，杭州的

1.1　夏珪　溪山清远　卷(局部)　纸本水墨　46.5×889.1厘米　台北故宫博物院

1.2
(传)马远
华灯侍宴
轴　绢本浅设色
111.9×53.5厘米
台北故宫博物院

朝回中使传宣命
父子同班侍宴荣
酒捧倪觞祈景福
乐闻汉殿动匏笙
宝瓶梅蕊千枝绽
玉栅华灯万盏明
人道催诗须待雨
片云阁雨果诗成

画院似乎也在十三世纪中期之后不久便停止了活动，也许是战乱所带来的压力所致。院画中那种典型的安逸气氛，无论如何大概是不适合这个时代了。

画院在杭州正当极盛之时，宋代早期遗留下来的旧派绘画，便由北方金朝的中国画家延续着。金朝，一称女真，这支异族，从十二世纪早期便统治北方地区，与南方的南宋属于同一个时期，1234年遭蒙古人驱逐。金朝治下的中国画家那种十分保守、甚至落伍的画风，并没有随着金朝的倾覆而消失，反而到了元朝还继续存在，后文将会讨论到。不过，元人入侵所带来的混乱与困顿，无可避免地会阻断各种严肃与大规模的绘画创作；在烽烟四起的乱世中，画家不太可能得到赞助，也不会有合适的工作环境。

除了历史因素之外，赞助也是一个重要的变数，因为所有宋代主要的绘画都是职业性的，画家们以卖画维生，或者在宫廷服务，或者有其他赞助。如今，在元代，这样子的传统隐而不彰了，幕前活跃的则是业余画家。早在十一世纪晚期，就有一群业余的文人画家崛起，开创了新的绘画流派，或者说是趋势，原称士大夫画，后来称为文人画。但是这股业余趋势，在宋代却未对职业画家造成威胁，到目前为止原因尚未充分探讨。十二世纪及十三世纪早期，有些文人画家在北方金朝从事创作，有一些则在南方地区。[1]禅寺中的僧人画家，就其风格与业余身份而言，与这些文人画家有些近似。十三世纪禅画兴盛，也见画院衰微，也许是反映了在外界动荡不安之际，禅寺提供了一个比较安稳的场所。

但是直到元初，业余画家还是停留在画坛的边缘。然后突然间——一部分是因为职业画派的没落，一部分是因为业余画家令人振奋而且深具影响力的新发展——画家们发现自己（也开始以为自己）是居于画坛的核心。往后的中国绘画史中，除了明初有院画的短期复兴之外，业余画家便一直居于主导地位。

于是，业余画家的崛起，伴随着绘画品味、创作风格和偏好主题的转移，构成了元代绘画变革的基础。画家来自与以前不同的社会阶级，他们各有不同的背景、理想与动机，在各种不同的场合为不同的人作画，绘画不由自主地发生了根本而深远的改变。

第二节　业余文人画

中国宋代及宋以后，文化上的主要担负者是儒士，即士大夫。他们的文化活动包括编写史传，注释并传布经书，创作诗词及各类文学（包括现在认为最通俗的文学——短篇小说、长篇小说、戏曲），作曲奏乐，尤其独占了书法艺术，除此之外，在宋代以后，大部分的绘画运动也是由他们推展。士大夫们彼此沟通讯息以及阐明思想的主要媒介自然是散文；但诗词、书法以及音乐，从很早以前便被视为较含蓄婉转的达意工具，是一种表现艺术，可借以将情意的微妙色彩、变动不居的心绪、个人心灵的特质加以具体化，而与其他的心灵交流。至于绘画，只要还在职业画家或"画匠"（文人

口中的贬抑之词）的范围，便不可能被视同那些遣怀述志的表现艺术，而只是一种后天磨炼而来的技艺，只能创造供人玩赏的奇珍异宝。就是因为如此，文人不屑于从事绘画。不过，在宋代，由于画风与画论两方面有新的发展，绘画得以融合诗艺与书法，成为文人闲暇时的消遣。

事实上，文人适当的出路只有一种，即入朝为官。在宋代以前好几个世纪，便已经存在着士大夫阶级，他们与世袭的贵族之间有一种互为消长甚至是紧张的关系。中国早期历史中，官员一般出身世族；社会阶级之间的流动相当少。但是到了宋朝，虽然依旧可以透过皇亲贵族去谋得一官半职，但是大部分的官员皆是通过科举考试，凭着他们精通文理、博览经籍的真才实学而晋身仕途。入朝为官的人，不论天子脚下的朝中大臣，或地方上的小官吏，他们的教育、名望与权力都与社会上其他的族群有所区别。他们还有其余的特征：因为本身既有文学素养又有闲暇时间，所以文化水准颇高，对他们来说，这种文化水准或多或少变成是必须具备的；随着较高的文化水准便出现了崇古的心态，这种心态使得博古之风昌炽，也激发他们争相仿古，而在文学或艺术创作中，便也喜欢将古圣先贤的作品旁征博引一番。因为这些文人的教育是以先秦经籍与后世大量的注疏为基础，出现这种心态也是自然而然的。对传统的中国人而言，所谓的做学问，指的是钻研经典以及自出新注。知识性或社会性的议题，往往是借着对经典的注疏来加以陈述、讨论、甚至解决。

结果，读书人通过科举考试进入朝廷，但是科举却没有考察他们统理朝政的知识；也没有像性格测验一般检验他们是否能胜任行政工作。反而，考的是对经典是否熟悉，及有无能力提笔为文，讨论典籍中所见的原则如何落实于现实问题。以此观点类推，研究经典能让读书人行事有依据，心智有涵养，因此按理说来，他们可以根据有别于专家的考虑，因时因地做出正确的决策。日常的例行公事，便交给受过特别训练的僚属。于是士大夫的见解顺理成章偏向业余立场，与专业的立场形成对峙。当文人从事于绘画，而小心翼翼地避开与专业画家相关的风格特色，就显示了相同的偏见。如果一个人的画用了亮丽的色彩以及装饰性的图案来吸引观众的目光，可能这幅画就是出售用的。而绘画的正当动机，读书人认为，是要"寄兴"；这种活动本身的价值是在于修身养性；作品不可用来出售，只宜投赠知音。若在画中卖弄自己对于实物的描写如何几可乱真，便是屈从一般大众的写实口味了，而且也触犯了文人画的创作规范，这些我们往后会讨论到。强调技巧（我们先假定画家一定具备画技，但其实许多文人画家只具备某一方面，而且是相当有限的技巧）意味着只要磨炼技巧，即可以在绘画上登峰造极。而文人画家的想法正好相反——绘画的精神主要来自画家本身优异的禀赋，而绝少由后天技法造就，这种精神敏锐的鉴赏家看得出来，常人则容易失之交臂。此即所谓的"观画知人"。画家必备的修为并不是一般的"习画"训练，而是糅合了几项功夫：比如锻炼自己对风格的感受力；通过揣摩古画来熟习古代的风格；借书法提升

笔墨功夫；而且无时不浸淫在大自然及文化的氛围中，使自己的感悟力和品味日益精进。

欧洲艺术史上也曾经发展出类似的文人业余画论，以为艺术家秉持自身的学养以及人格，应勘破利字这一关。这其实是陈义过高，易流于空言；而理想高于实际的状况，在西方可是更甚于中国，结果这种理论在西方绘画上的实质影响亦远低于中国。古希腊的艺术家早已考虑到一个问题：艺术到底应该被视作一项技艺，或是一门令人尊敬的行业。传说当时有画家拒绝接受酬劳，甚至将画作平白送人，以免沾染商业气息。到了文艺复兴时期，绘画基本上还属于人文艺术，并且进而成为值得有学养的人投身的行业，他们以兼通文学与哲学来提升自己作品的水准；阿尔贝蒂（Alberti）1436年所写的《论画》（*On Painting*）便是这种新态度的经典之作。稍早佛罗伦萨曾出现讨论艺术家生平的著作——当然中国早在数百年前就已经有了——而整个欧洲艺术理论中也贯穿着一脉"画如其人"的观念。[2] 但是这些观念在欧洲并未像中国那样在画坛上发生实际的影响，西方也未曾有过明显的"业余画派"。

中国的文人画家及其交游的圈子，通常都兼具鉴赏家、收藏家的身份，由他们的品鉴角度及上述的一些信念所发展出来的几种绘画，在手法上看起来常常像初学乍练，带点笨拙，起码和职业画家与院画家的洗练精工比较起来是如此。文人画家所作的通常是水墨画，或者只是敷上一些淡彩（但是复古风格除外，复古风格的绘画用色较为鲜明，这是由模仿或影射古代的绘画形式而来的，与一般色彩的写生功能略有差别）。再者，这些绘画不管是技艺生疏或是刻意避开流俗，若以物象外表的真实感来要求，通常不具有说服力；基本上他们画的是一个内在世界。在宋代大师笔下，特别是十一、十二世纪，中国绘画的写实风格这一面，已经达到了前所未有的巅峰。稍后数百年中，画风的发展方向渐渐远离写实风格，这是与宋代的写实成就有所关联的，大部分的时候都是刻意地"不求形似"。当实际的纸上绘画真的不求形似了，同时的绘画理论就从旁推波助澜起来。

文人画的特征此处暂不详论，我们将这些特征及其他论题留待与相关的个别画家和画作一起呈现；目前，我们必须先观察一下元代画家的历史与社会背景。

第三节　元代的读书人

蒙古人当政后便了解到，保存汉人行政系统的精华并在朝中采用干练的汉人，有种种优点。元朝的开国之君忽必烈入主中原后，在位达十五年之久，一心一意想学汉人当个有文化的皇帝，延请了一些硕学大儒到北京来。但是他只建立了一套汉人文官制度的空壳子，其实内里完全是蒙古人在中原以外各汗国实施的军事化建制。无论在中央或地方，政府官员一律行双轨制，有执掌军权的蒙古人或色目人，佐以管理文人政府的汉人。语言隔阂也造成沟通的障碍，忽必烈本人从来无法直接和他

的汉人属下对话。

应召食蒙古人之禄的汉人为数甚少；对大部分的读书人而言，在宋朝他们可以按部就班地升迁，但是在元朝便困难重重了。新王朝一开始就设下的社会阶级，决定了晋升的渠道，其中蒙古人是第一等，次一等是来到中原辅助蒙古人的外邦人。汉人居于最低等；甚至等下又有区别，而东南部（长江流域及其以南——所谓的江南地区）曾经是南宋故都所在，此地的汉人更受歧视，部分是因为他们对前朝依然忠心耿耿。江南地带不仅风光明媚、气候宜人，而且富甲全国又兼人文荟萃。蒙古人统治之下，这里的精英分子多半仕途坎坷。元代初期的社会据说分成“十等”，儒者在伶人（包括娼妓）之下，仅仅高于乞丐，排在第九，不管是否确有其事，或者只是失意文人的嘲谑，[3]这些原本该是官僚体系中坚分子的人，在元朝的确是遭受严重的歧视。科举考试在元代一开始便被废除了，直到1315年才恢复。但即使恢复，江南地区的汉人仍然不易晋身仕途，因为考试对他们有诸多刁难，且名额有限。既然无法当官，有些人便退而求其次当个小吏，一旦破格擢用还是可以跻身官僚行列；但是升迁比登天还难，俸禄也少得可怜。

除了以上所说的障碍之外，视变节降敌为奇耻大辱，这种心结也使得大部分的知识阶层迟迟不愿加入新朝。比较幸运的人可以靠持有土地或变卖家产维生；其他人只有教书、行医或算命。有一些人知名度够，便可以文人或作家的身份谋职，尤其是到了元代末期；他们通常隶属于职业公会“书会”，写作墓志铭和序言之类来赚取润笔费，不然就编剧本。这些“处士”行业有异，却在江南地区共同组成一个自给自足的社会，在这里传统的价值得以保存，过去的种种还受敬重。在这个世界，虽然无法完全摆脱不利的外在环境，但心灵是逍遥自在的，读书人可以把自己的人际关系只局限在一群意气相投的朋友之间；他们可以借着诗笔、书法和画艺，在这个圈子中或是在历史上拥有一些地位，甚至是名声。

第四节 遗民

蒙古人夺权之后，专制的统治使此起彼落的抗暴运动变得徒劳无功，直到十四世纪中叶才有大规模的叛变。是故，在元代早期，士人拒绝臣服蒙古人，跟任何公开对前宋表达忠贞的举动一样，可能只是出于守节之念，没有实际的目标可言。但是有很多人既不想接受蒙古人召举，也不愿隐藏对蒙古人的讥讽。这批人有的曾在宋朝为官，有的曾在动荡的年代奋力作战，要不就是曾经义愤填膺立誓不事二主。他们即是所谓的“遗民”。这些遗民离群索居，有时候转向宗教找寄托，泰半生活贫困，常聚会赋诗，隐喻故国之思。因为苦于没有有效的抵抗手段，促使他们采取一些象征性的举动，譬如坐卧不朝北（蒙古首都的方向）。有少数传世的绘画中也可以见到类似的象征手法。

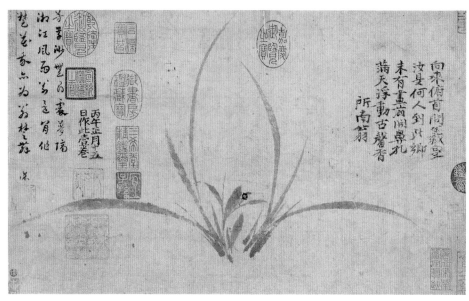

1.3
郑思肖
墨兰 1306年
卷 纸本水墨
25.7×42.4厘米
大阪市立美术馆

郑思肖 原是遗民画家后来成了民族英雄的，郑思肖（1241—1318）是其中之一。宋亡易名为思肖，其中含有忠于宋室的暗示：因为肖字是宋帝赵（趙）姓的一半，这个化名意味着"义不忘赵"。郑思肖在宋朝时曾应科考，但未取得功名。他本籍福建，1275年住在苏州时，正逢当地守军不敌蒙古人攻势而兵败投降——他觉得这简直是叛国之举。郑思肖目睹汉人私下通敌本有满腔的悲愤，对于宋室覆亡又椎心泣血（南宋首都临安在次年紧接着陷落），但他把自杀的冲动强忍下来，在一首诗中表示，只因为家中还有老母需要奉养，自杀即是不孝。他和一些反元人士留在苏州，余生致力于义理和宗教（他写过一篇有关风水的文章），对蒙古人的恨意都埋藏在诗中画里。但是他似乎并没有遭到任何报复，蒙古人知道郑思肖这批人的意图，但显然认为他们成不了气候。

郑思肖最爱画的题材是兰花，热带地区的品种树形大而苍翠，中国的兰花相形之下便中庸许多。郑氏现存唯一可靠的作品是一幅纸本的墨兰小手卷【图1.3】。[4] 就这幅画本身而言是再平凡不过了；很难能找出一幅表面上如此不具有政治意味的画。纸上以淡墨画出两丛轻巧的兰草，一朵孤挺的兰花是全画唯一墨色较深之处，有画龙点睛之妙。

画上题了两首诗。最左边的一首由陈深所作，他也是遗民，宋亡后归隐，可能是郑思肖的朋友。右边的一首是郑思肖自题，为这幅稍嫌单薄的画添一些分量，但是诗意颇为晦涩：

> 向来俯首问羲皇，汝是何人到此乡？
> 未有画前开鼻孔，满天浮动古馨香。

左边另有小字题款，半由木刻模子印出，得知这幅画作于公元1306年。在这条题款之下，有郑思肖钤印二枚，一枚刻的就是题诗上的落款"所南翁"——南是故都临安的方向，这个字号同样涵藏着怀念宋室的情感。另外一枚印章刻了一段文字："求则不得，不求或与。老眼空阔，清风今古。"因为人们索画时或是对郑思肖说之以理，或是诱之以利，这枚印章便是用来事先知会他们。

我们如果进一步探求画中的主题，以及郑思肖如何运用这个主题，丰富的含义便开始浮现。兰花通常让人想起屈原（约公元前340—前278）《楚辞》中高风亮节的君子，而且数千年来一直都带着这种隐喻。兰花柔韧自持，静静地绽放，独自在清幽处吐露芬芳，这种形象特别适合一个离群索居的人敏感的心情。文人画家以水墨画兰，书法的笔意正好具备了兰叶柔韧的特性，与竹、梅和其他几种植物同为业余画家偏好的题材。不过，郑思肖画兰，又有一层言外之意。或问兰根为何不着地，他答曰：土地已为异族所夺。此中的兰花因而也象征着画家本人，漂泊不定、羸弱无力，但是仍然怀抱一片孤忠。

龚开　元初数十年间另外一位隐居苏州数十年的画家是龚开（1222—1307）。他才华洋溢、博学多闻，曾做过短暂的两淮制置司监官，对于戍守淮河流域领兵抗元的李庭芝十分仰慕。又与陆秀夫过从甚密，蒙古大军于广东歼灭宋朝的残余水师时，陆秀夫背着宋室最后一位幼主帝昺投海而死，因而名留青史。龚开晚年生活近乎赤贫，偶尔会出售一些文章字画贴补家用；出售作品原本会招来非议，但是如果生活已经捉襟见肘，或者只要交易不带任何商业色彩，用的是赠画的方式，受画人以容易流通、兑换的礼物作酬报，那么便可以稍微通融。龚开画中那种古意盎然的风格与品味特别吸引人，被认为犹有唐代（618—907）大师的遗韵。龚开身材魁梧，号称有八尺，一把胡子又长又密。当代论者提及他长相奇特，行径怪异，都反映在粗糙的笔法与画中奇特的造型；这两项是最显著的特点。这个评断隐含着一个新的绘画观点，即推崇个人主义，或是赞扬个人主义与古老传统的适当融合。

幸好，两件龚开最负盛名的作品都保存下来了。一件手卷画的是捉鬼的传奇人物钟馗，带着他的妹妹和随行小鬼一起出游。[5]另一幅是纸本水墨的小手卷，画的是一匹瘦马【图1.4】。唐式的马画是龚开的专长；与他同时代的周密说，这些画可能是龚开晚上在满地尘土的家里完成，因为没有桌子，所以只能让儿子伏在榻上，在他背上铺纸作画。周密说龚开画的马"风鬃雾鬣，豪骭兰筋，备尽诸态"。[6]这些形容不只针对马而已；马画和兰画一样，也可以呈现一个志士仁人的气节。特别是这种动物性情刚烈，有时候还受到缰绳羁绊（代表受牵制），可以象征不屈不挠的精神。

不过龚开这幅《骏骨图》所要传达的讯息比较特别。骨瘦如柴，马首低垂，它曾经是意气昂扬，现在却处于半饥饿状态，劲健的骨架依然令人印象深刻，落魄之中不

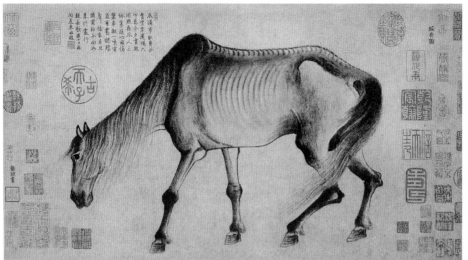

1.4
龚开
骏骨图
卷　纸本水墨
30×57厘米
大阪市立美术馆

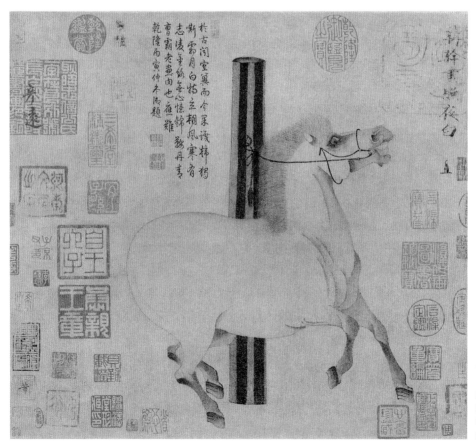

1.5
(传)韩幹
照夜白
短卷　纸本水墨
纵30厘米
纽约大都会美术馆

失其自尊。在龚开的心目中这只动物也是遗民，自宋朝劫后余生。龚氏题款道：

> 一从云雾降天关，空尽先朝十二闲。
>
> 今日有谁怜骏骨，夕阳沙岸影如山。

这幅画的效果直接而有力，观者通常会以为是一匹瘦马的真实写照，无从在龚氏的个人风格之外和古代的或他人的画风发生特殊的联想。不过，这幅画基本上真是从唐代的马画发展而来，这一点龚开当时的批评家已经指出；另外，这幅画与传为八世纪韩幹手笔的著名作品【图1.5】之间也有数点相似，透露一些痕迹帮助我们了解龚开绘画的拟古特色。首先这两匹马都画得很大，几乎填满画面，作侧面而立，衬着空白的背景（收藏家的印章与题款散布在马匹四周，都是后来几个世纪中加上去的）。而且每一匹马的身躯都用浓墨晕染，以达凹凸分明的效果，看来很有体积感。最后，两匹马的姿势与画法，都是为了突显马匹的特质或处境的某些面向，并不是要画一些泛泛的"马"。龚开很巧妙地把这些古代的风格转变为其表现目的所用，现代的观众一点也不觉得是套用前人；与龚开同时的鉴赏家知道这些特征是典故，不过，羸马这个强烈的意象必定也深深打动了他们的心弦。假借古法不过是给这张画多了另外一层含义。

看着郑思肖和龚开的画，我们不妨停下来谈一谈画中所展现"文人画"（literarymen's painting）的其他面向。画家在画上题诗衬托，便在绘画中注入了文学的性质。结果诗中有画，画中有诗，成为统合的美感经验；因为题诗可以当作书法作品来欣赏，而画可以读出象征含义则又像一首诗，诗与画美感上的交融，比我们在西方所熟知的任何一种视觉和语言艺术的结合更为紧密。在画上运用象征性的题材绝非文人画家的专利：南宋画院的画家沿袭十二世纪早期徽宗时代所形成的做法，就时常采用文学性或象征性的主题，这种做法其实在更早的时期也非罕见。象征性的题材也不是整个文人画的特色；相反的，我们将会看到，题材迟早会变成习套，无法把画意表达出来，或赋予含义。

在中国人眼中，郑思肖与龚开画中的"文学"特质，毋宁在于他们的风格——此处一方面指对题材的呈现，一方面指作画的态度。南宋画院家所画的兰或马，一定是置身在宋画的理想世界中，没有一事一物交代不清；物象一概勾勒精确，设色精巧，给人永恒、绝对存在之感，仿佛非由人力所为。这是宋代以后的画家们所无法重现的。郑思肖的兰花相形之下便平淡许多，比较质朴无华，显然是笔、墨、纸等素材在画家挥毫之际交相呼应的成果。龚开的瘦马毫无美感可言，同样呈现了这种特质，而且进一步透露出他对绘画创作及素材有一种执着的新追求。

最后，这两件作品都被作者当成——也被同代人理解为——个人感情的私下表白，

1.6 钱选 白莲图 卷(局部) 纸本浅设色 42×90.3厘米 山东省博物馆

因此当代的中国鉴赏家无法把这些画单纯地当作艺术作品来欣赏与判断，而撇开画家其人或其处境不谈。当然这两幅画的情况非常特殊，画家所处深刻的历史情境，赋予它们特殊的价值，这段历史凡是稍有知识的中国人都耳熟能详。但是画如其人的论点，却是文人画论的重要信念，广为画家和鉴赏家所接受。我们不仅在画论著作中见到，许多时人或后世作家也在题画赞辞中论及。

在画上作赞自宋代以降便十分普遍。如果是手卷，题词通常是以题跋的形式写在另一张纸上裱在画后。本书图1.3与图1.4的手卷便接着许多元代以来的题跋。在龚开的马画上有两位名人的题款，画家倪瓒和兼长诗书的学者杨维桢，后文将会提及二人；他们在跋文中说到龚开悲惨的一生，并指出画中的马是他困境的写照。郑思肖墨兰的拖尾跋文也属此类；其中有元末画梅名家王冕题道："郑所南胸次不凡，文章学问有古人风度，不偶于时，遂落魄湖海，晚年学佛，作诗作画，每寓意焉……"

钱选 遗民中最负盛名也最重要的画家当推钱选（生于1235年左右，卒于1301年之后）。他在1260年代中乡贡进士，但是他显然从未获派官职。宋亡后居于江苏太湖南滨的吴兴，大约是苏州东南五十英里处。他是当时人称"吴兴八俊"中年纪较长的一位。八俊之中年轻一辈，后来成为元代大家的赵孟頫，在1286年接受忽必烈征召入北京；八俊中多数人随之北上，集团自然解散，但是钱选还是留在吴兴。当时他大约五十岁，可能只是不喜欢离乡背井长途跋涉，去谋取一些不确定的酬报。不管真正的原因是什么，后人称他为忠君爱国，他的耿直与赵孟頫模棱两可的立场正好形成对比。赵孟頫是宋室之后，许多人认为他不应该这么轻易就答应蒙古君主的征召。

钱选自幼习画，在天分和技巧上都远超乎大部分的业余画家。事实上，几位与他同时代的人便说他技巧太纯熟而常被误认为职业画家。[7] 其中有一人道："俗工窃其高名，竞传赝以眩世；盖玉石昭然，又岂能混哉。"

"昭然"与否姑且不论，真假之间仍然难以区别。例如现在还是有人根据工巧和写实的标准，想从数百件相传是他所作的绘画中挑出"真钱选"来；而这些标准其实比较适用于南宋画院传统的作品。[8]一位十五世纪的作者记载，钱选晚年赝品满天飞，画家不得不在所有后期的作品上题款，以便与仿作区别。

1970至1971年间，在明初鲁荒王朱檀（卒于1389年）墓中，出土了一幅钱选有这类题款的作品，似乎恰好印证了这种题款以防假冒的做法——这幅画也是至今唯一一件由考古挖掘而来的名家画作，[9]此画见本书【图1.6】。钱选自题了一首七言绝句，又谓："余改号雪溪翁者，盖赝本甚多，因出新意，庶使作伪之人知所愧焉。"也就是说，他采用了一个新别号（如同其他中国画家或作家一般，这是为了）去配合一项新风格。

从模糊不清的图片看来，画面可能受过磨损，某些地方曾经重画，但仍然可视为钱选的作品（不过，此画考古上的断代大约比画家活跃的时间晚了一百年，作者的归属当然不无疑义）。传世有几件绘上花草的画作，有相当可信的题款与钤印，可以放心视为钱氏此类作品的展现，但是它们并非绝无可疑；而此画与它们风格颇为一致。这幅出土作品画的是莲花，有三朵含苞待放，几张莲叶，细笔勾勒，敷上淡彩，考古报告指出着的是淡绿色。虽说叶子与花朵是各以不同的角度面对观者，而且还互相重叠掩映，仿佛绽放在三度空间之中，但是，钱选的勾勒方式还是把物形平面化了。利落分明的线条也使物形避免氤氲朦胧。钱选的莲花、郑思肖的兰花与龚开的马画一样是衬着白纸，但是不作空间烘托，很单纯，只是一般的背景。

与钱选同时代的人便根据这张画所展现的特质，来判断他的作品与"画工"到底有何分别。钱选在画上竭尽所能避开任何能强烈勾起感官经验，或是观者对自然感官经验记忆的做法，这些可以视作纯粹是钱选个人气质的流露；但是，在画中还可以看出画家极力想摆脱所有的商业色彩，这是此种风格可以归入文人画的部分原因。这种特质有前例可循：文人画的创始人之一，北宋的李公麟（卒于1106年），已经引进能为文人画家所接受的风格，那是用若有似无的淡墨平涂勾出精细的线条，既没有晕染（以营造实体感），也没有皴法（以刻画表面肌理）。在描绘块面纹理的技法尚未发展之前，这种画法除了绍续唐代及早期绘画的遗风之外，本身冷静纯粹的韵味十分适合文人孤芳自赏、知性思辨的倾向。在南宋一直后继有人，比如牟益即是，他画过一幅这类"新古典式"（neoclassical）的手卷，纪年为1240，以唐朝的宫中仕女为本，[10]尔后还有赵孟坚（1199—1264左右），他是赵孟𫖯的父执辈，专擅画水仙。这类画风流行于十二、十三世纪，似乎已经构成一股相当精致的小派别；钱选有一部分的成就便在于拓展这项风格的表现领域及素材内容。

钱选有两幅小画，分别是两株盛开的栀子花，裱在同一卷，此处我们复制了后半部分【图1.7】。两幅画下方角落都盖了画家的印章，栀子花之后尚有赵孟頫的题跋，曰："来禽栀子生意具足，舜举丹青之妙于斯见之，其他琐琐者，皆其徒所为也。"这又是一段表白，担心仿作赝品会淹没真迹。

所有知名的画家对仿作都很苦恼，但是就钱选而言格外严重。可能是他的画原本就容易引来仿作：表面上看，复制一幅"钱选"的画只要模仿他简单利落的线条，然后填上色彩即可。但是钱选上上之作的高明处非止于此，这幅画可以看得很清楚——敷在花朵上的颜料是白色，衬底纸张的色调也近乎白色，笔致极其工细，比如细若游丝的叶脉——即使是最好的复制品也无法再现，我们只能建议读者找到这些原作，花些时间仔细端详。

《来禽栀子》卷的线条比《白莲图》（图1.6）细弱，清淡而隐约，但是两张画在其他方面倒是十分一致，例如叶缘规律有致的翻折姿态，这种手法由钱选笔下画来，似乎刻意呈现的是叶子正反两面对比的色调，以及叶缘动人的曲线，而不是想去画在空中摇曳，眼睛看得见的叶子。这种线条使植物感觉上好像蕴藏有一股生气，有别于南宋院画写实的花卉；南宋画院花鸟画的"生意"是另外一种表现。无论如何，钱选画中就数这幅栀子花最能反映南宋画风，特别是画中的装饰美，当然除了线条之外，也在花与花，叶与叶之间的安排。向南宋大师的作品中去借一些不食人间烟火的动人特色，对于元代早期的画家可能是很自然的事。但是置身在当时的评论环境，就可能惹

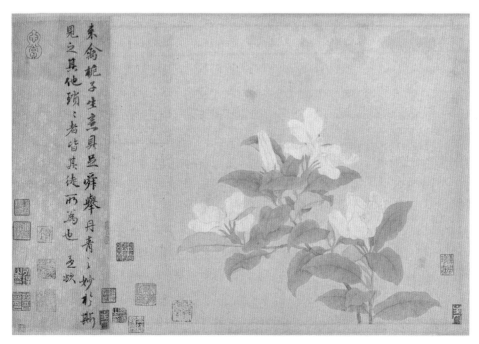

1.7　钱选　来禽栀子　卷(局部)　纸本浅设色　29.2×78.3厘米　华盛顿弗利尔美术馆

起非议，因为人们往往把南宋的画风与政治上的积弱不振联想在一起，因此文人画家通常对这种风格避之唯恐不及，这些人对艺术批评与理论上的课题一直相当了解——这是可想而知的，因为大部分的时候，他们本身也是领一时风骚的评论人与理论家。比如一位元末作者便批评钱选的书法"但未能脱去宋季衰塞之气耳"。[11]文学界也流行同样的态度；这时期江南地区首屈一指的散文大家戴表元（1244—1310）即是，他毕生致力于矫治宋末文学中的"萎尔"之气。

钱选另一幅《秋瓜图》【图1.8】是用水墨浅设色，大多是浓淡不一的绿色。画面上方的题诗是钱选自作，后有署款及印章。画中的构图则在浅浅的空间之中由前往后依序排列硬的、圆滚滚的瓜，大的小的叶片、花朵，最后是轻飘飘的草须以及细长的叶子——也就是说布局是由立体到平面到线条。叶子或平行排列，或交错纵横，搭成一个松散的棚架，在这个架构上，井然有序地安置其余的素材。这幅画的魅力主要还是来自本身的装饰之美，不过，这种装饰之美依然是由钱选十足冷静矜持的风格烘托出来，如果有人对这一点存疑，想把钱选（不顾历来中国作者谆谆教诲）单纯视为宋代花鸟画的传人，他只要比较钱选的作品以及当时真正延续宋代传统的画家——如孟玉涧的作品【图1.9】，或是日本京都大德寺一对无名氏画的牡丹大挂轴[12]——立刻会明白钱选和他们之间的区别有多明显。

从早期元代画家的文字和绘画中，事实上可以很清楚看出，当时对于前朝南宋的风格有一股强烈的反动正在酝酿。在钱选和赵孟頫的作品里，这股反抗的力量分成两个方向：一是回复早期画风——诸如唐朝、五代和宋初；一是带点实验性质的尝试，把远古的风格典故纳入当前时新的画风。稍后会论及的钱选山水画《浮玉山居》便是朝第二个方向努力；至于他的仿古做法，则必须到现存最佳的人物画《杨贵妃上马图》中一探究竟。

在探讨《杨贵妃上马图》之前，我们必须先指出画坛上的复古之风并非前所未闻；北宋末年与南宋早期的文人画家与宗室画家——李公麟、赵令穰、王诜等等，还有他们在南宋画院中的一些传人——早已视复古之风为宋代文化崇古热潮的一部分。我们也应该指出所谓的"复古"（archaism）一词，乃是同时指称多种后人复兴古代风格的模式——如隐喻、摹仿、指涉、戏作等。这些不同的做法有一个共同点，即因风格高古而刻意在风格上强加一些特殊价值。我们将这些做法合并统称为复古，虽然稍嫌松散，但是可以避免重复一些累赘的用语，如"学唐人作"，"仿董源笔意"，"学古人画"之类。

钱选的《杨贵妃上马图》【图1.10】是取材自历史演义。唐玄宗一称唐明皇（712—756在位），和他著名的妃子杨贵妃带了一队随从正准备出游，可能是打猎。在

金
流
石
爍
汗
如
雨
削

入
永
盤
彙
似
秋
寫
向

小
端
醒
醉
目
東
凌
開

韻
戰
秦
侯

吳
興
錢
選
舜
舉

1.8
钱选
秋瓜图
轴　纸本浅设色
63.1×30厘米
台北故宫博物院

1.9
孟玉涧（传边文进）
春花三喜
轴　绢本设色
165.2×98.3厘米
台北故宫博物院

1.10　钱选　**杨贵妃上马图**　卷　纸本设色　29.5×117厘米　华盛顿弗利尔美术馆

1.11　钱选　**王羲之观鹅图**　卷　纸本设色　23.2×92.7厘米　纽约大都会美术馆

卷轴的第一部分（手卷是由右向左看），唐明皇已经上马还朝后看，耐心地等着他那丰
腴的爱妃，彼时正由随从费力地扶她上马背，据说就是她带动了晚唐丰腴之美的风尚。
由文献记载判断，这幅画可能是脱胎自八世纪大师韩幹一幅失传的作品，韩幹是玄宗

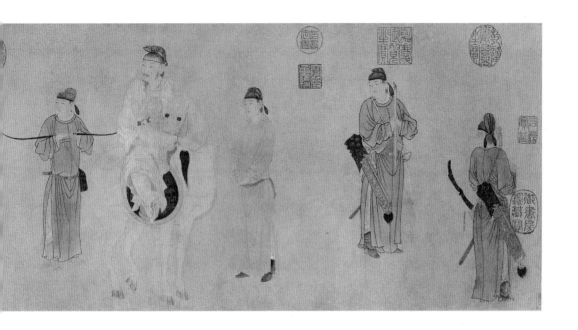

时期的宫廷画家；赵孟頫见过一幅题材相同传为韩幹所作的画，钱选可能也见过。无论如何，画的构图非常切近唐代的模式，人物成群横向罗列，像是在一个景深很浅的舞台上，没有地面也没有背景。由唐代到元初，中国绘画数百年间所发展出来一套人物逐渐融入背景的做法，钱选全都不用，而改采更早以前较简单的方式，将人物分成数组，用错落有致的排列，以及人物彼此顾盼的姿态，形成各段落之间的联系，使全画得以串联起来。这几百年间，中国绘画也在发展各种让人物生动、活泼的表现方法，例如粗细富有变化的线条，灵活的姿态与手势，明显的面部表情，这些设计在钱选画中也都牺牲大半。画家处理题材的态度似乎很超然，如同我们上文提及十足的"新古典式"；此画根本的创作意图似乎是在怀古，画家是否真正有意描写题材中的事件和人物倒在其次。钱选细若游丝的轮廓线，晕染精妙的色彩，仍然维持他的画作一以贯之清醒冷静的感觉。

　　韩幹的原画，可能是在唐明皇和杨贵妃生前绘就，画中必定散发了当事人温暖的生命和荡漾的情绪；美女和骏马是唐明皇两大最爱，宫廷画家如果不能捕捉他们迷人的神采，是无法长久得宠的。但令钱选沉醉的似乎是遥远的古代与和谐的色彩，而不是美女与骏马。当然，就像今天我们身边有许多硬边艺术（hard-edge），或极少主义（minimalist），要不就是疏离超然的作品，道理是一样的，钱选这类绘画正也是因为不愿明白勾起钱选那时代人麻木的感官反应，而散发出魅力；他的作品唤起人们对大唐盛世的记忆，这样的一幅画向元初的读书人肯定了中国崇高的文化价值，在遭受野蛮、粗鲁、强大的敌人羞辱时，这是他们所能依恃少之又少的凭借之一。不过，这类作品

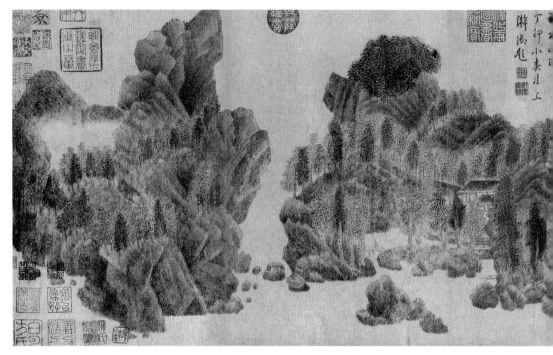

1.12 钱选 浮玉山居 卷 纸本设色 29.6×98.7厘米 上海博物馆

显然没有替元代绘画提供生长茁壮的基础。

　　钱选名下的山水作品大部分也是如此。这些山水画是另外一种仿古的方式，可以上溯到唐代的青绿山水，画法是以细线勾出岩石树木，着上鲜艳的矿物性颜料，其中以青色绿色居多。钱选的青绿山水只是一种缅怀回顾的姿态，给人的印象是比较思辨性的、艺术史式的陈述，而不像个人或集体情感真实而深刻的抒发。即使他的山水画真的反映了一丝一毫当时的历史情境，用的也是负面的表达方式，以见其对现实的厌恶排斥，而想隐退到一个安稳美好的古代。他的画法严整简洁，不带任何自发、即兴的趣味，小心翼翼剔开所有明暗或肌理刻画的自然写实效果，以及其他任何会引起感官经验的做法，在在流露出漠不关心的逃避心理。

　　钱选这类山水画中有一幅近日由美国大都会美术馆购藏，画上画着书法家王羲之在水榭边观看两只白鹅戏水【图1.11】。据说王羲之特别喜爱看鹅引颈的动作，鹅颈柔中带劲的姿态激发了他的灵感，到书法中去寻找异曲同工之妙。但是如果王羲之见到的是钱选的鹅，大概就不会有这么多灵感了：鹅的姿态僵硬、笨拙——其实整幅画都是如此，不过，这种效果和其他作品中自然流露的优雅韵味一样，都是刻意营造，而且营造得相当成功。浓艳的青绿色彩涂在轮廓分明的块面上，和宋画青绿山水的设色

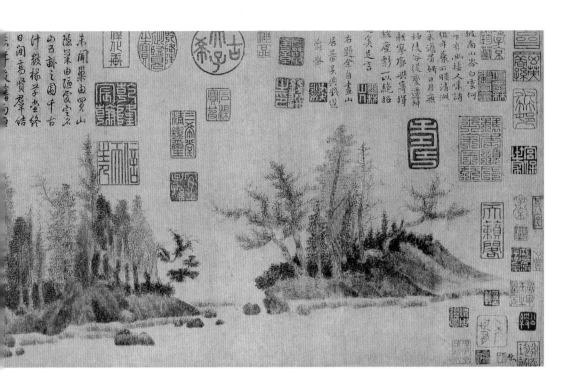

方式完全不一样。现存北京故宫博物院，相传为十二世纪赵伯驹的杰作可作一比较：赵伯驹的作品设色清澄，晕染层次丰富，有助于自然写实的描绘效果；[13]钱选画中的叶簇与竹林则无甚分别，都是由相同的单元规律地组成平整的图式。水榭的屋顶向后延伸，与画面格格不入，无法和其他部位协调，只好由树木半掩着。

像这样一件顺任理智与反图绘（anti-pictorial）风格的艺术作品，当然会重新挑起画的好坏问题：如何去分辨刻意的、诉诸美学考虑的"拙"与真正的生涩？如果有另外一种价值观认为掩饰真正的愚蠢是值得的，那么观众要如何分辨这种欺骗到底是有心或是无意？这个问题很容易这么回答：真正的好画，无论它是哪一种风格，通常瞒不过一双洞识的目光；不过，实际上却没有这么简单，艺术作品如果用恰当的审美角度观赏原本会十分杰出，一旦敏锐的画评家不小心用了错误的标准衡量，通常就变成一文不值，或沦于等而下之了。晚期中国绘画常发生这类问题，不过其他时代亦然。

钱选在画《浮玉山居》【图1.12】时，可能也希望营造冷静古典的格调，但是结果迥然不同。我们要研究过这幅画的原本，才能判定现存的版本是出自钱选之手，或是后人逼真的摹本；此画现存上海博物馆（1973年我去上海访问时，不巧此画已经外借），海外地区只能见到黑白图片。画的规格是小幅手卷，据钱选自题是画他的山间小

筑。拖尾上有元末画家的题赞（黄公望和倪瓒），也有元以后画家和评论家的跋文，对画风古意盎然赞美有加。

古意的确是此画的精髓。这幅画和钱选其他的作品一样，重新拾起了数百年前尘封已久的画风。研究西方艺术的学者比较习惯向前发展的模式，一种画风如果没落，便不太可能被刻意重振（虽然欧洲艺术自有复兴的现象），对习于这种看法的人而言，上述说法或许听起来很奇怪；但是在中国，就艺术以及其他的文化领域，祖述古法和推陈出新同样普遍。若要完全了解钱选和旧传统之间的关系，则必须把他的画和早期的山水画做一系列周密的比较，但这又离题太远了。不过，因为山水画是此时及往后画坛上的主题，我们倒是可以对元代山水画的背景作一番鸟瞰。

一直到唐代中叶，中国山水画最盛行的画法都是勾勒设色，即不论树、石或其他景物，先用线条勾出轮廓，然后填上色彩；"青绿山水"便是这类画法具体的展现。首先和这种画法分道扬镳而留下重要影响的画家，后世人举为诗人画家王维（701—761），据说他加入了"破墨"技法，褪去画中的色彩，使单色水墨大行其道。无论王维开创了什么模式——我们没有现存的作品可以作参考——之后，新的山水画在十世纪出现，绵密积累的细碎笔法，特别是各种的皴和点，取代了原先山水画填彩晕染的方式，而赋予块面丰富的纹路肌理和土质石体的真实感。

元代山水画家最推崇董源（大约卒于960年左右）在这方面的成就。他所开创的画派，以自己和弟子巨然为名，称"董巨"画派，主要以长江下游的江南地区为中心，即二人的活动范围。不过，这个画派在宋代堕入几近蛰伏的状态，当时几位领导山水画的人物——有北宋大师如范宽与郭熙，十二世纪初期的李唐，及其南宋传人马远与夏珪——正进行一连串的革新，包括营造空间，捕捉氤氲之气，架设巨嶂结构或是烟云缭绕的全景，都是宋代绘画无与伦比的成就。

元代早期，画坛开始排斥宋末山水，董源的江南画派连带其他宋初及宋以前的画派一起卷土重来。[14] 当时画坛对这些古老的画派重新燃起兴趣，是因为画家有机会可以见到古代大师的作品。十二、十三世纪就不可能有这种机会，一方面是中国本身政权分裂，北方异族入侵，另一方面是古画多集中在皇室收藏，要不就是藏处无法接近。如今许多早期重要的传世之作开始流通，政局一统后，各地往来较为自由，画家因而可以四处看画。他们借旅游接触了各地画风陈旧的古老画派；文献中少有记载，但是现存作品有许多是系在十或十一世纪大师的名下，依风格可定为南宋或元初之作，因而可以证明这些风格确实存在。赵孟頫1286年到北京，遍游北方各省，1295年返回吴兴，带回一批在北部搜得的古画，其中便有王维与董源的真迹或仿作。

钱选势必看过这些古画，《浮玉山居》如果真像早期画家所言是他晚年的作品，那么当可在画中看到他对这批古画的反应。钱选对于古老画派的认识并不完全来自大师们的手迹；他一定也知道同一时代风格较为矫饰平庸的仿作，似乎也左右了他对这些

风格的诠释。他有一些构图生硬的青绿山水恐怕就必须从这方面来解释说明，《浮玉山居》某些突兀之处亦然。

无论如何，这张古怪的画，和赵孟頫的《鹊华秋色》一样（稍后再谈），都是此一新复古运动中现存时代最早的绘画里程碑。如同钱选的青绿山水，这幅画并不单纯是亦步亦趋追随唐代，我们还可以看到画中小心谨慎地吸收、综合以及诠释古代的风格，并且——钱选在此点上做得较赵孟頫逊色——自其中推陈出新。钱选以一贯的冷淡、理智、反图绘性的手法来运用古代素材：古代素材的质朴，甚至笨拙，似乎令他深深着迷，他的态度准确一点应该叫做素朴主义（primitivism）。他拒绝继承宋末山水画的成就，反过头来揣摩古法，这种态度表现在许多方面；我们在此只以数点说明。

《浮玉山居》组成构图的色块从右边低平的土丘开始，一直绵延到左边那些比较壮观的山体，形状有棱有角，峥嵘突兀，横向罗列于中景；没有前景或远景。河岸线条僵硬，水与陆地之间，不见缓和的转折过渡。水面和天空都是空荡荡的一片。画中缺少让画面柔和的氤氲之气，是以更为粗糙紧迫，卷末虽然有一片云雾补白，也不见有所纾解。事实上物形四周并没有真正的空间，本身也不具量感，而且并未包含在一道连续不断的空间中。南宋山水中优雅的浓淡渲染自然便有明暗变化，也有模糊朦胧的层次足以表达距离远近。这些做法钱选全都不用，而代之以平行的笔划有条不紊的堆叠（也是一种皴法），如同影线（hatching）。树木的画法又是另外一种格式，笔直的树干周围有成簇的小点，以表示树叶。点的形状、密度时有变化，但是变化不大，分不出是哪一种树木——因画中所提供的线索太少——只是让画面有最基本的区别而已。有些树扭曲缠绕，姿势不甚优雅，与古怪变形的岩石互为呼应。房屋、树木与岩石的比例也不自然，像是小孩子画的；画家刻意扭曲例行的构图原则，比如最左边的悬崖绝壁（从峭壁上的树木和画卷右边树木的比例看来），应该是摆在最远处，却被拉到画面的近前方。

钱选在这幅画上将十至十三世纪间山水画的发展方向整个扭转过来。南宋山水画借许多方法，步步逼近人对自然景色的视觉感受（但和照相写实非常不同）：例如把细节集中在几个焦点范围内，通过云雾缭绕让远方的物形看起来模糊朦胧，分清巨石与悬崖的受光面和阴暗面营造体积量感，暗示深无涯际的空间，诸如此类钱选一一放弃。他反而回复到以往的画风，彼时画家仍辛辛苦苦地勾勒物表的纹理，来建立质感，另外画面不论是横向或纵入开展，都只能借物体位置上的搭配、联系等相对关系营造出来。

如前所述，若要详细讨论钱选所借用古人的种种特征将会离题太远。当钱选的《浮玉山居》和《寒林重汀》【图1.13】两相比较，董源的影子便非常明显，据传《寒林重汀》是董源的作品，但也可能是十二、十三世纪的追随者所作。董源式山水的特征在《寒林重汀》画中已经流于公式化，因而失去不少原本再现的功能；但是这种公式化是历史演化中，画派没落自然的结果，并不像钱选是故意由自然转向人为创作。

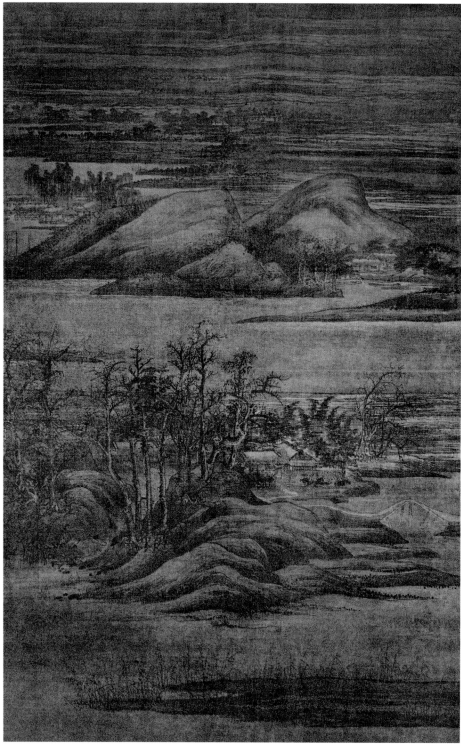

1.13 （传）董源 寒林重汀 轴 绢本浅设色 178×115.4厘米 日本芦屋黑川古文化研究所

这两幅画恰巧证明了罗樾（Max Loehr）对宋元绘画所作的区分："宋代画家，把自己的风格当作一种工具，来解决如何描绘山水这个问题；元代画家，把山水当一种手段，来解决如何创造风格的问题。"[15]

以上的讨论大多是否定的语词：比如排斥宋代风格；未见空间、大气、宏伟与美感等效果。而元人在否定之后，又是以哪一种正面价值取而代之呢？这是一个比较复杂的问题，等到有画家以此正面价值创出佳作我们再行讨论。钱选的尝试到后来好像失败了；他的创作提供了一些条件使新的山水风格得以孕育生成，但是本身却无法发展出一套成熟且生气蓬勃的新风格，这一步有待赵孟頫来完成。

第五节　赵孟頫

赵孟頫的生平经历以及艺术创作，李铸晋在最近一系列的论文中，研究得极为透彻。[16] 赵孟頫1254年出生于宋宗室之家；事实上是宋太祖的后裔。在杭州的太学接受完整的儒家教育，后来在宋朝担任一名小官。宋室覆亡后，辞官返回故乡吴兴，致力于文史书画等研究。就在这段时间结识钱选并且可能（据钱选《浮玉山居》中黄公望与另一位元人的题跋所言）随他习画，不过赵孟頫从未承认过。无论如何，钱选这位前辈致力于复兴宋代以前的风格，必定对赵孟頫有所启发。

1286年江南地区有二十余位博学多才的汉人，应忽必烈之邀入京，赵孟頫也在征聘之列；他应邀前往北京。此后十年以兵部郎中公务之需前往各地执勤而周游中国北方。1295年返回吴兴，带回一批他所收藏的古画。在1295到1322年去世之间，数度进出仕途，有时因公北上，有时辞官南返，浸淫于诗文书画之中。他的仕途大部分时期都是坎坷崎岖，但在当时的环境仍是汉人中的佼佼者。他经历四任皇帝，出任过江浙行省儒学提督，数度被拔擢至高位，比如翰林学士承旨，翰林院是宫中学府，当年士林翘楚会集之地。

如今没有证据显示他曾为忽必烈或宫中的蒙古权贵作过画；所以自然不会是宫廷画家。但是他的马画格外知名，可能和他与蒙古人往来密切有关，蒙古人特别爱马，想想他们游牧民族的背景就不难理解。[17] 赵孟頫的马画声名卓著而且广受珍视，致使后世一些次要画家成百上千的马画喜于讹托他的名义，通常都加上伪款。不过有趣的是，赵孟頫作品中可靠的真本以这类题材数量最少。或者可能是他的马画评价太好，我们的期望也高，以至于连他的亲笔手迹也无法相信。

所有钤有赵孟頫印款的马画（落款可能是后来加上去），《调良图》【图1.14】这幅册页算是个中佳作。李铸晋认为此画应属1280年代的真本，而且可能以某一幅唐画为范本。画法和钱选勾勒晕染的方式相同——或者可以将源头上溯到宋代李公麟的名作《五马图》【图1.15】（赵孟頫必定知道这幅画），李公麟同样以唐式画法闻名。赵孟頫

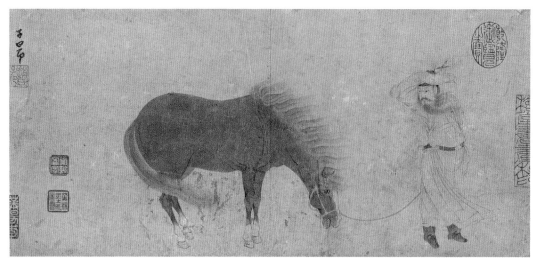

1.14　赵孟頫　调良图　册页　纸本水墨　22.7×49厘米　台北故宫博物院

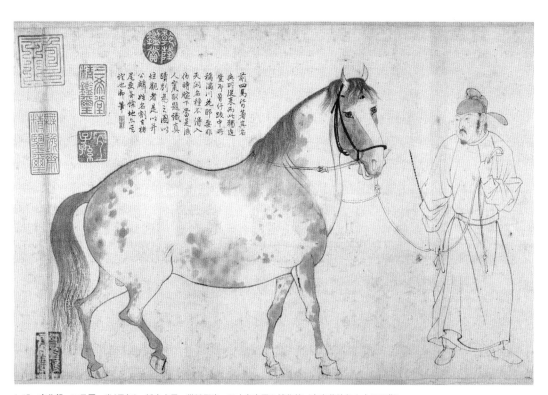

1.15　李公麟　五马图　卷(局部)　纸本水墨　纵28厘米　日本东京国立博物馆〔东京菊地与山本氏旧藏〕

的《调良图》会把人物和马匹孤立出来，衬着空荡荡的画底，这一点也和两位前辈的做法相同。虽然画中有一股强风吹过马尾、马鬃和马夫的衣服，看起来也只是在画幅之内回旋，使构图活泼了，但是基本上还是一个自成一体的世界。画中线条精妙，毫

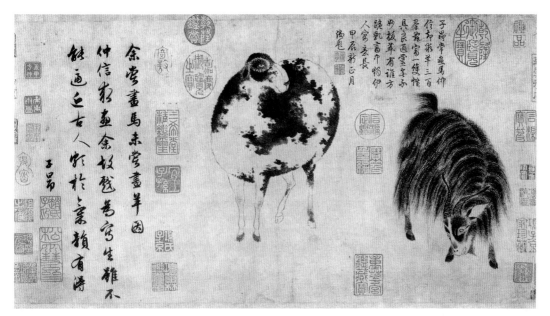

1.16　赵孟頫　二羊图　卷　纸本水墨　25.2×48.4厘米　华盛顿弗利尔美术馆

不做作，再次捕捉唐代人物画中古典素净的韵味，关于这一点赵孟頫曾自言："宋人画人物，不及唐人远甚。予刻意学唐人，殆欲尽去宋人笔墨。"[18]

传世有一幅赵孟頫的《二羊图》卷【图1.16】，题材和马有关但是很罕见，可能是赵孟頫绝无仅有的尝试，凑巧竟能流传后世，现在，学界普遍认为这件作品比其他传为赵孟頫的马画更可靠也更好。此画为纸本水墨，元代及后世的文人画家通常取纸本而舍绢本；纸本表面略微粗糙，吸水性较强，便于展示各种笔法的变化，而笔法正是文人画的基础，绢本很困难或根本不可能提供这种条件。例如，赵孟頫在这幅《二羊图》卷中便充分利用"干笔"和"湿笔"创作。绵羊是用湿笔绘就，毛笔饱含淡墨，所以笔触不甚分明，而是晕开成浓淡不一的斑斑墨块。山羊则是运用干笔的佳例：笔毫先蘸取一些较浓的墨汁于砚台上等稍干之后，再提笔作画。在扫过画面时，"干"笔含的是浓墨，纸本不会吸收，细碎的线条像铅笔或炭笔的效果，看起来有如浮在纸上。这两种画法使得这两只动物成为一种巧妙的形式对比。

画中的绵羊与山羊是互相顾盼的姿势，就像钱选画中唐明皇与杨贵妃的坐骑一样，可以形成一个离心式运动的构图。绵羊的躯体用前缩法（foreshortening）画得很别扭，和唐明皇的坐骑相同，也是刻意引用唐画典故，唐代画家还是十分仰赖前缩法，作为由固定视点刻画空间物体量感的方法，南北宋之交似真而幻的设计已非大势所趋，这种前缩法也跟着没落了；后来只有画家为了营造古意时才会重新启用。

李铸晋最近在一篇论文中，揣测此画的题材可能有象征寓意，绵羊与山羊分别代

表汉朝的两员大将，苏武和李陵。苏武兵败被蛮族匈奴所擒，因为拒绝投降，遭流放至北方大漠牧羊；李陵则称臣投降，被匈奴人遣返。李铸晋道："左边那只绵羊孤傲的神情，反映了苏武的精神；山羊的卑微则似李陵。"[19] 赵孟頫数度在他的诗文中隐喻或明白地提到忠贞的问题。[20] 在这幅表面上是田园题材的作品里，又能读出带有政治寓意的影射，确实很有趣，可以暂时接受，虽然观者自画中所见山羊的"卑微"与绵羊的"傲气"并不那么明显——绵羊圆滚滚的躯体与呆滞的表情，似乎（如赵孟頫的描绘）比山羊更卑微。赵孟頫的题款看不出有任何弦外之意；但是如果此画照李铸晋所说是绘于1300年左右，当时赵孟頫正在蒙古人的朝中当官，那么画里也就不太可能出现这类暗示。赵孟頫的题款是："余尝画马未尝画羊。因仲信求画，余故戏为写生。虽不能逼近古人，颇于气韵有得。"

"气韵"一词首见于五世纪画论家谢赫的六法之中，后来便成为绘画的第一要务。往后数世纪，尽管气韵的定义模糊笼统，却常常被当作评定好画的标准。就文人画的理论而言，画家个人的内在特质会展现在作品的气韵中；无法经由后天的学习苦练得来。是以赵孟頫所谓的"气韵"不仅意味着他捕捉到了笔下动物生动的神情，更是指绘画本身的特质，由前面提到的那些复古手法的回响与寓意，以及来自运笔、勾描、造型的细微变化和形式的灵活运用，共同烘托出一种丰富而饱满的表现。

赵孟頫劲秀的题款（画面左方）可直接当作书法作品来欣赏——他是元代首屈一指的书法家——为这幅作品锦上添花。画中盖满了收藏者的印章，右上方有乾隆皇帝（1736—1796年在位）的题款（他那柔弱无力的字迹正好与赵孟頫的沉稳酣畅左右对照，作了一个拙劣的示范），显示这一小幅看似简单的作品，其实已经饮誉数世纪。

赵孟頫画的另一类作品是竹子、古树与岩石，留待第四章讨论。由摹本和著录看来，他也画人物花鸟。不过，他最主要的成就是山水画。现存的几幅作品，或者是真迹，或者是摹本，彼此面貌各异，观者势必要了解他绘画的本质，纯理论式的复古情怀，对"今人画"的鄙夷，以及致力于恢复古代风格的决心，才能接受这些画都是出自一人之手。他的山水画是来自好几项传统：唐代的青绿山水以及宋人的唐式复古山水；五代董源的创新画法；十世纪与十一世纪的李郭山水传统（以李成和郭熙为名），以及李郭山水在宋末元初的延续，这是赵孟頫在滞留北京期间接触到的。[21] 而且，他充分展现古老的构图模式与母题，手法精到巧妙，建立了元代后期画家创作的基本法式。最重要的是，他的山水有惊人的创意和发明，在风格上有重大的突破，改变了中国山水画的整个发展方向。事实上，元代的山水画大部分都和这几件作品有深厚的渊源（当然，这也包括赵孟頫其他失传的山水作品）。如此说来，这些画似乎是因为艺术史上的价值才引来特别的眷顾；但是这些画确实也是出类拔萃甚至是出众绝伦的艺术作品。

1.17 **赵孟頫 幼舆丘壑** 卷（局部） 纸本设色 27.4×116.3厘米 普林斯顿大学美术馆

1.18 图1.17局部

　　赵孟頫传世的山水作品中最早的一幅是手卷《幼舆丘壑》【图1.17、图1.18】。无款，但是有赵孟頫的一方印章，以及儿子赵雍的题跋，跋中指出这幅画是他父亲早年的创作，绘于1286年赴北京之前。谢鲲，字幼舆（280—322），为西晋学者，曾说："端委庙堂，使百僚准则，鲲不如亮，一丘一壑，自谓过之。"[22]名画家顾恺之（345—409）曾经画过谢鲲置身于丘壑间，因善于运用场景去烘托人物性格而深获好评。顾恺之的画或许早已亡逸，赵孟頫的作品是有意模拟重现顾恺之的风貌。姑且不论他是否有这种特殊的企图，他的构图是依循古老的格式，地面与树木沿着中景横陈，

和画幅平行，前有溪流分布在前景，向画幅左右两端延伸流入远方。谢鲲坐在河岸的一张席子上，凝视着河水。他所坐的那一块平地，四周围着浅丘，是早期山水画"袋式空间"（space cells）的做法，平地倾斜立起，好让整个地表露出来。类似的作品见于传为顾恺之的《洛神赋图》中，此画现藏华盛顿弗利尔美术馆，卷轴末段画的也是一位诗人坐在河岸上的情景。[23]中国山水画在六朝时刚刚成为一种可以展现自然诗情的艺术，在《幼舆丘壑》中除了"袋式空间"的设计之外，还有其他多项特征是引用六朝风格的典故，如故意把人物、树木、山丘之间的比例画得不甚协调，成排的高树呈等距离隔开，形成开景导路（repoussoir element），而在后方开出一方一方的小块空间（比较纳尔逊美术馆收藏的525年左右著名石椁浮雕上的《二十四孝图》，[24]以及浓重的青绿设色，诸如此类）。谢鲲宁愿离群独处于丘壑之间，也不愿与庙堂的纷争纠缠，代表着一种遁世的浪漫冲动，这是六朝文学和艺术中一个普遍的主题。

赵孟頫前赴蒙古朝廷入事忽必烈之前，画出一幅带有这些寓意的作品，其中必然寄托着深切的悲痛；元代后期的山水画家倪瓒有见于此，在卷上的题款开首便写道：[25]

> 宜置山岩谢幼舆，
>
> 鸥波落月夜窗虚。（鸥波亭是赵孟頫隐居之处）

此处的政治寓意甚至比郑思肖的兰或龚开的马更隐晦。倪瓒的诗并非谴责——他对赵孟頫的景仰之心在其他著作中表露无遗。倪瓒像元代其他的作家一样，对一个在尽忠前朝与投效今上之间挣扎的人深表同情。

钱选的《王羲之观鹅图》（图1.11）以及其他的青绿山水是严整的复古风格，赵孟頫则非是。《幼舆丘壑》里浓重的石青、石绿不是平涂，而是如宋画中层层晕染；线条不那么刚劲，树木不那么僵直，岩石的形状与一簇一簇的树叶亦非一成不变。赵孟頫的复古仍然蕴涵着感情和如诗一般的洞察力，这些在物形和布局柔畅灵巧的处理手法中昭然若揭。此处延续了一种诗意的仿古，是南北宋之交一些如赵令穰、赵伯驹、马和之等和宋朝宫廷有关的画家发展出来的做法。

赵孟頫的《鹊华秋色》【图1.19、图1.20】[26]则展现了他创作中截然不同的另一个面向，不仅更复杂，结构也暧昧不明，对后世的风格影响更深远。根据题款此画作于1296年初，自北方南归不久，特地为友人周密（1232—1298）所绘。周密是一位著名的收藏家及文人，当时住在杭州，但祖先来自山东。赵孟頫游历北方期间曾走访此地，南返后就记忆所及，替未曾亲临的周密画下这幅包括华不注山、鹊山的山水画。不过，这幅画绝不是据实的景色写照。这两座山其实是遥遥相隔，但被画家任意凑在一

起之后，看起来好像是沼泽沙渚中隆起来的土丘。右边圆锥形的华山，以及左边面包状的鹊山必定是原貌的梗概，这幅画中，当地的景色只有从这两座山才能辨识出来。尽管赵孟頫声言本来是要给周密观看此地的风光，但他却专心于艺术上的探险，而不是描绘地形。

如前文所言，赵孟頫自北方携回的绘画包括了十世纪大师董源的作品；赵孟頫创作《鹊华秋色》可能便是在里面得到灵感，此画的特色之一即是依董源式风格作一番演练。比较此画与《寒林重汀》（图1.13）马上可以见到二者相近之处。为了保留古风，以与南宋画法对峙，画中的空间安排在一片辽阔的中景地带，而没有前景或远景。整个布局大致对称，画面两侧地面井然有序地朝后退却，但没有真正深入的效果，这两点都和早先《幼舆丘壑》的绘画手法一致。赵孟頫采用董源的方式，描绘地面的横线层层堆积，波折起伏的笔划一道又一道的排列，仿佛整个地面横越沙渚绵延至远方。然而这种做法大体上只是约定俗成；地面线条何处开始，何处结束，多少是随兴之所至，主要以虚实错落有致为主；画中的空间并不连贯，地面由这一段跳到下一段，末了后方还高高翘起，一点也没有一气呵成的连续性。大小比例也不相称，中央的一丛树大得十分古怪，但是右边邻近有两个画里常见的舟中渔人，则是依"远"山而定大小，便显得太小。左边的鹊山山脚附近有屋舍树木大得夸张，让鹊山相形之下突然变小了。类似这种空间及比例失调的情形俯拾即是；像赵孟頫这样一位技艺非凡的画家，这些情形只能解释作是返璞归真，有反写实的倾向，企图回到尚未解决空间统一、比例适当的早期山水画阶段。

当然，如我们前文所述，选择这类返璞归真式的语汇，会有被庸人错认为三流画家的危险（正好与钱选面临的问题颠倒，钱选的花鸟与人物画展现的是职业技巧，结果被误认作"画工"）。赵孟頫非常渴望别人能了解自己作画的用意；不甘心任由画面去说明他对圈外的绘画以及错失自己画中高明之处的人有多鄙视，因而在一些作品上留下题款，以免旁人误解或反对。

赵孟頫有一则1301年的题款，曰："作画贵有古意。若无古意，虽工无益。今人但知用笔纤细，傅色浓艳，便自谓能手。殊不知古意既亏，百病横生，岂可观也。吾所作画，似乎简率，然识者知其近古，故以为佳。此可为知者道，不为不知者说也。"

钱选的《浮玉山居》（图1.12）未曾纪年，是以我们无法断定此画与《鹊华秋色》孰先孰后；两者显然都是属于元初山水画实验复古的阶段。赵孟頫的画和钱选一样，气氛肃穆，甚至荒凉；既没有氤氲之气，也没有自然写景的细节，以减轻画面干枯、呆滞而且是理性取向的画法。把这幅画放在历史的脉络来了解，它的立场是极力反对南宋绘画描摹图像与追求精湛的技巧，尤其是想扫除其中温馨浪漫的气氛。我们西方在上个世纪也发生过类似排拒浪漫与写实画风的状况，在元代画坛背后那股推动革新的冲力，对我们来说不仅可以理解，而且还似曾相识。

1.19　赵孟頫　鹊华秋色　1296年　卷　纸本设色　28.4×93.2厘米　台北故宫博物院

1.20　图1.19局部

　　然而，仅仅用否定式的语汇如排拒、复古，并未足以说明赵孟頫的《鹊华秋色》。这幅画的开创性既见于画作本身——作品古怪得扣人心弦，而且展现了美感的极致——也见于绘画史，因为它是元画中影响至巨的一座里程碑。除了到处都有矛盾的手法耐人寻味之外，《鹊华秋色》也引进塑造物形的新方法——或者说，将早期文人画中只具雏形的技巧，提升发展成重要的风格。不论是复古画风中的勾勒填彩（赵孟頫早期的《幼舆丘壑》也是），或是如大部分宋人在山水画中用渐层晕染及皴法来描绘轮廓——两者都是以画出形状与表面为交代物形的方法——赵孟頫都不用，改以交叠编织一些浓重干渴的笔划（即中国人所谓的"擦"笔），这种笔法本身便能组织形象本身的质感（参见细部，图1.20），不过描写的功能较少。《鹊华秋色》中尽管散见了各种参差矛盾的做法，空间也若断若续，但是依然表达了土地自然的质感，而这大部分得归功于这种笔法；画中的物体透过笔划累积出来丰富的触感，确立了物质实体的存在。

　　这类笔法首次见于北宋末年文人画家的画中，例如十二世纪初的画家乔仲常便是，他唯一传世的作品是根据苏东坡的文章所画的《后赤壁赋图》卷【图1.21】。图中的干笔为山水物形擦上土地的质感，以及柳树别扭的姿态，是现存早期作品中最类似赵孟頫画法的一幅，赵孟頫必定见过这一派的作品。这种画法宋代已有，然一时还不敢放胆使用，但在赵孟頫笔端则有较大胆、丰富的表现，而成了日后一流文人画大都会依恃的骨干。

1.21 乔仲常 后赤壁赋图 卷(局部) 纸本水墨 29.5×560厘米 纳尔逊美术馆

　　有几类物形及塑造物形的基本法式，在赵孟𫖯的《洞庭东山图》【图1.22】中又出现了。东山是太湖中两座大岛之一，太湖位于吴兴之北，有时也被美称作洞庭湖，其实真正的洞庭湖指的是湖南省那片更大的湖泊。赵孟𫖯原本将两座岛画成一套二联的小画，"西山"的那一幅已经亡逸，"东山"这幅现藏上海博物馆。赵孟𫖯题了一首诗在右上角，笔致优雅柔畅一如《二羊图》卷中（图1.16）的题款，和乾隆皇帝的软弱无力再次形成对比，乾隆显然无法不做这种破坏性的对照。《洞庭东山图》是画在绢本上，故干笔的效果不如纸本；个中肌理也可能因此不像《鹊华秋色》丰厚；不过也拜绢本之赐，物形较为坚实。

　　这幅画的构图在宋朝以前的早期水景格式以及往后许多类似的元画之间，搭起了一座重要的桥梁。这显然是元朝最风行的山水格式，尤其以追随赵孟𫖯一系的画家为甚。它的源头看来还是十世纪的董巨画派。赵孟𫖯和他的圈子所知道董巨派的作品除了见于文献记载之外，我们还有一些元代初期及中期摹仿董源画作的版本，可视为具体的例证，原来的真迹必定散落民间，赵孟𫖯乃得以轻而易举地见到。摹本中有一件是《龙宿郊民》【图1.23】，旧传为董源作品，但事实上（从一些画树、敷彩的惯用手法，以及画风中所流露出其他时期的特征可以判断出）是由与赵孟𫖯关系亲近的画家所绘，他可能是赵的嫡传弟子。另外一件是《秋山图》【图1.24】，据传为巨然之作，但是几乎可以肯定是出自吴镇（1280—1354）之手，画上有吴镇的印章。

　　不管是《龙宿郊民》或《秋山图》，都与《洞庭东山》十分近似。三幅画的前景都

与观者遥遥相隔（一般的早期山水挂轴都有这种特色），暗示画家是以远而高的视点作画，每幅画的前景侧面都有一块地面自外向内延伸，并为成排的杂树所围绕；位在边缘的树木枝桠则几乎向外水平开展。中景另外有一些小树丛与前景呼应，如此可以让一路上来的视线轻松越过水面——在赵孟頫画中这种重复的安排已经近乎精确，使整个设计看起来颇工整严谨。主要的山块坐落在中央地带，否则也是几近中央（《龙宿郊民》便是中间偏右），但是这张画是让这个山块向一侧延伸得仿佛越过了画框，另外一侧则画出一片广阔的河谷，构图于是显得不十分对称。河流蜿蜒深入，绕过中央山块直到地平线上，线上有一抹浅丘，散落在构图中点或中点之上。山的另外一侧则是条短小而陡峭的退径，沿着退径有条小路接着一道峡谷，消失在主峰与另一座远山之间。这几项共通的做法，无疑的都是赵孟頫所师法的前辈的特色。

但是赵孟頫的《洞庭东山》绝非只是摹本或仿本。他另外将构图简化，同时也缩小了比例；远景就在河岸对面。《龙宿郊民》和《秋山图》中有许多人物和建筑，以及暂时性的活动（龙舟竞赛，与快要靠岸的渡船乘客），赵孟頫在此只概略地点出舟中渔夫的样子，在稍远的树丛下，画了一个步上小径的文人，但画得实在太小，几乎都看不见。宋代论者称赞董源和巨然的风景平淡，而这种特色不可能是刻意追求；但赵孟頫却是如此。他绘画所有的视觉刺激尽在物象之中：有奇形怪状的树，由山边左侧歧出跨在河上的怪岩，强调地形边缘轮廓线的胡椒点，及其表面上由兰叶描所勾勒出的细长而波折的纹理。中国的画论家以为这套兰叶描皴法是赵孟頫画风的特色之一；我们可以由《鹊华秋色》（图1.19）中的华不注山看到雏形。

赵孟頫有一幅山水画《江村渔乐》【图1.25】直到最近才面世。[27]画家在画面右侧自书画题以及名款。画的仍是北方山水，零星的草木长在平原上，有数道河流从中迂回穿过。退径仍以对角线往画里深入，沿线则是一排景物：设色深重的岩块与树木，棱角分明的河岸，很有韵律的交替重复。左边有一对渔夫坐在寥寥几笔画出的扁舟上，中景是一座简朴的房舍还有人物，几乎像是从《鹊华秋色》中搬出来，同样也和背景不成比例。

赵孟頫在此画中引用两项旧传统：设色取法青绿山水，前景高耸的松林、平顶的坡岸及荒凉的溪河平原则取法李郭派（下一章讨论到赵孟頫的传人时，会比较详细地谈一下李郭派）。这两套传统在赵孟頫滞留北方期间所购置的绘画中，清晰可见。《江村渔乐》除了有这些艺术史典故的母题之外，条理分明的构图，前后三段的景深（前景是陆地和高树，中景是房屋，远景是群山）则重新捕捉了一种井井有条的感觉，觉得世界可以很清楚地看到听到或为人理解，这是北宋绘画极其精彩的一部分。

我们末了要讨论的是赵孟頫的《水村图》卷，这是他最后一幅可靠的纪年作品，

洞庭波兮山崿崿葉以可濟
兮不可以涉木蘭為舟兮
桂為檝渺余懷兮風一
葉

三湘七澤杳難分悅
見激風荟荟於誰識
王孫多意緒月明波
冷弔湘君

王昂

1.22
赵孟頫
洞庭东山
轴　纸本设色
61.9×27.6厘米
上海博物馆

1.23
（传）董源
龙宿郊民
轴　绢本浅设色
156×160厘米
台北故宫博物院

1.24 吴镇(传巨然) 秋山图 轴 绢本水墨 150.9×103.8厘米 台北故宫博物院

不过在此之前要先岔开一下，来介绍另外一件作品，此画可能只是摹本，但是仍然值得注意，一是因为画本身的水准颇高，一是因为替赵孟𫖯晚年的作品提供另外一条可能发展的方向。我们可以借此了解文徵明和其他十六世纪的苏州画家何以对他推崇备至，因为就这些后世画家的画风看来，他们的仰慕之情是不可能来自《鹊华秋色》或《水村图》。这幅先前未曾发表的山水人物画，纪年1309，题曰《观泉图》【图1.26】。号称是赵孟𫖯的题款（在左上角）及三方印章都是伪造的，而且其中的线条，特别是树木部分，透露了这可能是他人，而且是后人的手笔。不过，书法和印章可能是从赵孟𫖯的原作小心模制下来的，甚至画作本身也是。

这幅精致的纸本小画，笔法精练，上敷有青绿赭黄的淡彩。画中人物傍着一道山间飞瀑；瀑布自参天的松林奔流而下，林梢在烟云中半掩半映。构图是由一些几乎布满画面的大块物形组成，先由两侧推入，向中央山涧靠拢，而形成主要的直线律动，这种构图并非不可能在此时出现；比如说，此画便和次要画家郭敏同一时期或稍早的山水画近似。[28]这幅画的构图和我们讨论过的赵孟𫖯其他的画都不一样，它将画面拉近，并带观众进入其中，共同分享画中沉思人的经验。其他的作品或多或少追随古法，但是这一幅虽然呼应了青绿山水（岩石和斜坡与图1.17《幼舆丘壑》中的一样平板且相互重叠，也有起伏的轮廓、深陷的隙缝），却对复古的课题似乎不甚关心，而且看起来似乎还是和南宋抒情画风一脉相承，比较轻淡，并与新的绘画理想齐一步伐，洗清元初大师眼中令人厌恶的院画杂质。灵敏的笔触与清淡的色调减轻块面沉重的感觉，所以构图虽然紧凑却不觉得压迫（【图1.27】姚彦卿的山水则相反，【图1.28】王蒙的山水倒是刻意追求这种压迫感。）

如果这张画的背后真有一幅赵孟𫖯的真迹，那一定是晚年新酝酿较诗意的形式。他像南宋大师一样，有时候也会关心如何透过人物与背景之间巧妙的勾勒，让画面有气氛有感情——这就是《幼舆丘壑》的主题——在其他似乎保存了赵氏构图的作品中也很明显，特别是《琴会图》，画中有一个文人在岸边蜷曲的柏树下替友人弹琴。[29]赵孟𫖯变化多端的另外一面，深深吸引了明代的文徵明和他的弟子。赵孟𫖯的弟子反而兴趣缺缺，盛懋可能是个例外，往后两百年此类作品在画坛上相当罕见。

赵孟𫖯令元代晚期画家印象深刻的作品是，图中的人物可有可无，完全没有《观泉图》中自然浪漫的倾向。《鹊华秋色》和《洞庭东山》已经有些痕迹，但是最好的例子则属《水村图》【图1.29、图1.30、图1.31】。赵孟𫖯这件最后的可靠作品，画家还是把题目题在最右侧，左边则有年款，纪年1302，及一段致友人钱德钧的题词。画完后一个月，赵孟𫖯加上一段注记："后一月，德钧持此图见示，则已装成轴矣。一时信手涂抹，乃过辱珍重如此，极令人惭愧。"

若要追踪赵孟𫖯绘画发展的轨迹，可用的线索少之又少，因此在1296年的《鹊

1.25　赵孟頫　江村渔乐　团扇册页　绢本设色　28.9×29.8厘米　克利夫兰美术馆

1.26
赵孟頫（摹本?)
观泉图 1309年
轴 纸本设色
53.9×24.8厘米
台北故宫博物院

1.27
姚彦卿
雪景山水
轴　绢本浅设色
159.2×48.2厘米
波士顿美术馆

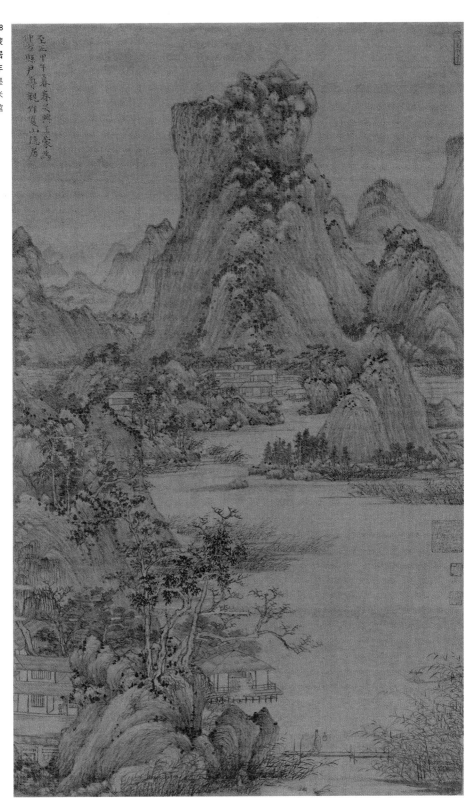

1.28
王蒙
夏山隐居
1354年
轴　绢本水墨
56.8×34.2厘米
华盛顿弗利尔美术馆

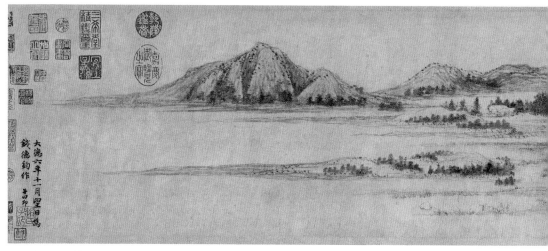

1.29　赵孟頫　水村图　1302年　卷　纸本水墨　24.9×120.5厘米　北京故宫博物院

1.30　图1.29局部

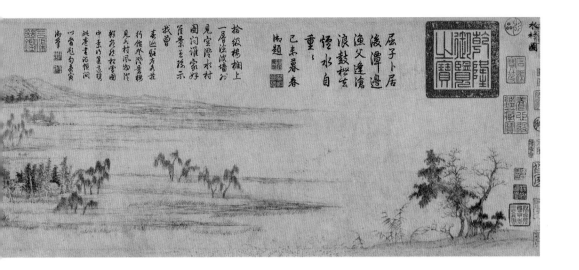

华秋色》与1302年的《水村图》之间所有的演变，我们都要谨慎处理，不过，二画之间的差异也真的意义重大。在他画这幅平易近人的作品时，风格好像有些收敛。图中所取的景致再平凡不过了。依全画的效果作为细节的取舍标准，观众必须很努力才能在风景里找到几个渺小的身影（局部，图1.31）。构图仍是三段式，各段落连成一道一气呵成的退径，前景的树木是构图右方的起点，退径自此斜上，横过一片平野，其间只有些浅丘、树林、灌木打断，一直到远方不起眼的山丘戛然而止。描绘地面的线条只有寥寥数笔，颇为自然，各部分的比例亦是如此。除了这些特色以外，对色调的变化与对比也特别注意，所以全图显得比较和谐。画家仍以干笔擦抹显示土质肌理，但是线条已经不如先前的作品那么犀利；较远处的景物则加上墨点，使画面更加丰富柔和（局部，图1.30）。

为了把《水村图》当作是凌驾在《鹊华秋色》之上，观众必须将上述特色视为赵孟頫更上层楼的演出——这种看法或多或少符合事实，但似乎没有切中两画精髓——要不然就得看成是朝山水画新局面踏去的重要一步，其中没有多少惊人之笔（画中并没有"出现"很多趣味），不过似乎更适合往后的发展。这幅画的风格剥了所有的戏剧性或强烈的感动，甚至连（如《鹊华秋色》所见的）骚动与标新立异都卸了下来：不仅是宋代雄伟的意象被抛在脑后，元代早期数十年的巨变也弃之不顾。董源或其他古代的法式，已经融入赵孟頫的画风之中，浑然一体，除非观众细心比对，否则难以分辨；赵孟頫在此似乎不想标举任何艺术史的观点。不过，这幅画绝对不能以简单再现自然风景来理解。里面重要的是个人的风格，以及通过有限地运用这套风格，来传达一种特殊心境。画中不论构景或风格都散发一股崇尚平淡的坚决意味，这背后是冷淡避世的心情，以及抽离直接感官经验后的冷漠，钱选的作品有类似的心态，文人画运动一开始也是如此。如今则展现成一种完全成熟的风格。《水村图》是这种风格可考最早的创作，同时也指出了元末黄公望与倪瓒的发展方向。事实上中国大部分其他的山水画也是朝这条路上走。

我们可以说这个方向有两项特点：反装饰与反写实。在宋朝之前的数百年间，绘画有许多母题皆出自前图绘时期（pre-pictorial）及纹饰的传统，而且毫不避讳装饰的效果。到了宋代，装饰价值虽然仍在，但是已经退居写实之后了；绘画成为洞察自然界的具体展现。到了元代，这样子的绘画是再也不可能了；次要大师如孟玉涧与孙君泽（后文将提及）企图重新延续保守的南宋画风，可惜仍无法增添新意，而且往往只停留在装饰手法最基层的技巧演练上。此时，一些比较积极的画家则奋力朝罗樾所谓的"超再现艺术"（supra-representational art）迈进。他们撇开早期所关心的课题，致力创新各种个人的、表现性的及思辨性的风格，这种风格隐含古意，却不至于牵强。就元代的知识分子而言，绘画成了一种修身养性和彼此沟通的工具；若以罗樾的名言来说则是一种人文锻炼。

第二章

山水画的保守潮流

第一节　赵孟頫的同辈与传人

1294 年元世祖忽必烈驾崩，之后不过数十年，蒙古在中国的统治便瓦解了。忽必烈之孙铁穆耳继位掌理朝政一直到 1307 年，其间虽然尚能勉强维持一个还算强大的中央政府，但此后的君主后继无力，整个中国很快便脱离蒙古皇帝的掌握。自 1307 到 1333 年间，元朝总共换过八位君主，每一位都只活了三十多岁。而且君臣上下几乎没有人关心帝国一天比一天严重的乱象：诸如贪污横行、饥荒、瘟疫与干旱。

当时江南依然是中国经济最富裕、农产最丰饶的地区，而且是文化重镇。绘画的新潮流仍以此为中心，尤其是环绕赵孟頫的故乡吴兴一带及邻近的嘉兴，两地都在今天的浙江省北部。画坛依旧笼罩在赵孟頫画风的强大势力中；此时比较有意思的画家大多是他的画友或传人。和从前一样，这些画家中有些是真正的业余画家，在朝为官，绘画只是自娱的业余消遣，另一些则是以卖画维生，或至少补贴了大部分的家计。随着业余画家的风格日渐流行，职业画家或半职业画家不可避免地也采取他们的风格作画。赋闲的文人也发现他们可以"赠"画的方式，得到富人的回礼馈赠，一方面对拮据的生活不无小补，一方面又无损于他们业余的身份；[1] 业余和职业画家的风格，彼此交相慕仿、影响，两者间的界线其实已经开始模糊了。眼前两者之别若还有意义，主要的标准不再是画家是否卖画赚钱，而是画家是否能不受赞助人左右而独立创作，以及画家是否有深厚的学养，娴熟诗文及书法，而能在画中注入深刻的情感和强烈而敏锐的悸动。

高克恭　真正的业余画家之一，也是元末文人画家最推崇的元初前辈（仅次于赵孟頫）为高克恭。他既非僻居江南的汉人，也不是什么隐逸之士。先祖来自新疆，元初蒙古人南征中原，带领中亚回教徒大举迁入中原，高克恭的祖先即是移民中的一支，迁入中原后辅佐蒙古人掌政。高克恭 1248 年生于北方大同，今天的山西省；长赵孟頫六岁。幼时便接受中国古典经籍的教育，1275 年初入仕途，充当工部令史。后来和赵孟頫一样，在江浙行省任职（左右司郎中），住过杭州。1305 年，官至刑部尚书。文献记载他卒于 1310 年；有几件见于著录传世的作品纪年晚于 1310 年，恐怕都是赝品必须剔除。他现存可靠的纪年作品皆出自十三世纪最后几年，及十四世纪的前十年之间，可见他绘画的生涯相当短暂。

高克恭在传统中国人的评论中，是一位禀赋过人的画家，作品元气淋漓——有时还是醉中顺手拈来——使我们不禁对他的作品抱有很大的期望，但是他现存的绘画却颇令人失望。就这些创作看来，高克恭在元画的复古运动中是比较谨慎保守的画家，兼采各家长处，但是几乎没有风格特色可言。他的《云横秀岭》【图 2.1】有一则李衎（他是一位画竹名家，后面的章节会谈到）1309 年的题款，可见可能是该年或稍早的作品。

李衎的题跋道："予谓彦敬画山水，秀润有余，而颇乏笔力，常欲以此告之。宦游

2.1
高克恭
云横秀岭
1309年
轴　纸本设色
182.3×106.7厘米
台北故宫博物院

2.2　元人　云山图　卷　纸本水墨　24.9×92厘米　华盛顿弗利尔美术馆

南北，不得会面者，今十年矣。此轴树老石苍，明丽洒落，古所谓有笔有墨者，使人
心降气下，绝无可议者，其当宝之。"

　　十年前，即1299年，李衎在高克恭另一幅《春山晴雨》图中也有题款，两件都藏
在台北故宫博物院。[2]李衎在《云横秀岭》的题款中指出这十年间，高克恭的笔力有
长足的进步，已经足以让他人不再议论纷纷。在高克恭的一幅画上赵孟頫提到两人自
1290年起在北京时便是好友，当时高克恭继赵孟頫任兵部郎中。赵孟頫说高克恭当时
才开始作画；声名大噪是后来的事："盖其人品高，胸次磊落，故其见于笔墨间者亦异
于流俗耳。"[3]高克恭似乎因为官居高位，所以画作的评价也跟着水涨船高，颇有名
不符实的嫌疑；赵孟頫和李衎两人本身即是朝中大臣，自然会去推崇同僚的绘画功力。
士大夫画这一观念有一个先天上的缺陷，就是可能使人根据和艺术无关的价值标准来
论画，而事实上有时的确如此。例如吴镇，后世都认为他的创意和奇趣都远在高克恭
之上，却因为没有一官半职，又无社会地位，结果在世时默默无闻。

　　《云横秀岭》图上另有邓文原（1258—1328）的题识，指此画"拟董元（源）"，
由画面看来，此画对土质肌理的掌握真如董源的笔调。此外，赵孟頫和其他人又指
高克恭师法北宋末期文人山水画大师米芾。我们若能接受现传为米芾画作的手法可代
表米氏原貌，便知道他善画圆浑的丘陵，周围环绕着云雾，山上且密布着横点表示茂
盛的林木，同时也使山形柔和。高克恭画中的云、山也带有这种笔迹。而中景地带半
隐在云雾中的丛丛松林，则是直接借自北宋另外一位山水画家赵令穰（活跃期约在

1070—1100年）。至于全画的构图，取法的是北宋山水的模式，中央主峰矗立，其他物象条理分明地散置在主峰四周。

高克恭将这些从前人借来的风格，熟练地糅合成令人难忘的画面，但是追根究底，此画仍是博采各家、作风保守的创作，未能突显出本身复古的特色；而且就画论画，感觉不出在造型上有任何实验性，或任何抢眼、大胆的手法。高克恭的风格在元代真正新颖、独特之处，是在塑造沉实的压迫感及物形的立体感。立体感的效果是以干笔皴擦来的，皴笔一方面勾出山体迂回后退的轮廓，一方面又做出仿佛晕染般的浓淡变化，区分出受光的凸面和阴暗的凹面。高克恭此画的沉实一如赵孟頫山水的平淡，都可以看成是画家为了要脱离南宋云山烟树的山水画风，特意经营的表现。高克恭以及其他反对南宋浪漫路线的元代画家，一心想要确切地呈现笔下素材的真实面貌，而不愿粉饰物象粗糙的外表。高克恭便是运用这种做法，再加上北宋的巨嶂结构，而重新塑造出山水画高古、肃穆的堂皇气象。

高克恭传世作品大部分都是这类笔墨浑厚的绢本山水；但是，据载他另有一类风格较接近米芾及其子米友仁，形式较自由，笔墨较湿润。目前尚存几幅这类画作，上面有高克恭的题款，但这些是真本或是仿作还有待厘清。与其在其中选一幅可疑的创作来代表高氏的这类画风，还不如举出近日才首次面世，一位无名氏的佳作《云山图》【图2.2】作为例子。此画无款，但是看起来应该作于元初；卷末有一枚印章尚未辨

出，可能是作者的，待进一步研究才能查出印章所属。此画和高克恭的关联虽然很明显——例如主峰的形状和构造，山底缭绕的云雾和若隐若现的树木，近景处模样相仿的树木由浓而淡层层没入，诸如此类的手法——但是在其他方面则显示这位无名画家的创作目的比较简单，不强调思考，而且比较倾向表达图案印象，风格对他而言是手段而非目的。画家无意在画中"尽去宋人习气"，而任画面一如南宋大师的水墨画般，于两端隐入烟雾迷蒙的远方；主峰虽然立于画面中央，但右侧浓墨染成的树丛则使构图有南宋绘画特有的不对称性。通幅的笔墨、线条、布置皆以表现视觉印象为主：缭绕的云雾漫无边际（这是相对于《云横秀岭》图中轮廓线条卷曲仿古式的云气而言）；墨色由深而浅，随景深淡入的渐层变化，掌握得恰到好处，充分传达出大气氤氲的效果；简单画出一弯浓淡有致的山头，浮现在云烟之上，却丝毫不减原来坚实的质感。元代的鉴赏家或许会认为这就是"米家山水"，但是其实更接近夏珪及南宋禅画的山水风格。这幅《云山图》保存着一种发展已达极致的风格。此后，这种风格更加强调笔法（"米点"）而离自然愈来愈远，即使如这张画的表现方式也不可复得了。

虽然元代画家中也有人画米家山水、马远山水（如后文介绍的孙君泽）、青绿山水，或其他古人的山水风貌，但是赵孟頫所树立的典范，其实已经将追求古法新制的画家所能选择的创作模式缩减到两种，即董源及其弟子巨然的董巨派，和李成郭熙的李郭派。黄公望在十四世纪中叶的《写山水诀》中写道："近代作画，多宗董源李成二家，笔法树石各不相似，学者当尽心焉。"元代大部分的画家似乎的确如此，不是董巨派，便是李郭派，而且只有少数的画家试着融合二家，例如盛懋。数百年来，这两大传统一直和创始人的发源地息息相关：例如董巨派发源于金陵一带（今南京），描写的是江南山峦起伏、青翠迷蒙的水乡景致，此派的画家大部分也是当地人，李郭派描写的是北方黄河流域（李成、郭熙都在此地活动）风蚀的黄土高原，一片荒凉的景象，草木稀疏，枝叶零落，画家大部分也都是北方人。到了元朝，这两大传统的地域色彩不再那么分明。然而，风格与地域之间，依旧有些许关联，江南地区的画家如陈琳、盛懋、吴镇等人，都是董巨派的传人，出身北方或到北方为官的画家如唐棣、朱德润、曹知白等，则多画李郭派山水。赵孟頫则如前文所述兼采二家。

陈琳　陈琳，钱塘（今杭州）人，是赵孟頫的朋友，也是他的嫡传弟子，擅长花鸟及山水画。可能生于1260年左右，大约卒于1320年。由陈琳画的一幅《苍崖古树》【图2.3】，可看出一位大师创新的风格在画坛上流传得何其迅速，马上便能繁衍出大大小小的支派。1365年出版的《图绘宝鉴》，是讨论元代画家的主要资料。书中便称赞陈琳"见画临模，咄咄逼真"。他的传世作品印证了此言不虚，就画上看来，他是一个技巧有余但是创意不足的画家。《苍崖古树》严整的布局仿佛是从赵孟頫的《鹊华秋色》中摘取一部分母题集合而成——如圆锥状的山陵，波折起伏代表地面的线条，丛生的

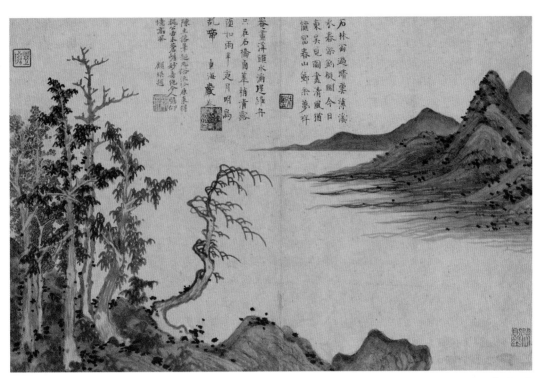

2.3 陈琳 苍崖古树 册页 纸本设色 31.2×47.4厘米 台北故宫博物院

杂树姿态各有不同，叶形变化多端，装饰性很强——而且同样以粗笔干墨画成。画中唯一灵光闪现有创意的地方，是在图左下角一株向右伸展的枯树，它那曲折的形状和下方的石块上方的轮廓线近似，两相呼应。

　　画面上方元人所题的三首七绝当中，有一首是顾瑛（1310—1369）所题，诗中的赞美未脱俗套，但指他"落笔超凡俗"（凡俗指南宋院画一派），得赵孟𫖯真传，陈琳倒是实至名归。以他出身于南宋院画大本营的杭州，难免让人以为他落笔必定不脱南宋习气。顾瑛这首七绝可代表此时风行的打油题画诗，值得一录，以供参考：

　　　　陈生落笔超凡俗，流派原来得魏公。（赵孟𫖯后来受封魏国公）
　　　　古木苍崖妙奇绝，令人瞻仰忆高风。（亦指赵孟𫖯）

盛懋　陈琳教出了一个青出于蓝的学生，盛懋。盛懋是临安（今杭州）人，起初跟他的父亲盛洪学画，盛洪是位职业画师，技巧高超，颇受《图绘宝鉴》及其他著录称誉。目前我们不知道盛洪的山水作品，但是从他活动的地区及画师的身份，可以推测他多半是承袭宋代院画的风格。果真如此，则陈琳对年轻盛懋的指点，便在于协助盛懋挣脱家学的束缚，不至于重蹈迂腐落伍的旧辙，转而掌握赵孟𫖯重建董巨画风所带入的

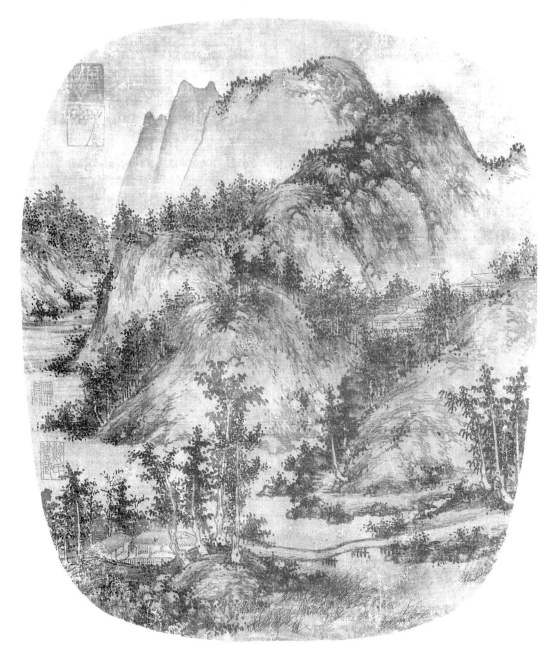

2.4　盛懋　山水图　团扇册页　绢本水墨　23.5×20.7厘米　斯德哥尔摩远东古物博物馆

"新"画风。

　　盛懋传世有一幅山水扇面【图2.4】，非常忠实地再现董巨画风，由此也可见他对此一画风掌握得十分熟练。这幅山水和北宋山水一样，引领观者在空间分明的画中世界神游；观者一路上有足够的路标可以好整以暇地循线前进：从前景几间茅屋开始，经过小桥，沿小径直上谷中的寺院，然后可以攀上一座迂回的山脊，也可以顺流而下退回谷中。画家描绘物形轮廓用的是朦胧模糊的"非线描"（painterly）手法，物表则有丰富绵密的肌理，这些一点也无损于清晰的构图，树石的画法同样看不到任何公式化的痕迹，盛懋丝毫没有流露他有营造风格的意图。此画因而和赵孟頫、高克恭的作品不同，而比较接近《云山图》之类的米家山水，盛懋的做法是直接采用某一种风格作画，而不是机巧地搬弄某一种风格——是完全沿袭传统，而不是在引用传统。然而，这幅画也不是"纯正"的董巨山水；盛懋绝对不会甘心只表现董巨派典型平淡温和的意趣。即使在这样一幅显然是他最保守的作品当中，他也要在画里制造一些骚动的视觉效果：画面上扭曲缠绕的皴笔，S形的山脊，以及细碎的浓淡墨色，在在都使观者的目光来回跳动，不得片刻休息。

　　盛懋的其他作品距离董巨派及文人画家的风格品味就更远了。或许是由于早年承继的家学之中，职业画师的通俗风格所造成，但更可能是因为他个人不愿意任由理论及批评界的教条所左右，盛懋的画中出现了业余画家尽力避免的活泼讨喜的趣味，设色也是业余画家觉得"俗"气的方法，人物更是抢眼而表情丰富，不符合当时江南读书人心目中"雅"的标准。由于他少数传世有纪年的可靠作品，集中在1344到1351年短短的几年间，这时期必定是他创作生涯的晚期，因此，对于他风格发展的特色我们也只能大致上做一番推测而已；如果我们顺着这个方向来设想，这幅扇面完成的时间必定很早，因为根本还没有个人特色，至于他的名作《山居纳凉》【图2.5】，就可能是他画风完全成熟时的作品。此画是绢本水墨设色，色彩相当浓艳，以青绿及温暖的赭黄为主。构图和扇面山水同样非常缜密。基本的架构是一道强烈的动势沿侧面向上推进，另一侧则是几道横向的景物作为平衡，这一套格式开创了明朝浙派典型构图的先河。

　　盛懋在前一幅的山水扇面中依古代的处理方式，将景物向后推离观者，让观者好像居高临下欣赏风景。现在，在《山居纳凉》中，盛懋带领观者直接进入画中，在画面左下角先安排了一个方便的起点，然后引导观者一路来到中景处画面的焦点，溪边水榭前廊中坐着一位文士，旁边还有一位仆人。画的主题是感时伤怀的文士沉浸在四季变换的景色中，这是宋朝院画画家及其后代传人最偏爱的主题，盛懋的表达手法十分工巧，令观者也有身历其境的感觉。我们先前已经谈过赵孟頫在一些作品中也表现过同样的主题，但他的人物就不像盛懋画得那么大、那么引人注目。当观者千辛万苦

2.5
盛懋
山居纳凉
轴　绢本设色
121.3×57.8厘米
纳尔逊美术馆

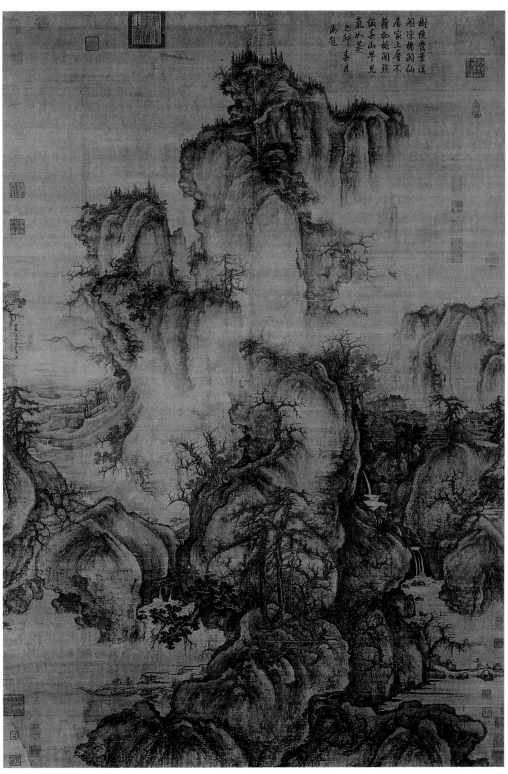

树缘蔼葉溪
涧冻摇阅仙
居家上屋不
藉物施间辔
纸丢山早兄
气如箕
己卯春月
满卷

山水画的保守潮流

地通过前景石块垒垒的河岸到达中景地带，一路上便感觉到物形轮廓之中有一股汹涌的动势，因而注意到了画中一个骚动的主题——在物形表面跳动不停的皴笔、此起彼落成串的墨点，以及高低起伏的地表上，都饱含这股动势。这股动势继续向前推进到中景的水榭，更往上攀升到迂曲的山脊，顺着山脊蜿蜒直达画面上方。这种跃然纸上的山体，以及通篇活力充沛的特质，可在李郭派画中找到源头（参见北宋郭熙1072年的《早春图》,【图2.6】）；因此，盛懋这种做法是违反了黄公望对传统不可混用的警告。然而，盛懋这位画家在创作时，并没有注意到各种警告、教条或纯粹派（purist）的主张。当时的画评并不赞成在画中出现浪漫的主题、混乱师承，或明白直接地诱引感官和情绪的反应，但是只要这些手法能增加作品的魅力，盛懋依然援引；事实上他的作品也的确因而生色不少。

我们强调盛懋风格中的职业性以及承袭宋画作风的特质，不应误解成是对他个人的绘画有所贬抑；我们和盛懋一样并不必接受元朝文人的偏好和偏见。他和其他职业画家相同，或许因为创作数量太多，以至于素质参差不齐；但是他的佳作就创意及敏锐度而言，除了少数几位文人画家之外，和其他人相比毫不逊色，熟练的技巧及丰富的面貌，则比大多数人更上一层楼。《寒林图》【图2.7】是他巅峰时期的表现，这幅画没有署款，在著录中通常标为"元人作"，但是就风格来看可以肯定是盛懋所画。《寒林图》这项主题数百年来一直和李成派联系在一起，李成画了许多《寒林图》。这类题材所显现的萧瑟气氛及凝练的水墨线条，对元朝画家有一股特别的吸引力，而成为他们偏爱的母题。这一题材也适合画家用来构造明朗的空间布局；犹如西方音乐中作曲家笔下的室内乐，这种形式严格要求创作者用有限的素材和手法，在降低色彩及变化的条件下，去创造井然有序的结构，务求每一线条都清晰可辨。

盛懋在这幅《寒林图》中自画面右下角的石矶开始铺展（中国人读书是自右而左，读画也是如此），循着石矶及树木有条不紊一路越过小溪，斜穿过坡岸，慢慢退到中景地带。用这种流畅平顺的手法将景深逐渐推入是元代山水画家的一大成就。但是中景上端树木或前或后的枝桠混成一片分不出远近，抵消了下半部已经经营出来的空间深度；这些寒林枯枝同时也交织成清晰的网路，衬着后方水天一色的苍茫。这样的景色在别的画家手中会笼罩在一片荒凉沉寂之中，在盛懋笔下则到处充满了奔放的气息。物体上明暗流转、皴笔交错纵横、卷曲缠绕，形成一幕令人目不暇给的景象，即使地面也不安稳，树木更是充满生气，甚至是刚劲有力。画家重复运用有类似视觉效果的笔法描写物象；如地表上的皴笔、水面的波纹、树上的枝桠都好像是同一式样，因而统一了整个画面，每一笔都挥洒自如，展现了画家无懈可击的技巧，看起来意气满满、胸有成竹。

2.7 （传）盛懋 寒林图 轴 绢本水墨 162.4×102.3厘米 台北故宫博物院

第二节　吴镇

　　盛懋住处附近的嘉兴魏塘镇有另一位画家，生前名气虽然不如盛懋，但在死后却后来居上，使盛懋相形失色。这位画家即后世列为"元四大家"之一的吴镇（1280—1354）。吴、盛两人据说有一段逸事，向来为人津津乐道，此处或许可以重述一遍，不过这则故事恐怕是后人伪造的，因为直到二人去世后近三百年才看到有文献记载。

　　其中有一种说法如下："吴仲圭（仲圭是吴镇的字）本与盛子昭（子昭是盛懋的字）比门而居。四方以金帛求子昭画者甚众；而仲圭之门阒然。妻子顾笑之。仲圭曰二十年后不复尔。果如其言。盛虽工，实有笔墨蹊径，非若仲圭之苍苍莽莽有林风气。"[4]

　　后来的一则说法则将情节扩充，重点也更清楚：吴镇的妻子劝他画敷色浓艳、流行抢眼的画，好多赚一点钱。吴镇当然拒绝了。

　　这则逸事的重要性，主要是在于由此可看出盛、吴二人在中国传统品评中的定位，而不是谈画家本人。盛懋的作品被当作迎合市场的媚俗之作。吴镇这位生性孤高的画家，追求的不是浓艳抢眼，而是委曲婉转的效果，较为契合文人的理想。这种描述在吴镇的传世画作中能印证多少，等我们看过他几幅画后再做讨论。

　　吴镇生于魏塘，也在魏塘终老。虽然受过良好的教育，但是一生不求功名，潜心钻研性命之学，尤其对《易经》颇有心得，因而以占卜为生，行走于嘉兴一带的市

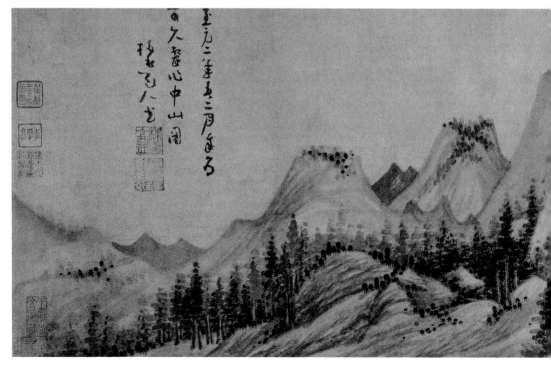

2.8　吴镇　中山图　1336年　卷　纸本水墨　26.4×90.7厘米　台北故宫博物院

集，到处为人卜卦预测吉凶。他认为在市集兜售学问并非心甘情愿只是为了餬口。后来他退隐魏塘镇，改以卖画过活——还是一样穷；那则逸事至少有一大半说的是实情。他大半生都处在贫困之中。偏偏又生性古怪孤峭，不容易与人相处；一点也不像当时的"隐士"——他们其实都喜欢呼朋引友，互相拜访，流连诗酒聚会。吴镇则相反，是个名副其实的隐士。他在家宅四周遍植梅树，自号"梅花道人"，中国著录中多沿用这个名号来称呼他。他就在此地默默度过晚年；当时江南动荡、盗贼四起，倒是很适合离群索居。

他年轻时便开始作画，但是直到年过五十创作才臻于成熟：他最早的纪年作品绘于1328年，仍然有些拙涩。到了晚年，虽然求画的人愈来愈多，但他仍然很迟疑，后来一概回绝那些愿意出价钱购画的人——据载富人若想要以赠礼求画，他一定断然拒绝。他常在画上自题自跋，但是却不准别人在画上品题，和当时的习尚大相径庭。1354年，在写完自己的墓志铭之后去世。

他晚期一幅1350年的画作上，有一自嘲的题款曰："我欲赋归去，愧无三径就荒之佳句。我欲江湘游，恨无绿蓑青笠之风流。学稼兮力弱，不堪供其耒耜。学圃兮租重，胡为累其田畴。进不能有补于用，退不能嘉遁于然。居易行俭，从吾所好。顺生佚老，吾复何求也。"

吴镇1328年之后，下一幅传世纪年的作品是1336年的《中山图》【图2.8】，画家

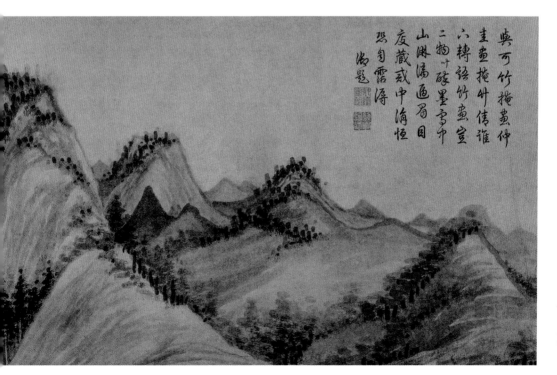

自己在画面左边的题跋中写出了画名（现今中国画上的题名大部分是后世的收藏家自己附上去的）。吴镇创作的骨干，他的艺术精髓，即蕴藏在这幅平淡无比的画中，关于这一点我们有必要详细说明。中国山水画在我们一路下来的讨论中所归纳出来的要素，在这幅画里大部分都不见了。《中山图》只是平铺直叙地描绘一幅再平凡不过的景象。七座山头大致左右对称拥着一座最高的主峰，即画题中的"中山"。较高大的山峰全都是特殊的平顶圆锥形，侧面微微隆起，这是吴镇所偏好少数的造型之一。这几座山峰里里外外散布着山峦丘陵，起起伏伏一如荡漾的波浪；不论大小浓淡全都只有几种简单的形状；山峦没有真正的远近之别，只是一峰叠一峰而已。谷间的树木画得相当大，山头上还有灌木丛，几座山峰相形之下便显得不那么高峻了。

走笔至此，便已经把这幅画说完了：画中没有溪流、瀑布、人物、屋舍，甚至小径等等点缀。没有征兆足以显示这是绘于哪一个季节或是何种天候，更没有云雾这种"通山川之气"的物象可以暗示流动或变化。全画沉浸在一种永恒的沉寂之中。即使在元画中，也很难找得到另外一幅画，比《中山图》更平静了。画中疏朗闲放的笔法，反复出现的简单物形有安抚镇定的效果，充分体现了"平淡"的境界，这在我们看来或许有些矛盾，然而文人画对"平淡"的确是推崇备至，努力追求。赵孟頫的《水村图》（图1.29）必定是推广这种"平淡"之味的范例，但是他的平淡依然比吴镇画中的物象与形式更富于变化。

然而，《中山图》卷中笔法的表现效果，可能比我们原先所理解的还要强；由于西方的绘画传统不太重视用笔［哈尔斯（Hals）或凡·高（van Gogh）这类画家的作品除外，他们用笔的痕迹太明显，无法视而不见］，西方人或许会对中国鉴赏家如此聚精会神在笔法上做文章，而觉得难以理解。然而即使观者没有意识到，在欣赏画作的审美经验中，笔法仍有举足轻重的影响。吴镇此画的用笔只有几类，全都带有厚钝的特色。中国人称之为"圆笔"，即垂直握笔、着力均匀，行笔时笔锋始终藏在笔划之内（"中锋"），避免露出尖头或勾尾。吴镇这种只有宽笔、淡墨（墨点、树木除外），不带阔笔渲染的做法，使勾、染间的分际模糊了，或甚至可说是泯灭了两者的区别。在此，吴镇和其他元代画家一样，与数百年来勾、染务求分明的正统做法分道扬镳了。画中收放有致的笔调，细心处理的律动，加上重复出现近乎催眠的相仿物形，互相辉映，造成一片安详的效果，轻抚着观者的情绪。至于盛懋的用笔则是属于"尖"笔一类，即运笔用侧锋，着力点时有变化，他这种用笔在《寒林图》（图2.7）中有精彩的展现；效果比较活泼、刚劲。

吴镇的这张小画和赵孟頫的作品一样，很难说明个中长处。如果再以室内乐为例，这幅画吸引的是欣赏谦冲含蓄这种格调的人，并不是人人都喜欢的。此外，这种创作很耐人寻味，值得咀嚼再三，并且是见仁见智、因人而异。中国的鉴赏家在其中寻出董源的传人巨然一类简单但怡人的风味，根据记载吴镇就是学巨然。此外，我们不妨

将此画看成是以精简的形式所做的精彩演练，只用了几种简单的形状及组合关系，变化排列而成。我们如果将此画看作是一位隐士在闲居的岁月中，借着画面淡淡地透露他恬静平和的心情，或许最能契合文人画的理想及画家的企图。当然，这样就不能再将此画仅仅看成是描绘自然山水的图画了。元画特有的价值可以在此略作介绍：作画的旨趣不在于呈现优美的或壮丽的山水，也不是特地将自然加以夸大扭曲。元朝的画家只是要求画面能符合他个人独有的母题、物形、笔势律动的要求罢了。我们或许可以说绘画在中国人而言是"画如其人"，要不然就绕个圈子换种说法也一样：绘画的真谛不在于呈现自然的形象，而在酝酿风格，至于风格即是画家心手相应的自然流露。这种价值无论如何都是抽象的，和画之所以为画没什么关联；而《中山图》抽象的结构一如莫扎特（Mozart）的奏鸣曲，同样是精确、内敛的个人语言。

吴镇除了通过赵孟頫及其传人的作品接触到董巨山水之外，一定也亲眼见过这些早期大师的作品，不过恐怕不多，因为他的交游圈子很小，不可能认识许多收藏家（那时中国当然没有美术馆）。临摹所有能见到的古代名迹，是中国画家训练过程中非常重要的一环。吴镇最令人难忘的大画中有一幅《秋山图》【图2.9】，可能就是临摹巨然或该派早期画家的作品；此画现藏台北故宫博物院，虽然画上有吴镇的印章，勾画的细节无一不带着吴镇特有的笔调，但是故宫仍将它列在巨然名下。前一章已经提过《秋山图》保有早期的构图方式，此构图方式为赵孟頫《洞庭东山》（图1.22）所依循的骨架。画中有一片宽阔的河谷，后方是土石垒垒的山丘。矗立在中央的是最高峻的"主峰"，周围环绕着无数的小丘，小丘又是由许多土块堆叠而成的；董巨派作品中用来描写侵蚀山顶的"矾头"，在此画中已经褪去了原有描写地质特色的功能，发展成为一种造型上的副题。这种分解地形的做法在元画中屡见不鲜，由此可证此画不可能是巨然或其他十世纪画家所作。然而，画家的用笔却有整合的作用，因而抵消掉了一部分地形解体的效果，尤其是大量出现的皴和点，将大小陆块贯串成一个整体，这又是元画典型的手法。

这幅山水的地势可以任人畅游无阻，这是老式的做法（而不像南宋之类的山水）：比如从前景随着渡船的乘客上岸，循小径穿越凉亭到达一座庄院，经过回廊来到溪边的水榭。小径出了庄院之后是接上一道小桥（桥上有个大得不成比例的人），下了桥小径继续前行在山间蜿蜒，最后隐入隘口。小径一路迂回深入，河流则弯弯曲曲缓缓绕过山峦，消失在高远处的地平线，这两种渐行渐远的手法让空间层次分明，也揭开一片绵延不断、平顺贯通的地平面，一景一物即依序安排在地平面上。这种地平面的构造比较简单，只要画家愿意便可以随兴排列组合一番。画中到处可以看见吴镇独有的笔调，但以房舍整整齐齐又古怪的画法最像他的手笔，吴镇在这里戏谑地模仿北宋画中一丝不苟的方正格局。

2.9 **吴镇**(传巨然) **秋山图** 轴 绢本水墨 150.9×103.8厘米 台北故宫博物院

像吴镇此处所临摹的古画，或是前述赵孟頫复古之类的立轴河景，此时在江南大为风行，广受画家及大众欢迎，致使传世作品中有一大部分都是根据这种样式变化而来。我们指《秋山图》是吴镇临摹巨然，或是另一位宋代以前画家的作品，是因为其中有些特色和这类元人自画的作品有所不同。画家似乎是从高空鸟瞰的视点画下这些陆块，彼此不是前后重叠，而是个别错开，衬着水面与天空。不过，这些陆块还是靠得很近，而且是斜向分布。而就元代完全发展成熟的模式而言，陆块比较可能是正面面对观众，分别错开，有水面横陈。所以，元画的构图一般都是三段式的：前景是一段河岸，通常有成排的高树；其后是中景的一片水面；而后的远景是一片河岸，上面有丘陵山峰。

赵孟頫和他儿子赵雍开了这种三段式山水结构的前例，赵孟頫还可能是领风气之先。[5] 这种简单的设计吸引人的地方有几点。一是容易掌握，对业余画家尤其有利——他们不必费神处理重叠或交错的复杂结构，树木的枝叶可衬着空旷的水面自由地交接、组织，布局也比其他类型的山水更容易作清楚的安排。另一个引人之处，无疑便是江南人对这种画有熟悉的亲切感，江南本来就是到处有河流，湖泊纵横交错。第三点则是这种设计具有潜在的表现力，正好适合这个时代：一位敏锐而熟练的画家能够利用这些错落四散的山水，触发疏离、寂寞、闲适等感情。

盛懋、吴镇二人依照这种格式作了不少幅画；我们各举一幅来看——盛懋的例子是《秋舸清啸》【图2.10】，吴镇的是《渔父图》【图2.11】——盛懋的画延后到此处讨论是为了能和吴镇的画作比较。盛懋的画没有落款，历来皆以为此画是他的作品，现在看来应该可以接受；吴镇的画上有画家自题诗文、赠词，以及至正二年（1342）的年款。盛懋的画稍微设色，吴镇的画则纯粹是水墨。

二画的构图横向划分出标准的三个段落，远、近两岸隔着宽阔的水面遥遥相对。然而，由于盛懋喜欢较紧密的布局以及富有动势的相互关系，这种格式在其他人画里会出现的意涵，在盛懋手便不见了。他把前景拉近，树木也加高，以致回旋的律动和对岸山峦起伏流利的笔势可以连成一气；画中有一群仿佛低头在打招呼的树（这个母题在他的作品中几乎随处可见），盛懋将其中一棵往下拉，画出另外一道曲线作为呼应，而且框住全画焦点所在的人物，形成抢眼的效果。船首的这个人物画得很大，立刻抓住了我们的注意力，他身上穿着宽松的衣衫，身子后倾，由双手撑着，仰头、眯着眼，张开口唱歌。他脸上的表情、身体的姿势，随身携带的东西（一具类似琵琶的乐器，一方写作会用到的砚台、一个酒壶及酒杯），每一个细节都告诉我们他是一个酒脱逍遥、沉醉在大自然之中的文人雅士。然而，这么画也正好点破画中人和画人都不是文人雅士。南宋画院画家同样喜欢画文人在山水中徜徉的画面，而结果一样：适得其反。内行挑剔的中国鉴赏家对这类画的反应，正如我们对富翁炫耀财产的

2.10　盛懋　秋舸清啸　轴　绢本设色　167.5×102.4厘米　上海博物馆

2.11　吴镇　渔父图　1342年　轴　绢本水墨　176.1×95.6厘米　台北故宫博物院

反应相同——真正有钱的人不会大声炫耀；而到处张扬的人可能财力有限，他们只是很希望当个有钱人而已。当然，我们在此谈的是理想的状况，是一种道德标准；这总是和现实有一段距离的。那时博学又有修养的人如同现在的富人一般，不一定就得保持沉默或掩饰锋芒。

不过，吴镇的《渔父图》则完美地展现了这种尽在不言中的艺术理想，将此画和盛懋的《秋舸清啸》比较，吴镇在中国传统品评中地位较高的原因便很清楚了，不管我们是不是同意。吴镇这幅画取的是夜景；水面有月光浮动，上面染上一层灰色，比天空的灰色还要清淡。尽管画名及画家自题都指出此画是"作渔父意"，但是画中根本没有任何渔具；只有一个文人怡然自得地坐在船首浏览风景，船尾有一个小仆人安静地摇桨，将小船沿岸边沙渚前进。气氛一片平和宁静，只有轻风拂过芦苇沙沙作响及摇桨偶尔激起的水浪声，会传到这位沉思文人的耳中。船和人物都画得很小，激不起任何情绪的投射。几株直立的树木和横陈的河岸线使画面十分稳定；笔调仍是自在舒缓，不带一点激动、紧张。吴镇温和的个性融入了这种笔调中，也化成了直立的钝点、重复出现几种自己所偏好的物形，特别是远方锥形的山峦。吴镇画上的题诗是：

> 西风潇潇下木叶，江上青山愁万叠。
>
> 长年悠悠乐竿线，蓑笠几番风雨歇。
>
> 渔童鼓枻忘西东，放歌荡漾芦花风。
>
> 玉壶声长曲未终，举头明月磨青铜。
>
> 夜深船尾鱼泼刺，云散天空烟水阔。

两年后，即1344年，吴镇画了他最有名的作品之一《嘉禾八景》，从其中我们取一段来看【图2.12】。嘉禾是嘉兴的旧名，此卷作品画的其实就是吴镇家乡附近的名胜。画题戏仿《潇湘八景》，这是宋代画家常画潇湘地区的八处胜景，每一景都有一个诗意盎然的名称。在《嘉禾八景》卷首的题文中，吴镇开玩笑地说道："胜景者，独潇湘八景得其名，广其传；……嘉禾吾乡也，岂独无可揽可采之景欤？"随着画卷一路开展，他引导观者四下随意漫游，随手描绘当地的名胜古迹——比如传说中曾有潜龙藏身的"龙潭暮云"，宋朝大文学家苏东坡曾经游历过"空翠风烟"中的携李亭、三过堂，诸如此类——吴镇还在景物上方写下注、序、诗、标题之类的题识。中国人观赏这样的一幅画卷，除了欣赏图画之外，同时也是欣赏文学。此处所举的例子是卷末"武水幽澜"一段，画的是在密林中的景德教寺及邻近的幽澜泉，泉水非常适合煮茶。井泉旁有一座小亭。景德教寺左边有一吉祥大圣寺，供奉掌管福禄、容貌的女神；该寺只有宝塔高高立在树丛之上。再往左边就是画卷末尾，吴镇题了"魏塘"两个字，这时吴镇不再画一些屋宇之类的景物；而只是借着这简单的两个字表示他到家了。

2.12　吴镇　嘉禾八景　1344年　卷（局部）　纸本水墨　36.3×850.9厘米　台北故宫博物院（原罗家伦藏）

　　全卷的布局章法依照旧式舆图的画法，地理的特征、标记都只是概括的勾画，点
到为止，远近距离大幅缩小，山名、寺名之类则写在景物上方。这种类型的画有一幅
名作现藏美国弗利尔美术馆，一度标为北宋文人画家李公麟所作，但是可能属于南宋
时期的作品，画的是四川长江上游的风景，也许就是吴镇此画的源头。[6]这两幅画并
不全都是概略、重点式的画法；而多少保存了一些图画的成分。吴镇卷中各段风景之
间都留有空白作为区隔。这种间隔做法或许是出自南宋的禅宗山水，南宋的禅画家常
以弥天大雾遮去大半画面，地上的景物偶尔自雾中隐隐约约地露出一些部分。不过，
吴镇画上的空白倒不是特别要表现大气或空间深度，纯粹只是为了区隔之用。

　　《嘉禾八景》全画都是以简笔绘出。如树木只是简单地画几笔或点一点；屋舍、小
桥之类则是吴镇典型信手捻来的画法，有点像卡通式的造型，不太平稳，两侧线条也
不平行。例如幽澜泉旁的亭子，两侧的栏杆就歪斜得很厉害，整个亭子的结构摇摇晃
晃。这种效果在这里是故意安排的，吴镇在卷末写道："幽澜泉乃嘉禾八景之一，而亭
将摧，在山法师欲改作，而力不暇给；惟展图者思有以助之，亦清事也。梅花道人镇
劝缘。"

　　这段卷末题款除了是画面一个有趣的注脚之外，也透露出吴镇的创作态度。画家
在画上作注呼吁捐钱，显示他这幅画并不是为了流传后世而作——或者他选择如此。
吴镇作画意不在创作万古流芳的杰作。他在画上的题识常常出现"戏作"二字；若有
人要将吴镇的画当作珍玩看待，那是他们的事。至于吴镇本人，最排斥的便是去制作

山水画的保守潮流

69

2.13
孙君泽
山水
轴　绢本浅设色
185.5×113厘米
伯克利加州大学景元斋

一些供人玩赏的奇珍异宝，将一些精美的物形细心经营出一幅赏心悦目的画面，一如当时院画一脉的画家继续从事的老路（参考孙君泽的《山水》，【图2.13】）。吴镇说他的画都是一时兴起，提笔就画了出来，我们现在虽然不知道吴镇的话可以相信几分，但是不可否认，他的画都达到了他所要求的效果：这些画都是特定的人在特定的时空，有意无意之间娓娓道出他的内心世界。

第三节　马夏画派的传人

在此之前，我们谈的画家不是刻意重振古人画风，就是追求古意，或戏仿前人法式，而忽略了另外还有一些画家依然守着老传统作画，浑然不知艺术发展的流变，只是直接传递画派的香火（这在元朝以前是很平常的，到了元朝就不一样了）。宋亡之后，宋朝任何一个画派都随着国家倾覆而元气大伤，即使能在蒙古人统治下苟延残喘，也因为不再有先前的靠山可借以扩张影响力，而沦为地区性的画派。因此，承接这些画派香火的画家都是一些小画家，活动的地区通常都是该画派一度盛行的区域，例如杭州（临安）便还有山水画家绍续前代南宋画院画家的风格作画，尤其以马远和夏珪两人的画风最盛。不论是元代或是后世的画史作者，都不太注意他们。画院画家的声势曾经如日中天，如今则是盛况不再；他们的传人已经无法为绘画注入新意。但是，他们依然能创作出功力深厚、气势雄伟的作品。

孙君泽　这类画家中唯一有署款作品传世的是孙君泽。他活动的年代不明，但是可能在十四世纪前半期。我们对他的了解完全来自《图绘宝鉴》，却也只是三言两语："孙

2.14　夏珪　溪山清远　卷(局部)　纸本水墨　46.5×889.1厘米　台北故宫博物院

片雲閣雨果詩成
人道催詩須待雨
玉柵華燈萬蕊明
寶瓶梅蘂千枝綻
樂閣漢殿動離聲
酒捧倪觴祈景福
父子同班侍宴榮
朝回中使傳宣命

2.15

(传)马远

华灯侍宴

轴　绢本浅设色

111.9×53.5厘米

台北故宫博物院

君泽，杭人，工山水人物，学马远、夏圭（珪）。"

现在藏于日本有四幅孙君泽署款的作品；最有名的两幅是一对山水挂轴，藏在日本东京静嘉堂。仅仅四件的收藏最近又加一幅，尺寸大一些，也比较好；早先一幅勉强定为马远所作的山水挂轴【图2.13】，因为发现了孙君泽的名款而重新归在孙君泽名下（名家大师的后代传人虽然默默无名，却依然画得出好画；但是一些不肖的收藏家或画商为了要抬高画作的身价，常常将画作"重订"为大师的作品。真正的名款一般不是挖掉，就是像这幅画一样涂抹了事。幸好，孙君泽的名款在左下角虽然有一道笔画半遮着，仍然清晰可见）。

画中的主题是溪边的楼台水榭，周围种有高耸的松、竹，是皇亲贵族远离尘嚣的避暑之地（盛开的荷花点明了季节）。主人正好有客人来访，访客和他的仆人自画面右下角行经一座小桥进入画面。主人的仆人则站在庭中阳台上等候。楼台勾画得相当严整精密；界画显然是孙君泽的特长之一，犹如他所学习的南宋大师马远一般。画中其他的母题多少直接从马远借来。马远独具一格的松树在这张画中还特别加长，下压的树枝安排得规律有致；岩块阴阳面的明暗对比鲜明、强烈，用的是马远式的"大斧劈"皴；即使次要的景物如小径边的回栏以及竹林——都和宋朝的这派作品非常近似。不过，这种风格自创始以至现在，历经两百年的发展后已经有些僵硬老化，将此画和这类画作在宋代的原创典型【图2.14、图2.15】一比，就更清楚了，但也只是限于在比对的时候。孙君泽作画时的自信、自负一点也不比先人逊色，仿佛一点也没有假借自古人。

此画构图依照马远的格式，将墨色最深重的物象——岩块、松树、楼台——集中在下方的一个角落中（马远的作品一直都用这种构图格式，因而被人加了个绰号叫"马一角"）。由右下角到左上角画一条对角线斜贯画面，便能将这些景物全部包括在左半边之内。马远或是他那一派的南宋画家会将对角线的另外半边留白，顶多抹几笔清淡的山形，而任空间一路深入一望无际的远方。孙君泽则在这半边加上副景，画上坚实的陆块，色调依南宋山水的大气透视法（atmospheric perspective method）调整得较为朦胧，但是仍然一丝不苟地勾描皴染建构结实的量感。这种做法的效果，是阻止后方的空间继续往内延伸。孙君泽这一种做法，一定是受元朝新的水景体例（一河两岸）所影响，因而将远近两岸陆块的比重安排得比较均衡；所以可以视为马远格式和新体例两者之间的融合。以吴镇1342年的《渔父图》（图2.11）作比较，便能知道孙君泽跟上时代的脚步有多快。在时间上，二画顶多相隔数十年；在空间上，虽然中国鉴赏家认为他们是来自不同的世界，但两幅画创作的地点其实只相隔了五十英里左右。二画有诸多雷同处（如构图各部分的比例，墨色变化层次分明等等），但是需要特别指出其中一点，即二位画家都建造出了一片绵延不断的平展地面，平稳地托住所有的景物。二人均在水、陆之间布置过渡的桥段，使观者的视线能够如履平地般顺畅地越过

水面：吴镇是用沿岸的芦苇沙洲及小石作为引导的指标，孙君泽则是用近处的荷花及对岸突出的坡地作为过渡的媒介。

但是，孙君泽的画另外有其他方面的表现同样十分重要，显示他的山水是来自偏处杭州地方画派的世界。他以流利的线条勾勒着前景棱角分明、造型优雅的岩块，层次井然地建立条理清晰的空间，进而托出透明澄澈的效果，展现了登峰造极的技巧，而这些正是文人画派避之唯恐不及的手法。画中的松树情况相似，这几株长松衬着中景的烟雾益发显得刚劲有力。在中景的烟雾之后，越过河水，又有一座山壁浮现，然后再没入上方的云气当中。这样的一张画给元代鉴赏家的感觉，便如同十九世纪末柯罗（Corot）式的浪漫风景给那些塞尚（Cézanne）和后期印象派（Post-impressionists）爱好者的感觉：画还是很优美迷人，但是看得实在太多了，而且似乎偏离此时艺术关怀的重点。

张远　南宋画院除了马远之外，另一位画坛宗师是夏珪。他的风格后代较少模仿，有一个简单的原因就是他的画不太容易模仿——后世画家无法像"马远画"一样，组合几样素材便能略具"夏珪山水"的形态。然而，元代画史著录中还是记载了有几位画家学夏珪式的山水，其中之一便是张远，我们或许会以为张远必定出身杭州，其实不是，他是华亭人，华亭在苏州东南的松江县。日本京都的相国寺中收藏着一幅《寒山行旅》【图2.16】，上面有题识指此画为张远所作。画上另有日僧绝海中津（1336—1405）的题跋，证明此画在他生前便已经流传到日本。日本学者胁本十九郎在1937年出版《朝鲜名画谱》中有收录，声称是高丽时期（918—1392）的韩人作品。[7] 此后日本依循这种说法，而不接受此画作者为张远。然而认定此画为高丽时代作品的学者，并未提出确切的证明或证据，都只是含糊地说"依据绘画风格得到这个结论"。韩国画史上自高丽时期以下，始终没有一幅画和这幅山水有类似的做法，因此除非有支持此画为韩人作品的根据出现，否则这种说法最好到此为止。

事实上，不论数百年前将这幅画题为张远作的人是谁，他都可能比现代的学者更了解这幅画。我们如今所能做的，至多也只是接受这幅画是元朝一位夏珪派画家的作品，不管那个人是否就是张远。因此，由李唐到张远，我们可以连起一道风格发展的脉络，往下延续到日本京都高桐院所藏的"秋冬山水"两幅名作，[8] 其中一幅后人自添了"李唐"的款识，但是两幅画都应该属于南宋晚期略带夏珪风格的作品——这一发展路线若到了元朝，必定得通过相国寺这幅《寒山行旅》。此画和高桐院所藏的"秋冬山水"二画间有非常显著的共同点，但是至今尚未看见有人提出，实在相当奇怪。在各个风格的共同点中，最重要的一点是在岩块、石壁的明暗处理手法上，如附图中瀑布右侧的那片峭壁。李唐描绘岩块时，做法是循光源切入的角度仔细划分岩面各凹凸块面的明暗分别。夏珪（图2.14）的做法不离这种方式，但是转用大笔刷过，也不

2.16　（传）张远　寒山行旅　卷（局部）　纸本水墨　34.5×94.9厘米　京都相国寺

再明确地细分各个块面，效果大致相同。李、夏二人都用这种方式塑造出岩块清晰分明的立体形状。到了高桐院的"秋冬山水"上，这种描绘的技法用得比较轻巧，画家只想制造物体坚实的"效果"，制造物体受光、背光的明暗"效果"，而无意琢磨物形立体的构造，用笔也较夏珪宽舒、淋漓。由此画再进一步，便到了相国寺这幅画。此画的墨染似乎是随意涂抹而成，有不少留白的地方，看来好像聚光强烈的效果。假如我们由此推进到明朝，将发展脉络拉到十五世纪末、十六世纪初的金陵（南京）画家史忠身上，便会看到同一种更疏放、更印象式的做法。

　　所附《寒山行旅》虽然并不完全，但大部分的画面都已经包括在内。在未见于附图的右侧画面上，一道河流自远方而来，穿过一片平原；后方则有一片山陵封住了远景。再往左走，则能看见远方出现覆雪的山脉，一道山脊弯弯曲曲地朝后面横列的山脉退去，下方一条山路沿着山脊同样弯弯曲曲地深入，路上还有几个旅人。这些都是画家一意要将观者的视线拉入远处所用的一些方法。近处的坡岸和岩石上也覆盖着白雪。从前景右侧又有一条山路蜿蜒而来，另外一条则迂回爬上了陡峭的山峰。三条山路在瀑布右侧交会，旅人能由此穿过小桥继续赶路。观者就是由这些路带着，在山谷复杂的地形中寻找出路。

　　这张画除了取法李唐和夏珪的创作之外，也自郭熙画派借用了一些物形和效果，例如画中的旅人便很像下一节要讨论的元朝郭熙派画家所作。某些段落中大量运用的湿笔，例如图右侧中景处的小丘，依稀有禅画的作风。画家从各个画派汲取自己的需要，糅合作一种特异的风格，这种风格十分新颖，前所未见，而且融合得天衣无缝，

一点也没有杂糅拼凑的味道。融雪上闪烁的阳光，早春吐露新芽的树木，旅人匆忙地在路途上跋涉，希望能在日落前到客栈投宿，都被画家一一捕捉到了。

第四节　李郭派的传人

　　自宋朝流传下来还有其他画派，同样在别的地区发展成为地方画派。我们对这些地方画派知道的并不多，因为这类作品通常是挂在大宅的厅堂或是其他公开场所作为装饰之用，比较容易受损，至于侥幸能传世的，一般也和相国寺山水的命运相同——原款不是遭到切割就是被涂掉，而改题上古代大师的名款。

　　数百年来，李成和郭熙这一画派一直主宰着中国北方的画坛。一般常指赵孟頫及他那个圈子的一些画家复兴了李郭派传统，这种说法并不算错；但是，这个传统其实从来没有断过。黄河流域的画家便一直守着，在十二、十三世纪时期以师徒相承的方式传递此派香火，专心一志地延续这个画派的形式和设计——然而，过度依赖古人而忽略了学习自然，可能会导致形式和设计日渐僵硬，流于公式化，此派也不例外。许多伪称是"李成"及"郭熙"的绘画，今天看来便是这一路后期每况愈下的作品，只是依样画葫芦地画个大概。其实，也可以说是这些作品并非作"伪"，而只是照本宣科的模仿；这些画家也只能如此，他们并没有能力作"伪"以乱真。

　　现在倒有一幅元代的李郭派作品，表现远在这类惯见作品的水准之上。这就是作者不详的《松溪林屋》【图2.17】。收藏此画的南京博物院将它标为唐棣从人所作，但是，只要浏览一下唐棣本人的作品（图2.18、图2.19），便知道情况正好相反，唐棣大有可能从这位名不见后世的高手学到了不少。这位无名画家在画中保存了不少李郭风格独特的母题和特征，而且除了令人叹为观止的技巧之外，还在画中注入新理念；此画中新与旧融合无间，手法高妙无出其右。取法自李郭派的形式有：枝条呈"蟹爪"状的长松，松树下枝干鼓凸的矮树，以及道路、渔船上弯着腰的渺小人形。这些人物把山川衬得格外高峻雄伟，也使原本严肃冷漠的景象稍微活泼了些（例如画面中央偏左处，有个人在岸上使劲地要将一头顽强的骡子从船上拖出来）。属于李郭风格骨干的当推荒凉萧瑟的地理景观以及扭曲纠结的地质形态，画家以强烈的明暗对比、变化，塑造这种风雨侵蚀而形成的地形。然而，这类地形在此画中分割细碎的做法，和李郭派早期的杰作《早春图》（图2.6）一比，便知道是后来的发展；元代这类风格的画家可能无法也可能是不愿意如郭熙般，将山川的构造视为有机的整体，各个部位间互有交织、穿插。此画的构图依循着先前谈过的元画水景公式而布置，只是对角线的安排比当时一般的做法更明显，这一点和孙君泽的画一样。画中鲜明的线条勾勒，物形清楚地错开而且分布在三度空间中，也都和孙君泽的做法一致，显示这两位画家分别是他们的传统在南宋一脉的直系传人。将北宋山水化为线条性较强的风格是金朝（1115—1234）山水的一大特色，这位无名画家风格主要的出处或许就是金朝山水。

2.17　元人　松溪林屋　轴　纸本水墨　168×103厘米　南京博物院

2.18 唐棣 仿郭熙秋山行旅 轴 绢本浅设色 151.9×103.7厘米 台北故宫博物院

2.19　唐棣　溪山烟艇　轴　绢本浅设色　133.4×86.5厘米　台北故宫博物院

[9] 然而他最出众的地方，在于他能够将这些前人遗风不论好坏都熔于一炉，淬炼出一幅雄奇的山水景致。

我们或许会想知道，像这样一位画家在看了当时业余画家画的李郭派山水之后，心中的想法是什么。由于职业画家除了少数几位之外，都是名不见经传——有能力写书，有名望将成书印行，常常只限于文人——我们不太能够回答这个问题。他大有可能欣赏曹知白的作品（图2.22、图2.24），原因稍后再谈。另一方面，他也可能不太看得起唐棣的画，因为他们会觉得唐棣的画别扭、笨拙，他自己一定会画得更好。而唐棣则会回应说，他画中看来别扭、笨拙的做法其实是刻意的扭曲，是有意义的，也正是业余画家不屑于炫耀技巧的表示，不用说，这当然是区区一位职业画师不可能理解的。

唐棣 唐棣（1296—1364）[10]是吴兴人，曾从同乡赵孟𫖯学画，无疑也依赵孟𫖯及当地收藏家所藏的古画习作。他是一位浮沉仕途的士大夫，数度出任公职，1340年代还出任浙江休宁的县尹。在此之前曾于1310至1320年间留居大都数年，担任待诏，就是随时候传的宫廷画家，曾在嘉熙殿画山水屏风，"挥洒立就，天子称赏"。因此，他就像他的老师赵孟𫖯一样，选择从政的仕途，而非闲逸的隐居生活，他的画家身份也是介乎职业和业余之间，难以明确界定。据载他画山水师法郭熙，现在的作品足以证明这一点。

其中一幅《仿郭熙秋山行旅》【图2.18】便显然是以郭熙1072年的《早春图》（图2.6）为蓝本而作的，唐棣必定见过此画的真迹或摹本。唐棣将郭熙的构图左右调换，深谷寺庙这一部分调到了左侧，"深远"纵入的这段（在唐棣画中其实一点也不"深"）则调到右边。但是整体架构还是原封不动地搬了过来，前景堆积着石矶，上面有长松枯林，后方的中景峭壁直立，中景之上接着有主峰层层高升，连带前景合成构图的中轴，其他景物则分别自中轴两侧向外伸展。画面下半截的渔父、村舍、渔船，以及沿着小径朝寺庙前进的旅人等等细节，都可以和《早春图》一一比对。

唐棣这幅晚出的图画比郭熙的作品逊色，因为如果不这么看，我们的比较便无法进行；唐棣仅仅抓到郭熙笔下这些容易模仿的特点，就算他能捕捉到，也在他夸张的表现下几近漫画了。郭熙塑造陆块用的光影变化，对比强烈但层次细腻；唐棣则是粗糙刻板地划分物体的明暗，而且将阴影推到岩块的边缘，由明而暗的转折过于突兀。郭熙的山石轮廓形如扇贝，唐棣学来却简化成了一道道时断时续的弯弧动势；前景的树木只是一些笔划的组合，看不出画家安排的用心何在。这些倒在其次，唐棣最严重的缺失是在景物间的相对关系上。在郭熙的构图中，各部位的力量汇合成连绵不断的汹涌动势，唐棣则将全景打破，化为许多互相激荡的推力，在互相激荡中又互相抵消，而使整体趋于沉静。唐棣的大型物体只是由一些任意变形，甚至扭曲得相当乖张、做作的陆块组成的。尤其是主峰，看来像是一个闹别扭的小孩使性子揉出来的一团黏土。

把大物块打碎成小单位的集合体，明暗变化夸张突兀，这些是金、元时代郭熙派山水普遍的做法；但是，这在别的画家都是有所为而为，而唐棣则很难看出他的目的何在。

唐棣在河景一类绘画上的尝试就比较出色，其中最好的还是【图2.19】未纪年的《溪山烟艇》。这幅画也是充满了夸张做作的技法，例如图中有好几处地方便是随意搭配物体的明暗面，将景深分成刻板的层次。然而，唐棣笔下树木的比例及其他细节由前而后次第变小，地表一层又叠上一层，连续不断地将视野带入最远的山峰，因而还是有条不紊地制造出空间疾退深入、浩荡广大的效果。在这类描写黄河流域风蚀河谷的郭熙式山水中，后世画家常常出现水、陆划分不明，或地表、水面不平的现象。唐棣在此画中似乎便刻意要制造一些模棱两可的情况，他故意不画清楚水陆交接的水平线，在地表及水面制造荡漾、起伏的动感，使地表和水面仿佛摇晃不定而朝侧面斜荡过去，在这样的地势中，观者根本无法神游其间。唐棣在画中布置了一些很有情趣的标准细节——如松下凉亭中有文人雅士聆听音乐，水面也有泛舟的游客，对岸则有仆人清扫住家前的小径——但是这些布置还是无法使我们相信画中景致适合人居住，因为它看起来实在太诡异、太不安、太荒凉了。

姚彦卿 另外一位学郭熙画的吴兴画家，可能也是受赵孟頫影响的是姚彦卿，他有一幅署款的《雪景山水》【图2.20】。他是一位活跃于十四世纪前半期的职业画家。他这一幅狭长的画看来像是从郭熙的《早春图》（图2.6）中借来了右半边的构图。不管如何，北宋画中对称的构造法则已经不见了，原本是雄伟的中峰盘踞在画面中轴有如构图的主干，其他景物则如树枝般向两侧延展，现在的中轴则是云雾弥漫的空谷，隆起的山体由两侧向内聚拢。所形成的晃荡效果纯粹是表面的形式而已，而不带多少北宋山水中大气磅礴的气象，这种气象在郭熙的画中虽然达到前所未有的巅峰，但是也后继无人。姚彦卿的本事似乎不比唐棣强，他同样无法将各个物形融为一体，无法贯穿物形倾斜、扭曲的动势，组成一个灵活互动的整体。他反而只是堆砌出一个零零散散的组织，入眼只觉得沉重拥挤，一堆此起彼落的山体地块在画幅中挤成一团，而且一起向画缘突出。他和唐棣一样，用粗略的明暗对比取代色调细腻的层次转变，用怪异的扭曲变形取代物形敏锐巧妙的勾画。这两位画家除了继承了郭熙画派历久不衰的笔墨精华之外，也接收了三百年来风格演变的余沥，原本具自然写实意义的物形图式退化成了约略的形式，师习而来的格式流于矫揉夸张，而且层层地笼罩着历来摹写后的变形面目。最赞美他们的看法，也不过是说他们重现了北宋山水模式些许肃杀的气氛，而且手法基本上只是表现式的，不带任何洞察自然现象中生灭消长等等微妙的心得。

朱德润 朱德润（1294—1365）传为北方人，然而事实上，祖籍在河南睢阳，南宋初年便移居苏州昆山，到了朱德润已经经过几代。他的父亲有一度曾在苏州教授四书五

2.20

姚彦卿

雪景山水

轴　绢本浅设色

159.2×48.2厘米

波士顿美术馆

经，朱德润在耳濡目染之下接受了一套完整的儒家教育，幼年都在昆山度过。1319年北游大都，因赵孟𫖯的推荐，任职于翰林院并兼国史院编修官。后来，于英宗（1321—1323）在位期间，担任东北镇东行省儒学提举辅佐驸马沈王治事。因公务之需曾经滞留高丽。英宗驾崩，他便辞官回到苏州，隐居近三十年，读书，作诗，绘画。元朝晚期二十年间叛乱四起，朱德润无法袖手旁观，于是在1352年再度入仕，在江浙行中书省平章政事之下担任照磨官，参与军机。朱德润亦以书法诗艺闻名，文学作品收录于《存复斋文集》。[11]

文献记载并没有描述他的习画过程，不过想必自赵孟𫖯处受益良多。在中国多视他为李郭派，少数传世的画作也的确是承袭此派手法。有一幅纪年时间最晚的手卷《秀野轩图》现藏北京故宫博物院，作于1364年，只留下一点李郭派的痕迹（见画中一簇簇浓密的松针）。除此之外，视野广阔的河谷及谷后的浅丘，用笔厚重，轮廓和缓，反而更像是董巨式的山水。这幅画的构图深受赵孟𫖯《水村图》（图1.29）的影响。此一时期李郭派似乎已经落伍了，至少在苏州的画是如此。[12]

我们或可由朱德润几幅未纪年的郭熙式山水，看出他早年的创作，其中最广为人知的是台北故宫收藏的挂轴《林下鸣琴》，以及北京故宫的一帧大册页。[13]台北故宫另外有一幅绢本扇面《松涧横琴》【图2.21】，画面和《林下鸣琴》相同，都是三位文士坐在松林地上，一人弹琴，另外二人聆赏；而此幅小画笔调轻巧，由墨色层次所推展出来的空间深度，都在前两幅画作之上。这三幅画共有的母题都画得非常相近——台北故宫两画中的人物只有姿态和位置略有差异，而《松涧横琴》扇面中左边的人物以及上方倾斜的松枝，几乎就是北京故宫大册页上的松树及最左边人物的翻版。这种一体多用的做法显示朱德润取材只限于几种"现成"的母题，至少他有一段时期是如此；这些画也证实了看过他所有的作品会产生的印象——他是个创造力有限的画家。

朱德润在《松涧横琴》扇面上题了一首诗，主题是人为的音韵和自然的天籁和合谐一，即中国人历来传诵不歇天人合一的境界。首联即暗示了"琴"的主题：

> 峄阳之桐，声越冰泉。
>
> 天然宫商，松风昼弦。

这幅画的构造沿用了曹知白稍早用过的设计（参考图2.22）：松树的轮廓分明，衬得前景景物也清晰可辨；其他墨色较暗淡的树木则退入深处；再往后便是雾濛濛的一片，唯有一道小溪自迷雾中沿着浅滩流泻而出。朱德润的线条勾画得平顺流畅，略带波折起伏；少见粗宽的用笔和渲染。尽管画的主题有沉思冥想的气氛，画中的三位文士却是神态生动活泼，犹如郭熙式山水中人惯用的做法。一位弹琴，一位手指着溪水（画中人没有目标地凭空一指，在元朝及明初绘画中相当常见，是画家转移观者目光让

2.21 朱德润 松涧横琴 团扇册页 绢本水墨 24.7×26.9厘米 台北故宫博物院

景物活泼的惯用手法），另一位好像在静坐，但是仍然保持清醒。他们面前放着酒杯，中间还有一盘点心。这幅画在在都显示是将北宋山水模式经过调整而套用在南宋山水的比例及情调中——例如，人物和布景间的比例及相对关系，远处没入烟雾朦胧之中，即使连扇面这种尺幅，全都是南宋式的。扇面是十二、十三世纪特别流行的一种绘画格式。

曹知白　刚才讨论过的这些作品可以说是元代李郭派山水的代表；赵孟頫对董巨山水所做的创造性变化，显然李郭派画中没有一件足以相提并论。唯一重要的例外是曹知白（1272—1355）的作品。

曹知白并不像诸多元代画家、文人一般，生活坎坷贫困，他凭着掌理实务的长才，生活过得平顺富足。他是松江人，距今天的上海西南不远，虽然父母先后在他幼年时去世，仍然饱读诗书，有扎实的古典教育，以文章知名。他的才华甚至扩展到工程方面。曾经献上填阔成堤以利农事的方法给公府，甚得赏识。李铸晋曾经发表了一篇论文，对他的生平及作品有详尽的讨论，[14]文中，李铸晋猜测他很可能也用相同的筑堤填阔法，填积新生地，使自己的庄园产业的面积愈来愈大（曹知白是当世的巨富之一）。而在他广大的庄园，到处可见亭台楼阁、藏书室、高塔及园圃。他在1300年左右，曾经当过一阵子昆山教谕，后来也北上到大都，王公贵族多上奏保举，但是全都被他回绝。南归后隐居在庄园中，读《易经》、赋诗、交游、作画度过晚年。他往来的好友中包括倪瓒、黄公望，两人皆在他的画上题过赞辞。

《图绘宝鉴》记载曹知白"画山水师冯觐"，冯觐是十二世纪初李郭派的画家；[15]后世的著录则直接说他宗李成、郭熙。所有他传世的作品（不过六幅）确实呈现了浓厚的李、郭风格。其中纪年最早的是1329年的《双松图》【图2.22】，那个时候曹知白已是五十七岁了。《双松图》的构图是此前已经指出李成《寒林图》的样式，现在传世的画作中，标为李成、郭熙或李郭派传人所作的《寒林图》，多得不可胜数。这种样式在元朝相当风行，很多画家都要在此一试身手——我们已经见过盛懋的作品（图2.7）。宋人的《寒林图》通常用长松作为揭开构图的开始，而在树后拉开一片辽阔的景色，通常是长川平原，有时远方还有一抹山陵。元人并不是不了解这种做法——吴镇在曹知白画此画前一年1328年，就用此法画了一幅图[16]——但是，他们通常将注意力集中在树木上，而将背景简化或省略。曹知白的构景便是以前景为主，后方以淡墨画几道横线，点出低平的视野，景深很浅。

在元代或早先李郭派作品中，常常出现挺拔峭立的长松，三两成群地聚在一起（参见图1.25；图2.6、图2.17、图2.19），而且也常常像此画中的姿态一般稍微向外倾斜，其中一株位置偏后，墨色也比较淡。在曹知白的画中，在长松的上方与下方有些疏枝枯木，枝干错综交缠，墨色与前排长松轻重有别，清清楚楚地安排在后方浅浅

2.22
曹知白
双松图
轴 绢本水墨
132.1×57.4厘米
台北故宫博物院

的空间中，好像一张网，前方笔墨浓重的松木在这种背景映衬之下，笔直的树干益发鲜明。松树所代表的象征意义再明显不过了，至少对中国人而言是如此；松树高高地矗立，像是刚毅不屈的君子，俯视着下方一到冬天便落叶飘飘的草木。宋濂（1310—1381）的题跋中便提到这个主题的道德含义："纤丽精绝，迹简意澹，景趣幽雅，有傲岁寒节操之意。"

当然这种题材一般都有这种含义；但是也时常因为画家异想天开的更动，或工巧俗丽的露骨表现，而糟蹋了原本的韵味。曹知白这幅画完全没有这些缺点；画中的松树平实谦和、浑然天成，正是这种《寒林图》的精神。曹知白的用笔几乎不带任何习气；柔畅而机敏，很能捉住松树的形貌。枝桠编排的样式虽然一再重复，却也烘托出了全画有条不紊的结构，但是绝非刻意突显，所以并没有抵消枝桠自然纠缠的姿态。后来有些学李成的画家，若以"人如其画"的观点来看，必定可以戴上一个装腔作势的帽子。曹知白则不然，他始终忠于这种风格原始的旨趣，以非常严肃的态度处理题材，对笔下的一景一物都有一份同情心，甚至是一种悲悯的情怀。画中扣人心弦的不是画家展露的精彩笔墨表现，而是这些树木苔痕点点、平实无华的风姿。

在谈曹知白的另一幅画之前，我们先看一幅没那么重要的无名氏作品——《春山图》【图2.23】。先看过这幅画，一部分是因为借此了解此时宗法李郭山水的业余画家所面临的问题，另一部分是因为这幅画既奇怪又有趣，本身就值得一看。画面上端有杨维桢（1296—1370）的题字，运笔苍劲狂放。杨维桢是位士大夫、诗人、书法家，也是与元末一些画家为友，偶尔提笔作画的美食家。他的题跋虽然没有说明画的作者是谁，但是这幅玩票式的作品很可能就是他的手笔。[17]

若要了解这么一幅奇怪的山水是怎么出现的，便会一头栽入元画各种新与旧、职业与业余、传统与创新等势力错综复杂的迷阵中。中国传统的鉴赏家可能会说《春山图》是幅"郭熙（式）山水"，然而，即使画家真的要画一幅"郭熙山水"，这种说法也还是没有指明这幅画真正的艺术史背景。《春山图》的风格看不出有任何仿古的意图，也看不出和古代画作有任何关联（不过，画家是否真看过这类的古代真迹，当然是另外一个问题了）。相反，这幅画很显然是直接来自元代郭熙派画家学艺不精的劣作，例如姚彦卿《雪景山水》（图2.20）这类作品便是；姚作可能比杨维桢早几十年（再一次声明，这样比较并不是指《春山图》的作者一定见过姚彦卿这张画或其他作品；我们谈的是风格关联的问题，而不是特定作品的关联）。

中国后期的绘画史上，有很多这样的例子：学养俱佳的文人画家在陈腔滥调的素材中，在固守传统的画匠夸张做作的绘画中，看出了其中有开创新风格的潜力。被职业画家画老了的格式，古老的原作因一再重复无意中形成的变形，却和业余画家崇尚抽象的品味、反写实的偏好不期而遇了；这些风格创新的途径便是在这种机缘巧合的情况下出现。钱选的《浮玉山居》（图1.12）看来便是这样的一个例子，后来这类作

2.23
元人（杨维桢?）
春山图
轴　纸本水墨
73.2 × 42.3厘米
台北故宫博物院

品，例如王蒙和陈洪绶的画，会适时提出讨论。

《春山图》的画家发现在姚彦卿一类的作品中夸张的变形，正可适合他表现内心的目的。不过，画家追求这种效果时，不论在整体结构或是个别特征上，却相当忠于他的范本（个人特立独行或怪诞离奇的创作表现，竟然是承袭自大量古老的素材，这种矛盾在元朝及后世的中国绘画中十分普遍）。他的前景安排如同姚画，但是左右相反。也有道飞泉，但是小多了，上方同样是烟雾缭绕的山谷；寺院就坐落在谷中的老位置上，再往上去的山脊构造也几乎一模一样。画中看来随意点画的物形比较符合画史所谓郭熙"石如云动"的格式，而不太像自然界的物体。这种卷云一般的山石以及树枝扭曲的寒林，一直是后来画家最着迷的李郭派特征。

若进一步针对郭熙画中一个小母题落在后世画家手中的遭遇来看，对我们的了解会大有帮助。郭熙画中的陆块边缘常点上一些形状不一的深浓墨块，以表示石缝凹洞，这种无疑是为了要描写风蚀的黄土地形的特征。到了姚彦卿手中，这个风格元素已经沦为在山石轮廓线规则罗列的黑点，成为一种可以叫作"凸点"的母题。《春山图》的画家便在画上到处播散这种凸点。没有人会问这种点以前代表什么；而现在它则什么也不表示。画家只是游戏式地运用风格素材，笔法潇洒自由，带着书法的趣味；碰到不好处理的素材便加以简化或根本就丢掉不用，例如，姚彦卿在景深的推衍上，便运用云雾遮掩的方法避开处理转折的难题，《春山图》的业余画家则干脆放手不管，任由构图的各个细节在画面浮游，自己去找安身之处。若把此画当作纸本上水墨晕染的演出，则全画的演出颇为强烈、出色；若是当作描写自然景象，则是不经大脑的随手涂鸦，或许甚至可以指为敷衍了事；若是当作李郭派作品，这幅画根本没有掌握到早期大师之作奔放壮阔的气势；若是当作更动传统体例以符合当下业余画家的需要，则此画并没有解决任何重大的问题，只是逃避问题而已。

在这一方向的试验上，成功的作品出现在赵孟𫖯及曹知白的绘画中。我们已经谈过了赵孟𫖯的《江村渔乐》（图1.25），除了这幅画以外，他没有任何一幅李郭派的真迹传世，有两幅画传为他的作品，但是可能只是摹本。接着再看曹知白，便会发现他的《群峰雪霁》【图2.24】和无名氏作的《春山图》一样，在和姚彦卿的《雪景山水》（图2.20）比较之后，可看出曹知白这一幅画比较类似李郭派后期经过改易的变体，和早先的真迹之间的关联反倒比较微弱。如沟壑深陷的山体是由形状相近的块面累积组成，每一块面所处的空间深度没有什么差别，以上是这一风格在此阶段发展出来的特征，在郭熙作品或其他宋画中是看不到的。曹知白也引用古法，不过只求能够符合创作目的；其他如标新立异的效果、借用古代典故，或是突发奇想，在他的画中都看不到。全画的笔触一概是沉着稳健。山体先以数笔染出大略的形势，然后再补上深浓的干笔。水面和天际晕染的大片淡墨凸显了大地上覆盖的层层白雪，增添一份寒冷的

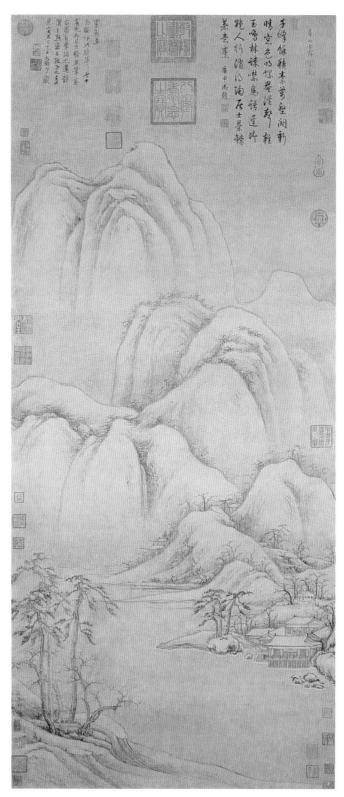

2.24
曹知白
群峰雪霁　1350年
轴　纸本水墨
129.7×56.4厘米
台北故宫博物院

感觉。整个做法和《春山图》以书法笔调游戏涂抹完全相反；透露出了画家笔势和缓收敛及心境的安详平和。

《群峰雪霁》的构图章法井然，和高克恭的《云横秀岭》（图2.1）很像：由前景至中景过渡平缓，有群峰自其间拔地而起。曹知白画中的前景是一片斜坡，上面立着几株公式化的长松及矮树。之后是一条河流，呈现了具体的水平效果，河流对岸水边有一座楼阁水榭，画中景深逐渐后退，即是由此开展出下一段进程。楼阁附近又有几株松树，形体比较小，和前景的长松比较起来，便衬出了横渡水面所需要的距离。由此朝后退去，先是经过一座小土丘上的凉亭，周围环绕着形体更小的树木，再深入便是隆起的山峦，簇拥着向后退的山谷，谷间有寺院的一角若隐若现。寺院的右方有一座峭壁，壁面中央出现一道奇怪的隙缝。寺院的左方也同样有这么一座奇怪的峭壁，但是比较大，裂缝也比较深，其中还涌出一道飞瀑。这片峭壁的后方、上方，陆续有几座轮廓深刻的巨大山峰耸立，景深层层深入，精心构造的中景地带便在这里止住。远景则和前景一样又变得比较简单，而且再将景物朝左集中，以和中景朝右集中的态势作一平衡。主峰的外形又是中景曾经见过两次的特殊形状，但是形体增大很多，上端有一处凹陷，壁面则被深深的裂缝劈成两半。主峰右边稍低有一座轮廓简单的矮峰，阻止空间再朝后退。虽然这些山形无一具有李郭派后来的怪异形状，但是也完全看不出自然写实的意图或效果。画家并不在乎地形构造是否合理可信；像音乐曲式一般的抽象秩序才是他创作的重点。

画中左上的题跋是曹知白的朋友黄公望写的："云翁为西暎作此。时年七十有九，而目力了然，笔意古淡，有摩诘之遗韵。仆之点染不敢企也。……"黄公望的这番赞美不论如何真诚，在我们看来都觉得太过谦虚了：因为就在他写这一题跋的同一年，1350年，黄公望完成了他的巨作《富春山居》。曹知白现今所知的任何一件传世作品，和这卷杰作一比便黯然失色，这幅画改变了往后中国山水画的整个发展进程。相形之下，此后李郭派的山水便不再是文人画家的最爱了，元朝以后很少有文人画家再提笔画李郭山水。

唐棣的作品和无名氏作的《春山图》是失败的例子，曹知白的则是成功之作；不过，他们却同时以不同的方法证明这种山水样式不适合业余画家创作。画家运用这种风格时，只要一不小心，便可能使作品看来荒谬怪诞；但是，如果稍作改造以符合个人的创作目的，又会牺牲掉李郭派的表现张力以及豪放宏伟的气势，这些原是李郭派山水最灿烂的成就。这也就是说，李郭派山水无法成功地改变成平易近人的面貌，因而无法在后世和董巨派一争长短，成为可以供画家开创的另一条道路，董巨派的精髓就在平易近人。

第三章　元代末期山水画

第一节　元四大家其中三位

　　上一章讨论过的画家，像盛懋、吴镇与曹知白这几位，都在经营自己独树一帜的风格，但是大体上他们只想在既有的常规之中追求些微的个别变化；他们所处的这一段元代艺术史，山水画主要的潮流正在消化吸收赵孟頫的新理念。继赵孟頫1302年的《水村图》之后，第二幅具有决定性的创新之作，当属黄公望1350年完成的《富春山居图》。至少就现存的作品看来是如此。自1350年起到元代结束这十几年和前半世纪迥然不同，盛行个人主义与蓬勃的改革运动，其间出现了本章所要讨论的三位重要人物——黄公望、倪瓒和王蒙。他们三位与前面提及的吴镇，并称后世所谓的"元末四大家"；取代了包括赵孟頫在内的早期画家，成为后代山水画家最钟爱的典范。

　　这一段绘画上划时代的发展，并不是来自太平盛世。在元人统治最后十几年，中国已经因为大大小小的叛乱而四分五裂，宇内动荡。这些叛乱或者是来自叛军趁蒙古政权式微，据地称王，兴兵作乱，或者是民间宗教领袖答应拯救人民脱离水深火热的困境，是以揭竿而起。从淮河到长江这片区域，仍然是我们所关心的焦点，当时是在红巾军的控制之下；他们信奉弥勒佛，即当来下生佛，表面上以恢复宋室为职志。红巾之乱四处蔓延，结果将蒙古帝国一分为二，使人口稠密、经济富庶的江南地区脱离了北方，蒙古人及其支持者的派系斗争激烈，是以无法采取任何强而有力的军事行动来收复失地。在下面的讨论中，我们将看见这些事件如何左右艺术家，以及他们的回应之道。

黄公望　　黄公望与好友曹知白、倪瓒不同，既非出身地主之家，也没有继承任何财产。1269年出生在苏州东北方三十英里外常熟的陆姓人家，并且在此度过童年。七八岁时，为温州的黄氏收养，教育成人。黄自幼天资颖异，对于艰深的课目也游刃有余。可惜后来他在官场上的发展并不顺遂。他最初是到浙西廉访司当宪吏。1314年，张闾奉派到江南掌管土地税收，后因"贪刻用事"而治罪，黄公望遭受牵连下狱，不久获释。当时可能到过京城；不过孰先孰后并不确定。

　　出狱后辞官返乡，永不入仕。他有段时间住在松江，以占卜为生，像吴镇一样，也换上道袍，强调身份已变，从此不再过问世事。1334年，在苏州成立"三教堂"。全真教起源于十一世纪，元朝是鼎盛时期，融合了儒家、道家、以及佛家的禅学；专门研究性命之学，探讨人的本性与命运。

　　后来黄公望又退隐到杭州西湖的筲箕泉，有些弟子随他研习义理。晚年定居在杭州西部的富春山。虽然当代的资料都说他是一位遁世隐者，却和当时知名的艺术家、诗人以及文人都是至交。比如黄公望年轻的时候可能已经认识赵孟頫；他在一份题跋中提到，曾经在赵家见过董源的真迹，题字当时，这幅画传到了赵孟頫外孙王蒙手中。[1] 1348年，黄公望为倪瓒画了一幅长卷；1350年，唐棣为他的一幅画题跋，

同年他则为曹知白《群峰雪霁》题字。他的朋友杨维桢形容他"资质孤高"。他本身多才多艺，是一位精研古籍的学者，师法晚唐风格的诗人，也是哲人，最为人称道景仰的是画艺高超；此外还通晓音律。年老时，面貌仍如少年般光滑细腻，目光澄如碧玉，两颊红润。卒于1354年，可是晚年见到他的人似乎都认为他已经快要得道成仙。这类羽化登仙的奇闻逸事在死后一直流传，据说还有人见到他在山间逍遥地吹弄笛子。

黄公望的一篇画论《写山水诀》，收录在陶宗仪1366年刊行的《辍耕录》中。这三十二则笔记，可能是弟子辑录黄公望教画所得。我们在此摘录半数以上的画诀，不仅与黄公望的绘画有密切的关联，而且也反映了元代一般绘画理论与实践的状况。[2]

一、近代作画，多宗董源、李成二家，笔法树石各不相似，学者当尽心焉。

五、画石之法，先从淡墨起，可改可救，渐用浓墨者为上。

七、董源坡脚下多有碎石，乃画建康山势。董石谓之麻皮皴，坡脚先向笔画边皴起，然后用淡墨破其深凹处，着色不离乎此。石着色要重。

八、董源小山石谓之矾头，山中有云气，此皆金陵山景。皴法要渗软，下有沙地，用淡墨扫，屈曲为之，再用淡墨破。

九、山论三远：从下相连不断谓之平远，从近隔开相对谓之阔远，从山外远景谓之高远。

十、山水中用笔法谓之筋骨相连。有笔有墨之分。用描处糊突其笔，谓之有墨。水笔不动描法，谓之有笔。此画家紧要处，山石树木皆用此。

十一、大概树要填空。小树大树，一偃一仰，向背浓淡，各不可相犯。繁处间疏处，须要得中。若画得纯熟，自然笔法出现。

十二、皮袋中置描笔在内，或于好景处，见树有怪异，便当模写记之，分外有发生之意。登楼望空阔处气韵，看云采，即是山头景物。李成、郭熙皆用此法。郭熙画石如云，古人云："天开图画"者是也。

十六、水出高源，自上而下，切不可断脉，要取活流之源。

十七、山头要折搭转换，山脉皆顺，此活法也。众峰如相揖逊，万树相从如大军领卒，森然有不可犯之色，此写真山之形也。

十八、山坡中可以置屋舍，水中可置小艇，从此有生气。山腰用云气，见得山势高不可测。

十九、画石之法最要形象不恶，石有三面，或在上，或左侧，皆可为面。临笔之际，殆要取用。

二一、画一窠一石，当逸墨撇脱，有士人家风，才多便入画工之流矣。

二二、或画山水一幅，先立题目，然后着笔。若无题目，便不成画。更要记春

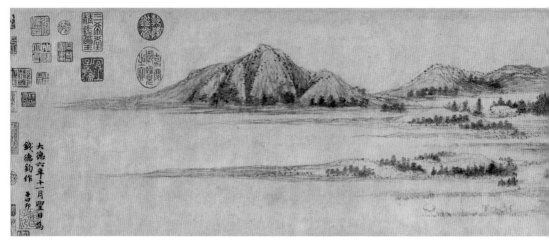

3.1　赵孟頫　水村图　1302年　卷　纸本水墨　24.9×120.5厘米　北京故宫博物院

夏秋冬景色。春则万物发生，夏则树木繁冗，秋则万象肃杀，冬则烟云黯淡，天色模糊。能画此者为上矣。

　　二七、山水之法在乎随机应变，先记皴法不杂，布置远近相映，大概与写字一般，以熟为妙。纸上难画，绢上矾了好着笔，好用颜色，易入眼。先命题目，此谓之上品。古人作画胸次宽阔，布景自然，合古人意趣，画法尽矣。

　　三十、作画只是个理字最紧要。吴融诗云："良工善得丹青理。"

　　三一、作画用墨最难，但先用淡墨，积至可观处，然后用焦墨、浓墨，分出畦径远近。故在生纸上有许多滋润处，李成惜墨如金是也。

　　三二、作画大要，去邪、甜、俗、赖四个字。

　　黄公望可能并未将这些要诀当作自己对绘画一以贯之的看法，至少就以上所见而言是如此。但是很明显可以看出他不谈玄虚的理论，而多实际指点如何画好一幅画。郭熙[3]在十一世纪撰写的山水画论《林泉高致》中自问自答，讨论山水的原貌以及作山水画的用意，并且论及画家必须掌握自然景象背后的深意，还要用眼睛从各个不同的角度观察自然景象，比如春夏秋冬或朝暮阴晴。相反，黄公望虽然也建议画家应该写生（据说他自己也和所有山水画家一样，恪守这项原则，不过作品多在书斋内完成），同时要观察绘画中季节的主要特征，可是他更注重技巧与形式的问题，以及某些山水画传统中特有的风格，特别是他个人师法的大师董源。

　　黄公望现存传世的作品只有四五幅，不足以确切而充分地说明他艺术发展的过程。由作品可见他是深受赵孟頫影响的画家之一，尤其是赵孟頫的《水村图》【图3.1】或者其他画风类似的作品，但这些作品目前已经失传。现在收藏于北京故宫博物院的一幅手卷，首次刊印，复制效果差强人意【图3.2、图3.3】，可能是黄公望现存绘画中年

代最早的一幅；[4]他在1344年的题款中说此画作于"数年前"，可能是在1330年代，画题是《溪山雨意》。

黄公望的题款道："此是仆数年前寓平江光孝寺时，陆明本将佳纸二幅，用大陀石研郭忠厚墨，一时信手作之。此纸未毕，已为好事者取去。今复为世长所得。至正四年十月来溪上。足其意。时年七十有六。是岁十一月哉生明识。"

黄公望题款中所言此画"已为好事者取去"，大概是在书斋中看上了这幅画，求他割爱，并以礼品或某种报酬答赠，这与《富春山居》（稍后我们要讨论的）题款所言的情况很有趣碰巧类似，不同的是，《富春山居》是受画人担心他人从黄公望手中"巧取豪夺"抢去此画。这两幅画本身都有繁复的形式发展，相形之下，卷末的段落就显得轻率；黄公望可能借此暗示他并没有充裕的时间好好来完成作品。

在《溪山雨意》后面题词的还有两位。一是王国器，他是赵孟頫的女婿，王蒙的父亲。另一位是倪瓒。倪瓒留下一则出奇冷漠的短评，纪年1374："黄翁子久，虽不梦见房山（指高克恭）鸥波（指赵孟頫），要亦非近世画手可及，此卷尤其得意者。"

继赵孟頫之后黄公望是第二位大师，真正对山水画做了关键性的改革，影响后世深远，这幅画的成就虽然不及晚年的代表作《富春山居》，却已经展现了深厚的功力。主题与构图并无特殊之处——我们还是见到河流两岸的近景与远景，沿岸林木扶疏，几群人家隐隐约约错落在对岸的山谷中。黄公望的画尽量避免一些花俏的设计（比如陈琳图2.3这幅景致相同的画便发现得到），就这点而言，和往后的画风相似；他在意的是如何处理普通的素材，让它们具有稳定性及质感，在平面上表现出空间与纸笔交会的触感。不过，在这项貌似简易的成就之中，他还在形式上做了一些相当巧妙的安排。展开画卷，我们立刻可以看到他如何布局（图3.2，刊印半幅原画）：前景岩岸上的树木三两成群，呈现了极为迷人，有如主题与变奏一般的重复排列。从右依序看过

3.2　黄公望　溪山雨意　卷（局部）　纸本水墨　26.9×106.5厘米　北京故宫博物院

3.3　图3.2局部

来，我们先碰到一对高高的松树，与他的朋友曹知白画法相同；前面还有一株较小，旁边伴着一棵枝叶茂盛的树；接着两棵交错，身形略矮，劲直瘦硬；再往左两棵中规中矩，一疏一密；最后一丛有三株，一则枝叶参差沿着树干生长，另外两株枯木交错，其中有一株是细弱的柳树。这些弯弯曲曲的树木都向左倾斜，轻轻地带着观众的视线向前越过河水。

以上叙述的部分非常生动活泼，而且是循线条来发展，这不仅是在填空补白，更是在架设空间；山峦相形之下比较柔和，微微隆起，若有林木笔直高耸，则平平列去，若是枝条向上张扬，则缓缓延展整齐排开。自沙洲片片的河岸开始（如黄公望在《写山水诀》中所言，用淡墨大笔挥洒），山峦渐次高起，再隐入远处，一峰没入，一峰再起，其间由各山脊将连绵的山势推至两高山峰顶，最后以两峰互相颔首作结。（"山头要折搭转换，山脉皆顺，此活法也。"）山谷间的烟雾，除了呼应山顶的轮廓，同时也烘托"山雨欲来"的感觉，另外，群山蜿蜒深陷所围绕出的空间，也由烟雾标示大小。我们可以赵孟頫、吴镇或曹知白画中的丘陵作为对照。无论画家用了哪一种的皴法或晕染，平直的、简单的方式来描绘丘陵，都不如经营视觉上的想象力来得管用。相形之下，才能够欣赏黄公望为他的山水形式系统带入有机结构的种种成就。

黄公望的笔法也很丰富（图3.3中的细节看得最清楚），有一部分沿袭了赵孟頫的新风格，但在发展上已经分道扬镳了。乍看之下可能印象并不深刻，甚至有些眼熟（因为后世有了无数的仿作），其实却是划时代的巨献。比如十七世纪最推崇黄公望的"正统派"大师，他们紧紧追随黄氏风格，所以作品或仿作便可能被误认是同一时期同一流派。黄氏的笔法和造型结构一样有系统，而且刻意重复。他用不同方式的笔法层层相叠：淡笔大略勾勒梗概，然后加上董源式的披麻皴，再很耐心地重复一排排横横直直的笔划，一方面代表草木，顺便也化解山脊的棱线，为大块山水衬上轻摇缓摆的律动，看起来毛茸茸的，令人心旷神怡。这种建构图形的方式，以及交互使用润笔、干笔织成密实的块面，让图形有触感，是来自赵孟頫山水画的启示，但是黄公望的皴法较繁复，利用纸与墨再造对自然的视觉经验也较为成功。

观赏此画，再重读黄公望的画论，可以发现创作与理论两者不仅相互印证，而且表达了相同的关怀。如果观者愿意，可以把他带有土地质感的自然主义作品视为对日常生活的快意满足，可是他似乎比较不把绘画视为大自然形象的再现，或蕴涵某些特殊的人文倾向，而是当作一种形式的结构，有一套与生俱来的理路，可以从自然现象中抽取出来。《溪山雨意》是一幅相当保守的作品，似乎既无翻新技法，也未脱离常规。黄公望晚期的作品比较能够看出新意，这种新意绝非是天外飞来一笔；就这些作品看来，他做了更多的尝试，试图获得更大的成效。

黄公望有多件名作，《天池石壁》即其中之一，传世有许多版本。所画为苏州附近

3.4

黄公望

天池石壁　1341年

轴　绢本浅设色

139.4×57.3厘米

北京故宫博物院

华山的真实景色。那一年是1341年，他已经七十二岁。此图【图3.4】目前在海外只能见到复制的图版，除非可以就近研究，否则难以断定是否为原本；不过，至少是一幅很逼真的仿本。

姑且不论这幅画对天池一带实际的地形有多少参考价值，基本上它是在画幅之内，以简单的图形组成复杂的结构，比起以往所见的中国画更有抽象特色。在图下方偏左的三角地带，有一段精心安排的前景，还是岩岸加树林。右下角的山谷向上拓展，不久一分为二，各自向左右两角落斜行而上。左边的峡谷烟云弥漫，平平向远方绵延开展，最后遁入雾中。而右边的峡谷则倏然拔高，化成一条陡峭的山径，两旁夹有树木、圆石、人家、飞瀑，观众的视线一路走上来，至此好像听到了一段小间奏。

回环的峡谷围着一座山脊，占据画面中央的位置，早期山水画"主峰"多是如此安置。不过，黄公望新风格一个重要特色的关键在于，山脊不是（如北宋山水画）一整片山体，而是由一群灵活呼应的小墨块组成的画面。因此这个山脊的统一性，乃至整幅画的统一性便不是呆滞静止，而是流动发展。将大块图案分解成小片断，唐棣也曾尝试，但是失败了，要到了黄公望才树立构图的新原则，他主要是清楚分明地排列各个小单位，由简单、重复的形状，慢慢结集成一个复杂的整体。我们可以分析黄氏井然的结构，以见此一结构所遵循的法则：当观者的视线往上攀升，可以看见浑圆鼓起的山形与黑色的树丛轮流出现；方形的山头在适当的地方权充间隔，打断连绵的走势，有几处平顶的山脊还向两旁延伸。当视线接近山顶时动力逐渐消失，间隔也减少，上方收拢画面的山脉轮廓线慢慢变长，有了和缓的弧度，整个山势经过一番转折停留在一座静止的侧影，最后向左方投去，再没入云端。

还有另一项创新是，画中所有元素都是为了构图清晰的功能而存在，不是基于再现的考量来决定外形。树身与树枝都花叶凋零，所以斜倚的角度可以配合整体的律动；基于同样的考虑，高原变得倾斜，圆石也顺序排列。他大刀阔斧重新处理图中各部分的变化、细节与个别特色——在这个过程中，他连北宋对自然美浪漫执着的最后一点痕迹也洗刷殆尽——黄公望于是能以极其简单清楚的设计调配成一个复杂的构图，自北宋以来这种手法是前所未有的。数世纪之后立体派艺术家的做法也如出一辙，黄公望是以比较知性与理性的手法来处理画面，而不强调图绘以及画中感性的成分；像立体派的艺术家一样，他似乎分解了有形的世界，并且用了新颖、更灵活、更容易理解的方式再一次重组。不过，他的画（有别于大部分立体派作品）很容易可以看到具象的再现，不仅仅是画面保留几分自然景物的模样，可能更重要的是绘画所展现的次序让人认出来或感觉到与自然的次序十分类似，也就是大自然本有而画中未必有的"理"（rightness），中文所称的"理"，在黄公望画论最后指出，是绘画的第一要务。

黄公望的精心巨制《富春山居》卷【图3.5—图3.9】，是他1347年退隐到富春山

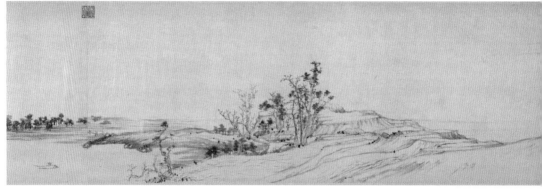

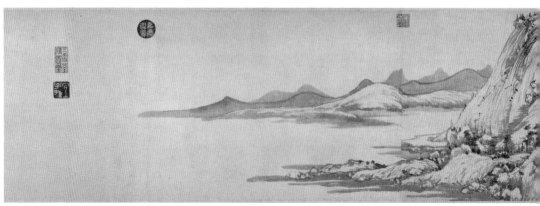

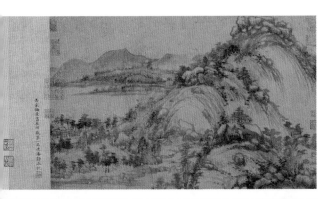

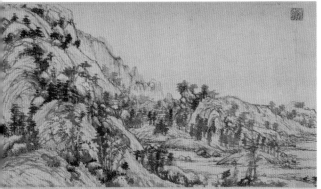

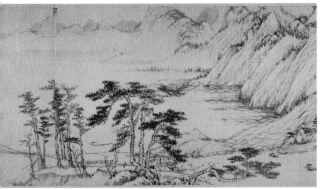

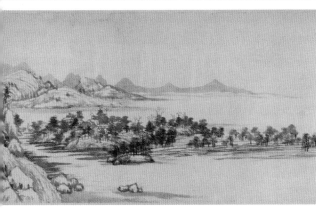

3.5

黄公望
富春山居
卷 纸本水墨
33×639.9厘米
台北故宫博物院

右上角的《剩山图》
原是此卷开首的部分
31.8×51.4厘米
杭州浙江省博物馆

3.6 图3.5局部

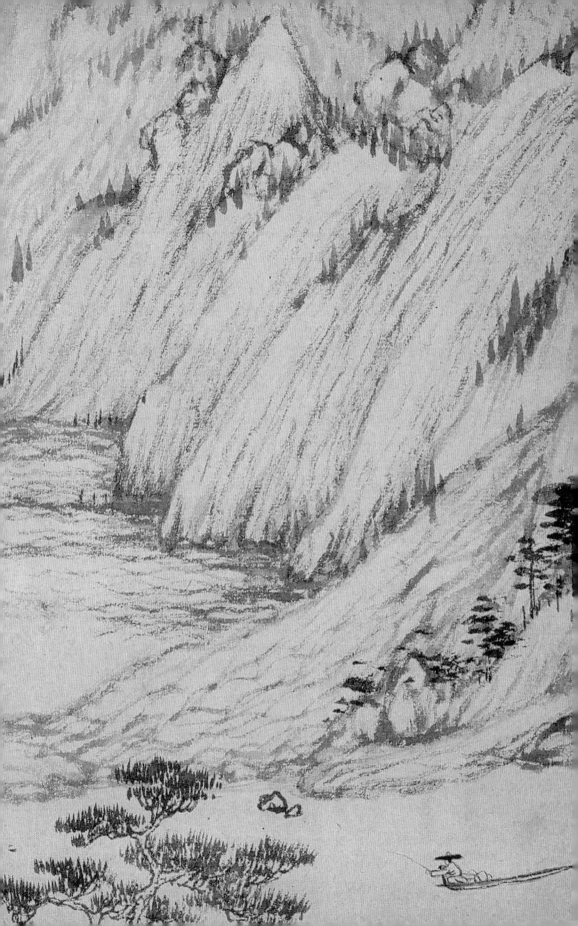

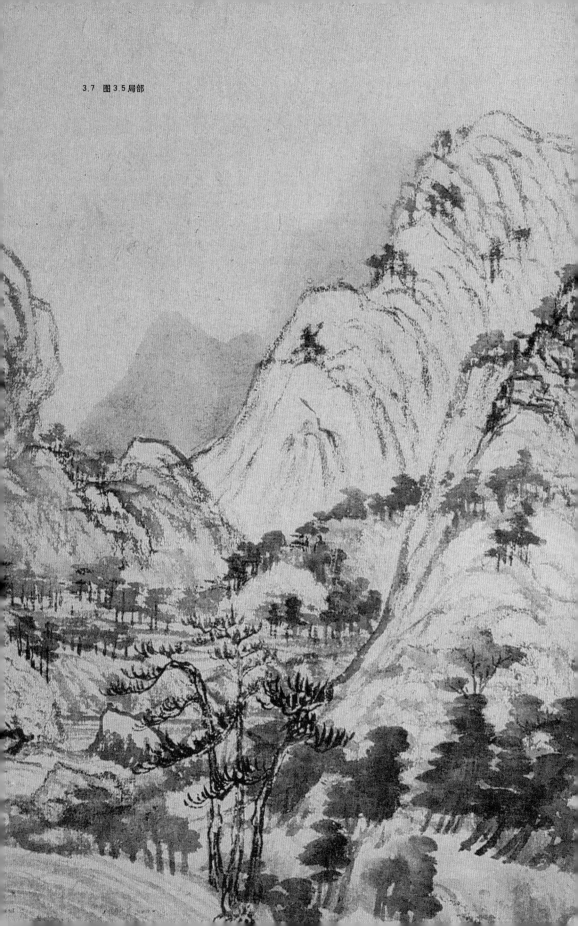

3.7 图 3.5 局部

时开始画起，1350年完成后题款，中间稍有停顿，前后费时超过三年。

图末的题款如下："至正七年，仆归富春山居，无用师偕往。暇日于南楼援笔写成此卷，兴之所至，不觉亹亹，布置如许，逐旋填剳，阅三四载未得完备，盖因留在山中，而云游在外故尔。今特取回行李中，早晚得暇当为着笔。无用过虑有巧取豪夺者，俾先识卷末，庶使知其成就之难也。十年青龙在庚寅歜节前一日，大痴学人书于云间夏氏知止堂。"

收藏此画的无用师（"无用"照字面说来是"没有价值"，中国文人喜欢用来自嘲的别号之一，又例如黄公望的"大痴"）大概是黄公望的朋友，身份不详。他显然担心别人可能通过游说或胁迫，取走这幅黄公望原来要送他的画，所以要求画家题字声明此画归他所有。黄公望在这画上下了三年的工夫，完成时似乎十分匆促——卷末的部分，看来画得有些急躁，署款之后送给无用，可能是作为回报，也可能是希望交换一些礼物。

后来画卷本身也有一段引人入胜的故事；此处只能略说一二。明代两大画家沈周与董其昌都曾收藏；而且像许多画家一样作过临摹。另外也流经一些重要的收藏家手中，成为中国绘画中最著名也备受推崇的作品。十七世纪的藏家吴洪裕深爱此画，1650年去世前交代务必要焚毁此图，以为殉葬之用。幸好他的侄子及时自火中将画抢救出来；卷首烧焦的部分不得不割去，其余则幸免于难（烧毁的部分多已经过修补，题为《剩山图》，也保留了下来；见图3.5起首第一幅，及图3.8）。到了1730年代，画卷的主要部分流传到安岐手中，他是朝鲜裔盐商，中国绘画重要的收藏之一。乾隆皇帝（1736—1796年在位）这个贪婪的收藏家只想占有，不一定对画作有纯粹的美感欣赏，也急于网罗《富春山居》，后来是如愿了——至少他自认为如此；可惜只是仿本。他马上在画上的空白处品评题字；一共题了五十五处，后来整幅画变得面目全非。1746年当真的《富春山居》来到内府时，他已经不太在意了——贵为一国之尊，即使心知肚明，也不可能承认自己为仿本蒙骗——这幅真迹是以又逃过了一劫。目前《富春山居》的真迹与乾隆皇帝爱不释手满纸题款的仿本，都收藏在台北的故宫博物院。

由现存的图卷看来，此画是从宁静的段落开始（依然是）河岸，前景的树木与远山——极其平淡的江南风光。接下来我们看见一座山峰，与其他两座一样，都高耸窜入图卷上端，将画面分割成数个长段。它先向右弯，继续前进时再向左倾斜，中间夹有山谷，谷中有一些富裕隐者的重楼。山脊正面的斜坡和《天池石壁》相同，也是一簇簇黑色的树林和鼓凸的圆石。这里的笔触比较松散，有体积量感，好像这幅是真迹，而《天池石壁》是仿本，不过他们的骨干十分相似。和《溪山雨意》一样，这幅图也展现了黄公望在画论中描述的许多母题与技法：淡墨上添浓墨，山坡与山峰的"矾头"，山麓下的沙渚，山形之间仿佛互相承转，为全画增添生气，还有点缀之用的

建筑桥梁、船只、小径与人物（如图3.7左与右中各有一个人，图3.6左有三位——我们留给读者自己寻找）。

越过山脊，又是一座山谷，有峻峭的山峰环侍；河流中穿，有一条小径画家显然没有画完，上方斜坡由干笔绘出的岩石，右方的河流与小道皆是如此。前景的树丛清晰鲜明，姿态与类型互异，都如黄氏画论所言；相反的河流左岸的树木却用湿笔浓墨处理。这两组树木可以用来显示"有笔"与"有墨"的差别。山谷深处也是同样以干笔和湿笔的对比，来区分远近的感觉；全画构图只有此处有烟霭，其他部分都是天清气朗。

图中的线条有些潦草，有时显出几分犹豫，若干部分没有完成，这非但不是缺点，反而是本画的主要成就，成为取之不尽、用之不竭的源头活水：黄公望刻意在全画中保持了一贯的即兴气息，即使是需要精心描绘的部分也不例外。一般南宋院画给人的典型印象是胸有成竹，援笔立就，黄公望则大异其趣（有题款可证），他似乎是经过一连串的创作冲动，夹杂瞬间的决定，改变设计，甚至到了反复无常的地步，其中也有耐心地构筑山冈、岩石、灌木和树木，点滴累聚之后才成就一张画。即使决定停止作画也是随兴的；无疑，他可以再继续画上几年，丰富某些部分的肌理，加强轮廓——也不至于有宋代绘画画完了，无法再作损益的情形。这幅画因而成为创作本身的记录；从某一点看来，每一幅画都是一种记录，不过《富春山居》的记录出奇清楚。观者的目光在抚过纸面的纹理时，可以感觉到与画家之间有一种亲密而直接的联系：他知道或体会到了每一笔是如何画上去的，是什么样的律动牵引了这一笔，也懂得是什么样的感觉在左右着律动。

3.9　图3.5局部

　　接下来的段落（图3.9），在山谷中见到更多房舍，前景可以看到松树，松树林中有一间小凉亭。这幅景色和前面几段一样并无惊人之处，没有什么可评论。可以说这一景中并没有任何起伏；表面上，黄公望只是把他看到的画下来。观者只有在全心投入，融化在章法之中才会看见画里所浮现的精神——由于卷轴本身就是用来近观，着意强调他这种表现方式还算不上曲解。

　　全画多以干笔处理，有时流动的笔画虽然素朴，但往往可以感觉到神采奕奕的气息。除此之外，因为干笔稍显枯涩，略能看出扫过纸面的触感，不只能作平面描绘，

更能构筑图形立体的质感；这种表现块面的新方式在赵孟頫的山水中就可以见到，在黄公望的作品中达到完美境界。如此一来画家可以少用晕染。晕染原本是为了暗示阴影或一些朦胧的部位。画家不用这项手法，反而可使图形清淡而通透，又不减低质感。画卷中某些极为精彩的片段——如凉亭段——我们看到的似乎不是一片一片连续的块面，而是有律动的结构，不只是二度空间的书法，还有自己的体积与深度，是笔划交织重叠的结果——约略近似波洛克（Pollock）或托比（Tobey）的表现，但他们所使用黏稠性强的媒材无法有这种细微的笔触。

整幅画卷的构图生动而有层次，焦点从前景移转到中景、后景，视线有时被带到远方后，却又立即被拉回到前景来，山脉与黑色树丛之间蜿蜒迂回的激荡，被后世的画论家称为"开"与"合"。第二座主峰继续向斜后方退去，以一道一道平缓的斜坡落入水面，墨色逐渐转淡，终于消失在烟雾里；依然平淡有味，这是元画一贯的特色。黄公望将全画构图中最热闹的一段放在背景中，前景之骚乱（就手卷前后看来）一如背景之平静：从大片的松林中望去，有一位渔夫，另一位则在松林的右边，而松树下的凉亭中有个人在凝视河中的鹅群。

从松树林向左移动，又出现另一个新主题：平坦的河岸先是林木掩映，继而空无一物，退到中景则是浸蚀的高地。此处的描绘和其他段落一样有力，充满叙述性，但是没有活泼的跳动——黄公望笔下的精力从不浪费在任何形式的炫耀——不采取晕染或大量的皴法便能使造型有立体感。

此处可以再次介绍十二世纪初乔仲常的《后赤壁赋图》【图3.10】，由其中可见

3.10 乔仲常 后赤壁赋图 卷（局部） 纸本水墨 29.5×560厘米 纳尔逊美术馆

3.11　元人　张雨题倪瓒像　卷　绢本浅设色　28.2×60.9厘米　台北故宫博物院

《富春山居》某些特色在北宋末期文人画大师的作品中已经出现。在这段山水的前景，我们见到类似黄公望以干笔处理的平顶浸蚀河岸；形状简单一再重复的远山，也和黄公望渐行渐远的山脉有异曲同工之妙，都偏爱平淡的意境。可是黄公望风格中基本的特色——如在空间中组织墨块的方法，或是同中求异的画法，就无前例可循了。后世的中国画家也都想学步黄公望：如融合从心所欲及不逾画理，乱中求序，但是都不得其法。《富春山居》在初识之时似乎平淡无奇，看不出他为人称道的革新之处。不过，它的确是元代绘画全盛时期的代表作。

倪瓒　元末四大家中第三位是倪瓒（1301—1374）。首先我们要介绍的不是他的画，而是有位无名氏为他作的画像【图3.11】，画上有朋友张雨（1275—1348）的题词。画中倪瓒身着便服，坐在榻上，倚着扶手，握住笔及一卷纸，仿佛准备要作诗。手边放着砚台和一捆卷轴；靠近榻旁有个茶几，上面有三足的古铜器斝，圆柱状的衮，附个圆鼓鼓的盖子，一个酒樽，可能是装印泥用的，以及一座三峰相连的笔架。右边站着童子手持拂尘；左边的婢女（一说女道士）提水瓶，拿勺子，腕上挂着手巾。背后屏风上是幅水墨的江景山水，此山水画参见【图3.12】，稍后再予讨论。

　　画中每件用品事实上都透露了一点他在当时出名的怪异行径。画像大约是1330年代完成的，那时倪瓒已经是富有的地主，好搜集古董字画。他有洁癖，凡是碰过的东西一定要洗干净；那些他觉得可能是肮脏的人或是俗人，一概不见，甚至连院子里的梧桐树也要仆人天天刷洗。关于他的奇闻逸事不胜枚举，有的是恶意中伤，有的则纯属消遣取乐。例如，有一回在酒宴上，杨维桢拿起舞妓的鞋子当酒杯喝酒，邀请其他

3.12 图3.11局部

客人依样画葫芦；倪瓒十分厌恶将酒倒在地上扬长而去。自此杨维桢再也没有和倪瓒说过话。还有一个故事说倪瓒召名妓赵买儿共度良宵；结果一整晚要买儿洗澡洗个不停，倪瓒还是不满意，天亮了，什么"巫山梦"（中国文学比较含蓄的说法）也没圆成，倪瓒一分钱也没付。"赵谈于人，每为绝倒。"当时的人自然嘲笑他古怪突梯，但是这种令人拍案叫绝的个性，不是也很亲切；在今天这些逸事都被归入精神分析的范围来诠释，不再那么有趣，可是现代的诠释却和当时人们的批评一样苛刻。

倪瓒的生平有详细的记载，可以用来说明作品的背景。1301年出生于太湖之北，是无锡的大户人家。1328年他的兄长过世后，继承了大笔家产。在宅中建了一座图书馆清閟阁，阁内放满了善本书、古青铜器、琴以及字画。全国知名的文士与富人都不远千里而来；遇有性情相投者，他就会饮酒作诗。他生性孤高只肯与他认为够格的文人雅士交往。

这种孤芳自赏的生活方式在四十岁左右结束了。我们在本章一开始就大略提到，元代末年原本富庶安逸的江南地区陷入战乱。倪瓒也遭了殃。干旱、洪水与朝廷腐败，致使岁收不足，蒙古帝国于1340年开始强征高额的地赋，江南地区的税收便占了全国的百分之九十。许多大地主因而被迫放弃他们的土地。倪瓒也是如此，不过一般有关其生平的文献都说他是有先见之明，预先逃过一劫。无论原因为何，后来他将财产分赠亲友（另说是变卖），从1340年代到1354年期间，他逐渐散尽家产，从此过着漂泊的生活。有一个故事说，他的土地转让后，官府仍然照常征税，因为无力缴纳，结果被捕下狱，在牢中他对狱卒在饭菜上吐息也会挑剔。

他晚年最后十年住在船屋中，在太湖及三泖湖西南一带四处流浪，也曾在朋友家或佛寺中暂住，有一段时间待在自称"蜗牛庐"的陋室中。他的恐惧不是没有道理的，在那段日子里，许多豪门巨室都遭到迫害。1352年的红巾之乱是此地首次暴动。后来

元代末期山水画

117

原本贩盐的张士诚崛起，推翻地方政府，控制重要市镇。1356年，张攻占苏州，定都于此，1358年又取杭州，至此中国最富庶的东南地区全在他的掌握之中。有一度他虎视眈眈想问鼎王座，可是又过度志得意满，沉醉于财富与权势之间，以致未能有效地控制和他一样贪婪的部属，1367年出其不意败在朱元璋手下。朱元璋原本是个贫农，识字不多，当过和尚，接着担任红巾领袖，最后成为明朝开国皇帝。

张士诚统治之初，曾经邀请地方名士入"朝"为官，他的"王朝"原名大周，后来改称吴。有部分人士其中包括本章后面提到的画家，真的去共议"朝"政，但是倪瓒拒绝了。张士诚的弟弟张士信听说倪瓒精于绘事，差人送去金银绢帛，希望倪瓒能以画相赠。倪瓒却撕了绸缎，退回钱财，说他不做"王门画师"。张士信十分愤怒，后来在太湖上遇见倪瓒独自泛舟，便把他抓来痛打一顿。倪瓒一言不发；事后有人问起，他说："出声便俗。"不过，倪瓒依然继续造访苏州，他在那儿有许多朋友。1366年，他逃到松江地区，"鸿飞冥冥，不丽于鱼网"指的大概就是逃避张士诚。第二年，张士诚战败，倪瓒复出，1374年回到故乡无锡。由于先前已散尽家财，如今只能借住姻亲邹惟高家，邹惟高大概是他女婿。同年初秋，他去参加一次宴会，回来后就生病去世。

在正式进入倪瓒的绘画之前，我们先从他的文学作品摘录三段诗文以补充生平。就中国人而言，后世了解像倪瓒这样一位画家的人格，是通过流传的绘画、著作，以及旁人对他的评论。这些部分共同组成完整的倪瓒。不管是绘画也好，或文章也好，都是倪瓒具体而微的缩影。

1362年，他赠诗给好友陈惟寅，一名陈汝秩，写了一段序。陈惟寅是画家陈汝言的兄长，我们留待后文再讨论。序曰："十二月九日，夜与惟寅友契篝灯清话。而门外北风号寒，霜月满地。窗户闃寂，树影零乱。吾二人或语或默，窅寐千载，世间荣辱悠悠之话，不以污吾齿舌也。人言我迂谬，今固自若，素履本如此，岂以人言易吾操哉。"

赠别友人张以中的诗，则流露漂泊无依的辛酸：

> 乱后归来事事非，子长游历壮心违……
> 君今尚有归耕地，顾我将从何处归。

最后是他逝世前不久作的一首诗：

> 经旬卧病掩山扉，岩穴潜神似伏龟。
> 身世浮云度流水，生涯煮豆爨枯箕。
> 红蠡卷碧应无分，白发悲秋不自失。
> 莫负尊前今夜月，长吟桂影一伸眉。

倪瓒学画的事迹并未留下记录，不过我们可以大胆推测，他大概是从模仿手边收藏的画作开始，观摩他所认识的老画家，并接受他们的指点，比如黄公望等等。从他现存纪年的作品看来，起初他是从相当正统的江南水景入门，后来深受黄公望的影响，逐渐转向超然的疏散澄净风格，奠定他跻身画坛宗师之列的地位。他大部分的作品都是兴来之笔，为云游时借宿的主人而作，或是聚会时画来分赠好友。画上冗长的题款通常包括赠辞，而且交代了作画的场合。

"时操纸笔作竹石小景。"当时的人如此记载。"一时好事者购之，价至数千金。"据说他在死后声名鹊起，江南人家的地位是用有没有倪瓒的画来衡量。当然这都是环绕在倪瓒身边一些言过其实的传闻而已——孤峭寡言的个性为他招来许多逸事。他的作品需求量的确很大，在供不应求的状况下，几世纪来出现了大量的赝品。以他为名的作品数以千计，要在其中分辨真伪，谈何容易，有待继续努力；[5] 此处的作品并非全无问题，叙述倪瓒画风的发展，绝对需要随时增订补充新的研究成果。

倪瓒早期画风的代表作是《秋林野兴》【图3.13】，纪年1339，现存于纽约大都会美术馆。传世的作品以此幅年代最早；不过佚名画家所作的张雨题倪瓒像（图3.12）画里屏风上的山水却与《秋林野兴》十分近似——河岸由一块块土墩叠成，底部阴影深重，树木不是枯枝，便是只有零零落落的几片叶子，有几棵小柳树，人在建筑物内，建筑物在树下，这山水可能是倪瓒的作品，只是被缩小了放在榻后的屏风上。画像并未注明年代，不过似乎把倪瓒画得很年轻；有如筑清闷阁之时的富有主人。为肖像题款的是张雨，1348年去世。如果画像上屏风山水确是仿自倪瓒在《秋林野兴》时期所画，或是更早一点，那就证实了倪瓒早期的画风非常保守，系出传统，除了干笔的处理外，与前章讨论的江南水景相去不远。

藏于大都会美术馆的《秋林野兴》曾受严重损害，目前所见已经过大幅修补；当它被发现时几近全毁，而由十五世纪文人吴宽加以修复，吴宽是画家沈周的朋友，笔者在《江岸送别》一书中会讨论到。这幅画的主题是相当传统的水景。一位沉思的文人坐在河边树下的草亭里，仆人随侍在后。如果我们相信早期中国作家的记载，倪瓒的画出现人物的概率并不多（除非画像中的屏风山水真是他的笔迹），那么《秋林野兴》中的一对主仆，便是现存作品中仅见的人物。画面上这组树林，有的繁密茂盛，有的稀疏，有的干枯，是赵孟𫖯《鹊华秋色》中间那一大片树林的翻版；盛懋作品里也有类似的树林。用"披麻皴"勾勒出来的土墩，以及山顶峡谷间的"矾头"，与黄公望《溪山雨意》（图3.2、图3.3）相仿。这两幅作品应该属同一时期，或许黄公望的《溪山雨意》还要早几年。上述两项特色都是董源画风中相当保守的表现手法。黄公望与倪瓒后来都抛弃这种比较凝重而笔触纷繁的风格，改用轻快的笔法使结构较为精致生动。景色平淡至极是倪瓒画风与众不同之处，这项特色底定了他个人的表现方式——画面除了树木以外，没有其他花草树木，山坡岩石的表现不求变化，没有任何

3.13
倪瓒
秋林野兴
轴　纸本水墨
68.6×97.5厘米
纽约大都会美术馆

事物打扰这份宁静——画家把人物放在中景，缩小身形与巨大的树木成对比，而且别过身去背对观者，造成一种孤独隔离的感觉，观者必须穿过岩石树木来到草亭下，才能看到人物。

倪瓒这幅早期的作品中，河流两岸十分接近，视野相当平坦，树梢就衬着天空。台北故宫博物院收藏另一幅纪年1354的山水作品，[6]画面类似，可是已经没有人物，只剩下空荡的草亭，构图上也更疏朗空旷。

1363年，倪瓒为陈汝言作《江岸望山》【图3.14】时，将早期的山水抛在脑后，进而发展出一套成熟的模式：前景河堤有几株树和一间四柱凉亭；宽阔的江面隔开两岸的陆块；山脉标示高高的地平线；这类型的山水除了倪瓒，当然也有其他画家处理过（参见吴镇的《渔父图》，图2.11）。1339到1363年画坛风格的转变，主要反映了他已经接受黄公望所创山水画的新典范，很明显黄公望取代了赵孟頫及其徒众的地位，成为倪瓒的案头圭臬。就主题而言基本上不变——而倪瓒山水画的主题也不曾改变——构图则是循黄公望把画面分成更多小单元，由水面分开两岸的墨块。陡峭圆顶的山脉连着一片片的沙渚，上面是成排寥寥几笔勾出的树林；地面轮廓的线条很长，施以干笔；以及一丛显眼的寒枝，仿佛全是直接从黄公望《富春山居》（图3.5）末段借来似的，只是这回画面是直立的。湿笔加上干笔，淡墨上染浓墨的图形，以及揣摩细碎土质的皴法，层层相叠，也是沿袭黄公望的风格。

画面强调水平与垂直的分布，特别是山峰冈峦都安置在平稳的基底上，让构图显得十分平衡。唯一的缺点是（本画并非倪瓒的佳作）——从陆地、水面再接陆地之间的承转有些笨拙，特别是断崖的底部，看起来好像是被移植到水滨，而不是安稳地盘踞着。此一构图模式提出一个基本问题，如何铺设一道平坦的过径横越水面，连接到对岸。在元代山水画中时常出现的沙洲，被黄公望视为董源母题宝库中的特色，也是南京特有的山景，其广受欢迎可能不完全为了写实，也因为方便构图：沙洲引导观者的视线滑过水陆交界。但此处的沙洲并没有这样的功能；水陆间的分隔太突兀。而且其上圆鼓鼓的土块，还保留倪瓒早期的风格，益发暴露此画的缺失。

倪瓒1339到1363年的画风，似乎变得太素净了，而事实上也是如此。他晚年作品中几项显著特征：比如极端疏散，前景与远景的距离拉大——在1363年以前至少有两幅作品可以观察到这项特色。其中一幅是著名的《六君子图》，前景的山坡画了六棵弱不禁风的树木，画面上方地平线上有平丘，这是1345年的作品。[7]另一幅是风格类似更见功力的《渔庄秋霁》【图3.15】，作于1355年。倪瓒在这幅画上的题款落处极佳，恰好平衡了画面的构图，好似他动笔作画之前就胸有成竹，不过，题款是画作完成十七年后，1372年才加上去的，所以根本不可能是预先安排好的。题款共有两部分：

3.14
倪瓚
江岸望山　1363年
轴　纸本水墨
111.3×33.2厘米
台北故宫博物院

3.15
倪瓒
渔庄秋霁
1372年题款　纪年1355
轴　纸本水墨
96×47厘米
上海博物馆

江城風雨歇勞筆研晴生涼意樓来
埋沒悲辭何忱惊松山翠峰二湖水
玉江二珠重蹗髙士開松對石床州
髙余乙未藏戲寓於王雲浦漁莊
忽巳十八年矣不意子宜友契藏而出忽
章捐感懷疇昔因成五言辛亥七
月廿此日瓒

3.16
倪瓒
容膝斋图 1372年
轴　纸本水墨
74.7×35.5厘米
台北故宫博物院

屋角春风多杏花，小斋容膝
庚年华金梭跃水池鱼戏彩凤
栖林涧竹斜荦荦清谈霏玉屑
萧萧白发岸乌纱而今不二韩
康滨市上悬盂未必讳甲寅三
聊诗翰州寄吴茅索
仁仲医师且锡山
之居俭斋则仁仲燕
归致乡登斯斋
则逃宽氏斯属为仁仲寿当
遂吾志也云林子识

壬子岁七月五日云林生写

一是题诗，从中我们才知道这幅画描写的是秋夜的景色（画面本身看不出来）。另外是题词，说到了此画原是"戏写"于王云浦的渔庄中，如今事隔多年后重见此画。

这幅作品极其平淡，没有凉亭或引人注目的山冈可作点缀；林木修长，河堤比其他作品所见更朴素。构图十分简单。上限与下限分隔甚远，前景河岸底部，以及水平线，完全是横向排列；长有林木的浅丘向左方斜上，与林木递增的高度平行，与远方的对岸隐约相映，制造了易于寻线按索的布局，让视线很容易跨越其间。地平线很高，在其他画中通常是用来暗示俯视，在这里是指仰视，河流几乎填满观众的视野，造成的效果是一个人的意识会沉浸在这平凡无奇的山水中，就像处于出神的情境一般。倪瓒所要传达的就是这种经验：画家与观者是用一种超然与冥想的心境来看这简约的山水。倪瓒同代的人在另一幅作品上留下一首题诗，最能捕捉这样的心情：

秋云无影树无声，湛湛长江镜面平。

远岫烟消明月上，小亭危坐看潮生。

当别人问起倪瓒为何山水中不画人物，据说他是这样回答的："天下无人也。"他的话发人深省，但是不画人物，对倪瓒在绘画上所要追求的目标而言也是意义重大。绘画在展现经验时是完全主观的，因此没有必要涵盖他人的经验，事实上，就表达来说，同时融合二者也会造成冲突。倪瓒的视界与心情是非常个人倾向，然而任何人只要认真观赏将心比心，还是可以一起分享。

倪瓒现存画作中的杰作是1372年完成的《容膝斋图》【图3.16】。和《渔庄秋霁》一样，画题都是以作品的地点为名，是受画人河边的隐居之处；不过在这两幅画面中，并没有"渔庄"或"容膝斋"。其实，容膝斋根本不是原先的主题——还是一样，赠词是后来才加上去的。

起初倪瓒只在画上落款与纪年，两年后加上一首诗，与以下这段短文："甲寅（1374年）三月四日，檗轩翁（可能是原来的受画人）复携此图来索谬诗（即赠诗他人），赠寄仁仲医师。且锡山（无锡）予之故乡也，容膝斋则仁仲燕居之所。他日将归故乡登斯斋，持卮酒展斯图。为仁仲寿，当遂吾志也。云林子识。"

不久倪瓒返回无锡；在同年八月去世之前，他或许真的拜访了仁仲医师，再次见到了这幅画。

《容膝斋图》的主题和以前一样——属于典型倪瓒的"万用山水"，所画并非特定实景，随时可以附上新题，转赠他人。构成风景的要素依然平淡。不过，看起来画面各部分的组合较以往熟练：从伸展的树梢，立刻就跳到互为呼应的对岸，观众并未觉察出其间实际的距离有多宽。此外，倪瓒非但不用一般手法来分辨远近，例如省略细

元代末期山水画

125

节或刷淡远景的墨色，反而用相同的量感与构造来处理近景与远景，达到"远近相映"（如黄公望所言）的完美统一。造型的肌理完全不用晕染方法处理，便达到倪瓒一直在追求的疏薄、通透和轻盈。他有如仙人一般，似乎已经涤尽所有尘世与物质的沾染，摒弃一切现实中令人厌恶的粗俗鄙陋。然而从无数血气不足的仿作中可见，疏薄本身对于摹仿者并不是优点。此处倪瓒的成就是在赋予山体适度的量感来调和原本通透、轻盈的画面，笔触乍看之下有些松散，但是在刻画三度空间的结构时，的确有立体的效果，这是后学者望尘莫及的。曲折的笔触，纵横交错地塑造出黄公望所谓"石有三面"的棱角；翩翩荡漾的线条描摹山丘不规则的造型，高低起伏，极具说服力。这也是一个真实的世界，比画家不得不居的世界更能让他接受。

我们花费不少笔墨来介绍倪瓒本人、生平、诗文与绘画，是因为在中国人眼中，他就是那种画如其人的文人画家。这些画与诗及怪异的行径都透露了内心世界的讯息。

后世鉴赏家阮元（1764—1849）对倪瓒的山水画所下的评语，代表了后世对倪瓒的评价："他人画山水使真有其地皆可游赏。倪则枯树一二株，矮屋一二楹，残山剩水，写入纸幅，固极萧疏淡远之致，设身入其境，则索然意尽矣。"

阮元虽然只是就倪瓒的一幅画来说，但其余几乎可以此类推，我们可进一步猜测，为何一个画家要终其一生重复相同的画面。正如前面提过的，他重复相同的画面并非因为对这幅景色过度着迷，相反，是因为他对一切山水的疏离。倪瓒山水画的精髓，如同中国画评家的体认，是在于他的"平淡"，也就是阮元所谓的"萧疏淡远"，非常"纯粹"、"素净"，已经涤除了所有的感官刺激。《容膝斋图》正是倪瓒这类风格的最佳写照。

下笔用侧锋淡墨，不带任何神经质的紧张或冲动；笔触柔和敏锐，并不特别抢眼，反而是化入造型之中。墨色的浓淡变化幅度不大，一般都很清淡，只有稀疏横打的"点"，苔点状的树叶，以及沙洲的线条强调较深的墨色。造型单纯自足，清静平和；没有任何景物会干扰观众的意识；也就是倪瓒为观者提供一种美感经验，是类似自己所渴望的经验。最重要的是，这幅画也是一种意识状态的表现，显示同样的洁癖，同样离群索居的心态，以及同样渴望平静，我们知道这些是倪瓒性格与行为之中的原动力。此画是一份远离腐败污秽世界的感人告白。

王蒙 四大家中年纪最轻的一位是王蒙，1308年左右在吴兴出生。他是赵孟頫的外孙，幼年可能接受过外祖的启蒙，不过赵孟頫过世时，王蒙才十四岁，所以受教的时间应该不长。总之，王蒙对古画与赵孟頫的画都很熟悉；他早期作品的基础，比同一时代的人，更接近董源、巨然与其他古代宗师。他生在一个显赫的书香世家，受的是正规教育，颇有诗才——幼年时曾作了一首艰涩的宫词，当时文士俞友仁，误以为是唐人佳句。据说他的诗自然流丽，散文风格"为文章不尚矩度，顷刻数千言可就"，讲的虽

是文章，但就技法与效果而言，文章与绘画却有些关联。可惜除了画中的题款外，他的诗并未流传下来。书法也只保存在题款中，他偏爱高古的小篆。

大约1340年代，王蒙在元朝政府中担任理问，相当于省检察官。蒙古对江南地区的统治瓦解，红巾军同其他党派称兵作乱，致使他的仕途中断。他退隐到杭州北方的黄鹤山避乱，住处可能像他画中常见的舒适的山间别墅，自号为"黄鹤山樵"。不过就一个隐士樵夫而言，他的交游似乎广阔了些。1360年代，他走访苏州，可能住了一段时日，在苏州的文艺圈中相当活跃。1365年，苏州著名的文人有一次盛大的雅集，他为主人画了一幅手卷，画的也就是聚会之处"听雨楼"。与会的文人在画卷上题字，包括倪瓒以及著名的诗人张雨与高启。

到了张士诚战败，明朝于1368年建立，王蒙任山东泰安知州，颇有治绩。但是和其他人一样遭受洪武帝对文武百官的血腥镇压，此举为开国君主的统治蒙上一层阴影。经过百年来异族的统治后，中国人终于重掌政权，文人以为天下太平了，纷纷出来从政。可是他们的太平美梦很快就破灭了。朱元璋，年号洪武，原本是红巾军的领袖，借诛杀异己取得王位，执政初年声称沿用汉唐旧规，号召文人为新政权效劳。但是不久他就露出对文人的疑虑，将许多文人以叛乱罪名处死，甚至以意图谋反入罪。在文人中，他最不信任的便是苏州的艺文界，不少文人曾经在张士诚定都苏州时当官，而张士诚正是朱元璋最后一位也是最顽强的劲敌。王蒙与其中几位文人过从甚密，包括赵原、陈汝秩、汝言兄弟、徐贲等人，所以多少有些嫌疑。1379年，他和一群人在宰相胡惟庸家中赏画。翌年，胡惟庸以谋反罪名处死。王蒙却因为这一次无辜的拜访，牵连下狱（此一事件株连数千人），1385年死在狱中。

王蒙的绘画饮誉当代；黄公望夸扬他继承了外祖赵孟頫的成就，好友倪瓒在他的画上题了一首经常被引用的绝句，说是他的笔力"能扛鼎"，百年以下无出其右。1407年，王达在王蒙1365年所绘的《听雨楼图卷》上题道："素好画，得外氏法，然不求妍于时，惟笔意以寓其天机之妙。"

王蒙的画虽然有些可早到1340年代，不过在他现存的作品中，最可信的皆出自1354—1368年，也就是他隐居黄鹤山以及活跃于苏州那段时期。1354年小幅绢本的《夏山隐居》【图3.17】，是仿董、巨风格，宁静而保守；例如主峰便是遵循了这一派的标准造型。这幅画同时也显露，王蒙在某些母题方面，有依赖赵孟頫的迹象——左下角的丝丝杨柳，简单的茅屋有妇人倚在门槛，点缀用的芦苇，都与赵孟頫的《鹊华秋色》（图1.19）吻合——另外充分使用皴法与墨点的图形所产生的均匀肌理，也是赵孟頫的风格。

不过，董、巨画风与外祖的声名，并未掩盖了王蒙独特的个人风格。黄公望、倪瓒（更是如此）倾向稀疏、错落的构图，营造段落与秩序的感觉；王蒙则让自己的大

至正甲午暮春为舆王家为
仲方縣尹尊观作夏山隐居

3.17　王蒙　夏山隐居　1354年　轴　绢本水墨　56.8×34.2厘米　华盛顿弗利尔美术馆

块山峦靠拢，填充积累，承接处涂上草木。受了北宋与早期山水画的启迪，他画山岳丘陵用了许多平行的褶痕，山形内部的线条与轮廓线相应，大块呼应小块，山脉层层堆叠到天边。画面显得十分繁复，但由于皴法划一，竟有种奇异的和谐。王蒙这项特色，看来非常吸引苏州画坛其他的画家，比如陈汝言与徐贲（图3.32、图3.33）。

在美学上执意追求单调，画家无异于站在刀口上，一不小心画面便会流于不折不扣的乏味。这幅画就濒临乏味的边缘。观者会希望添点生气。王蒙在画中安排的人物与建筑（如赵孟𫖯的作品）了无新意——仿佛后世的芥子园画传——几乎与画中所描绘的生活无关，并不是很耐人寻味。在王蒙一生的作品中，这些细节都没有显著的改变。同样的妇人总是倚在门槛，同样的男人不是坐在渔船里，就是坐在相同的茅屋的敞轩下读书，或许连念的书都一样，然而环绕着人物的山水反而在酝酿惊天动地的变化。是以令王蒙的画生动可观的不是风景的点缀装饰，而是山水本身。

王蒙的《花溪渔隐》有三种版本传世，全部收藏在台北的故宫博物院。此处复制了王季迁与李霖灿考证的真迹【图3.18】，其余两幅是摹本。[8] 王蒙的题款并未纪年，不过一定在1354年的《夏山隐居》之后，无论皴法、形式穿插、色彩或细节都极尽变化之能事，而这正是王蒙成熟时期的特征，这一幅画的构图似乎脱胎自1354年的作品，但是是循由室内乐发展成交响乐的途径，借画面的复杂与变化，灵活呼应的各个小部分滋乳增长，与量感渐次丰厚而完成蜕变。

这张画是为画题所言的"渔隐"而作，受画人坐在画面下方渔船的船首，位居全图的开场位置，但是并未支配画面开展。他的别墅在河口上，门前有一排杨柳树；主角的妻子千篇一律，还是站在门边。到目前为止，画面都十分稳定，每个部分环环相扣。从房舍右边的山脉开始攀升，与前面的树林错开，蜿蜒而上，高低跌宕，一路向侧面靠去。在一座顶部倾斜的山块前停下来，这是董巨山巅的变形，也是王蒙形式宝库里最偏爱的母题。从这一定点，上升力道的路线一分为二；观者可以由左边的峻峭山坡登上山巅，也可以滑过河谷到右边，有另外一座回绕的山丘，顺着走势向左转个身，往上接入同一座山巅。两道上升的路线中裹着一座村落；右边山径上有一人，上方另一处港口也有一位渔夫，遥遥呼应前景中的渔隐，然后戛然而止。

此处的皴法已经不是早期比较传统的那种平直细密的"披麻皴"，而是不断扭曲交织的笔触。点的力道也加强了，某些部分宛如点描。这几层重复的皴法，让王蒙山石表面看起来毛茸茸的，加上形形色色的葱茏树叶，整个画面显得很绵密，与倪瓒疏薄的肌理成对比。留白部分的河流，相形之下正好当作缓冲。

在构图的基本方法上，王蒙是追随黄公望开创的新法，在形状特别的水面安置散落、灵动、皴擦重重的造型。他和黄公望一样，努力变换皴法，变换细节，好使构图既有强度，又不失清晰分明；也就是说，他在组织许多感官与情感的经验，井井有条

3.18
王蒙
花溪渔隐
轴　纸本浅设色
129×58.3厘米
台北故宫博物院

地呈现出来。可是当他的素材变得多彩多姿，他的问题也就跟着复杂起来。此处的协调很成功，成就了一件精品；而其他，大体说来在晚期的作品，便打破此一平衡，王蒙不再坚持井然的结构，尽量发挥混杂的特色，其结果如图3.25所见，画面根本没有喘息的空间。《花溪渔隐》此幅可能是中期的作品，王蒙绝对受得起喜龙仁的评断："观众可能会对他一些伟大的山水画里的精神，印象深刻，那其中包含了高度的创作意愿，以及精深娴熟的表现技巧。"[9]

王蒙的《青卞隐居》【图3.19—图3.21】绘于1366年。在中国的画史中，这幅算是令人瞠目结舌，来势汹汹的创新作品之一。可惜仅此一件：在王蒙其他作品，或别人画作中，都没再延续此画所见的新意。这是创作天赋一时灵光乍放，可一不可再，甚至连王蒙也无法重演。

先来处理画中所呈现的一些特点，追溯它们风格的来源，不过，这并不意味着这些源头便足以说明画的本身，或在任何一方面损伤了画的原创性。画中某些景物——前景中的树木、房舍、岩石——都很接近1354年的《夏山隐居》，无疑，这两幅画是出自一人之手；构图的基本要领与我们讨论过的另外两幅作品一样，以稳定的前景开展，再往上建构婆娑的律动，近景没入远景。而董巨的影响残留在皴擦层层的山坡，如波浪翻腾的山峦，以及最高峰的造型上；对中国的鉴赏家而言，这依然是"董巨画风"的作品。此项说法不具启发性，我们另外还记得《图绘宝鉴》中说，王蒙结合了董源、巨然与郭熙的画法。例如，回头看姚彦卿的山水【图3.22】，我们可以想象王蒙若是见到这类作品，可能会对蕴藏于画中可供表现的余地印象深刻，诸如：拥挤的构图；高峻而狭窄的山形；强烈的明暗对比；扭曲的山块包围着山谷丘壑；诸造型的空间关系模糊朦胧，最后这一点，原来是姚彦卿在技巧上的败笔，并非是刻意经营。当然，王蒙的成绩不只是这两项山水画法的综合，他甚至超越了他们所呈现或隐含的一切。他把自传统撷取来的母题或风格观念，推陈出新；没有一项是像二流画家用在粉饰创作失误。

就另一个角度说，如果有一张画是在元代成功地再造郭熙山水，姚彦卿与王蒙便是站在假想标准的两端：姚彦卿努力追求，但相差甚远；王蒙则超越姚彦卿的失败——自所有想重新捕捉宋代神韵的元代画家所遭遇的困境中——树立新风格的基础。我们在讨论钱选、赵孟頫与黄公望时，已经注意到，只有在画家冒险放弃或拒绝一些前代的假设，假设山水画中哪些是可行，哪些是不可行，而径自采取不可能或不智的尝试，山水画才可能有长足的进步。王蒙在此处所放弃的假设（前两幅作品还遵守），是一幅山水画不论与传统相去多远，都应该保存某种程度的稳定性，不应该在空间或形式的处理上令人难以信服；如果用到光影效果，虽然不需要（早期中国绘画确实从来不）讲求自然，至少也不能太不自然。

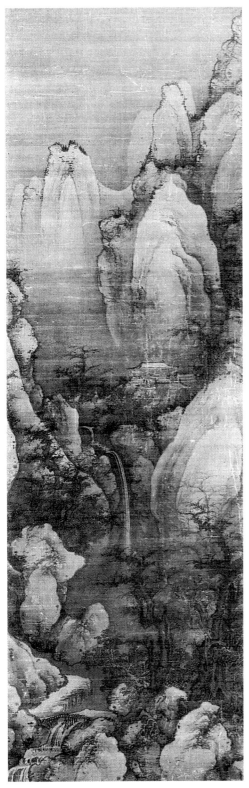

3.22
姚彦卿
雪景山水
轴　绢本浅设色
159.2×48.2厘米
波士顿美术馆

《青卞隐居》违反了这些心照不宣的告诫，在表达空间与形式时，不但难以理解，光线处理也极不自然，令人惴惴不安。画面下方，隔着水面，有一片树林，长得杂乱无章，一看便知这画是不准备循规蹈矩的。右边，有位男子沿着山径往下走（图3.20，局部），但是树林上方则见到陡峭的山峰拔地而起，扶摇直上，山背走势顿挫之处，有丛丛小树点缀其上。左边山脉急转直下河谷，河谷两侧有奇异的光影，中间隆起一座结结实实，顶部倾斜的山，这山却又出奇昏暗。画里有许多羊肠小径，山脚下便有一道；山上有座瀑布，两旁各夹着形貌凶恶的山头，也是十分结实（右边还有一块外形相仿，但较小），画面进行并不连贯，有虚有实，忽凹忽凸，交互出现在观者面前。如果构图到此结束，可能显得漫无秩序；王蒙熟练地用一座本身也是一些奇形怪状组合而成的山峰结尾（比较图2.18，唐棣画中也有一座，但是在前后连贯时，山的造型并没有做到收揽群峰的效果），把画面下方回旋的生动活力收纳进来。

　　画面右下角有一位男子拿着拐杖走在山路上，画面中间偏左，山谷深处，有几间只画前门的房屋，有一间里面还坐着两个人，观者必须穿越曲曲折折的山陵才能看见，好像倒拿望远镜一般。除了这两处定点外，其余山水部分都处在猛烈的骚动中。这些蜷曲的皴笔，以其缠绕又横冲直撞的形状便已生动灵活，皴笔又可以引领视线环游于画中形式，更添这份活泼的效果。此处的点法与倪瓒用来稳定山石块面的稀疏横点不同，好似快要跳离山块，连带地使山块也蠢蠢欲动似的。光线也加强了这种不稳定的感觉，由于光源不是来自太阳的自然光，反而是从下方不明的光源时断时续照着景色，所以山顶与某些其他部分反而笼罩在神秘的阴影下。

　　此外，这幅画的画法——只有从原画或逼真的局部特写，如图3.20与图3.21，才能体会其中奥妙——是旁人或王蒙其他的作品所无法比拟的。笔法在画中的每个区域不断变化，从柔到刚，由浓到淡，干到润；纵横交错细长不安的线条排列在光滑灰色的表面，用分叉的笔尖破开纸上淡墨处，点缀涂抹山脉边缘。画中的造型在画面上此起彼落，造成一种拉锯的错觉；而且角度随时跟着画幅变换游移，再也没有一张画如此不甘平直单调了，仅就画中所见，纸上的笔墨、持续不断的张力与源源不绝的生命力已然望尘莫及，或者可以说是无与伦比。这种强烈的变形性格是以从最小的细部贯穿到全幅的构图。

　　当我们事后站在二十世纪回头来看这幅画时，除了感叹那么早的年代，就有表现主义式的精彩演出外，我们也应该了解，它对中国观众的冲击，有另一部分是因为它打破了观者惯有的期望。就如阮元对倪瓒的评论（见前引文），观众原先预期在画里看到真山水，想象自己进入画中，并且循线悠游一番，可是没有人能在《青卞隐居》中找到出路；观众一再尝试与一再挫折，是这幅画看起来令人惴惴不安的部分原因。另一方面当然也是因为它似乎在描写大自然某种神秘的变动。罗樾（Max Loehr）早年研究王蒙时，也对这一点做了极佳的描述："这幅画似乎不是在描绘某段山水的景致，而

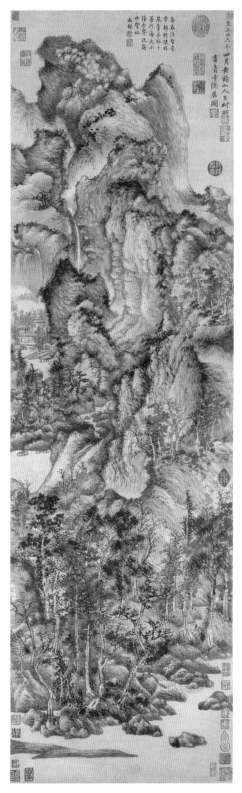

3.20　图3.19局部

3.19
王蒙
青卞隐居
轴　纸本水墨
141×42.2厘米
上海博物馆

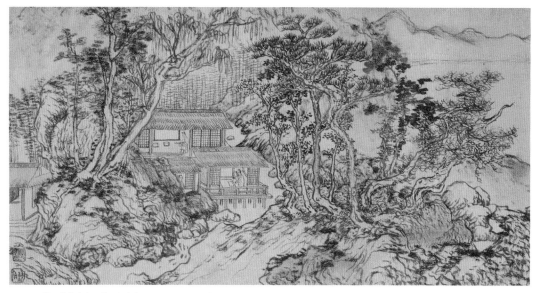

3.23　王蒙　惠麓小隐　轴　纸本水墨　28.2×73.7厘米　印第安那波利斯美术馆

3.24　图3.23局部

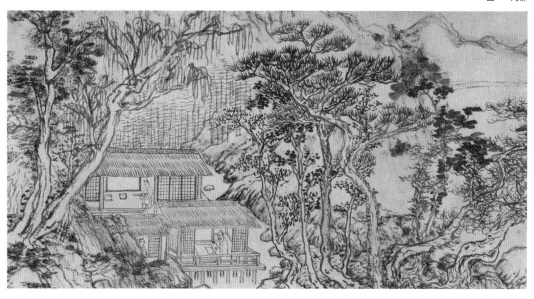

是在表达一桩恐怖的事件，一段喷迸的视觉经验。现在我们眼前呈现的是大地生灭消长的写照。"[10]

　　王蒙另一幅没有纪年的小手卷《惠麓小隐》【图3.23、图3.24】，也充满了与《青

卜隐居》相同的跃动，只是比较轻松随兴。据说这只是一幅草稿，而非完稿；笔迹简略潦草，多半是因为作画当时或许在酩酊之中，有些心浮气躁（王蒙自己题款说是"春梦醒"），也可能是提不起劲花时间继续画下去的缘故。这是画家随意馈赠友人的那类作品，可能是为了回报他们小小的恩惠：我们可以想象他在"叔敬尊契家"借宿，在把酒言欢时作下此画，并在翌晨上路前题词答谢。作这幅画时，王蒙可能凑几样形式宝库中的母题，组成一幅山水，类似朋友湖畔的隐居之处。画中叔敬坐在廊下书桌旁。尽管房屋与人物以及背后竹林是画面的主题与焦点，但一律都用淡笔轻轻地，甚至是静静地勾勒。不过王蒙对四周的山石树木显然更感兴趣。这部分相对的笔触，好似凡·高（van Gogh）画作中那份难以按捺的律动的热情。

《具区林屋》【图3.25】没有纪年，不过大概是王蒙晚年的作品之一。日章是此画题赠的对象，身份不明。台北故宫博物院的张光宾先生近来推测（见参考书目的补遗），可能是一个僧人，1377年结识王蒙。不过，此画很像元代画家为知己或赞助人隐居的住所作的"画像"，所以日章很可能是世俗之人而不是出家人。在溪上阳台里读书的人，据推测就是日章，他的妻子与仆人分别在其他屋内。前景右方树下有一个老人坐着，衬着水面若隐若现，大概在等渡船。其他看得出来的人物包括船家以及右边走出岩穴的白袍男子。

根据张光宾的研究，林屋是西山山麓一些由湖水浸蚀而成的洞穴，西山是太湖中两小岛之一，太湖有时也叫作具区。选择如此特殊的景致，说明了这幅画部分的特色，但并非全部。就构图而言比《青卜隐居》更不连贯，没有一些连续而清晰的律动脉络，没有真正的段落，在笔触紧凑的图形中没有半点和缓的迹象（水面不仅狭窄而且画满了老式的鱼网纹），甚至没有留白。画面到处都是树林与岩石，只有右上方留下一角，可以瞥见太湖，但是画家在这里填上了画题，好像要关上这道开口似的。这一道紧密厚实的墙壁，余下的空隙是房屋的门窗，与河水流经的狭窄河道。线条是斜斜画在图形边缘，而不是平行直线，因此表面经常显得十分扭曲，这种方法用多了，便好像没有一样东西是安定的，也没有任何一件物体是个别存在：树木重重相叠，岩石彼此纠缠贯串。明红、橙黄与青绿诸色彩更加重此一效果。

在这些动荡的景物中，人物依然像往常一般平静漠然。如果我们能无视画中的山水，单看人物与建筑，我们就会发现他们在王蒙的绘画中自始至终都是一成不变。他们是一成不变，可是周遭的世界却在经历一场深层的蜕变、分解，甚至可以说是瓦解。日章怎能了解自己的湖滨小筑被画成如此激昂？他与画家对画的解释是否相同，把它视作是暗喻乱世中儒者的处境？或者他在亲友面前展示此画时，只当是"那个老是画不像的古怪王某"送给他的作品。无论如何，王蒙投身元末明初的苦闷环境，就像倪瓒的疏离一样，一入一出，都清楚地反映在绘画之中。王蒙作品里画面紧凑，皴法繁

3.25 王蒙 具区林屋 轴 纸本浅设色 68.7×42.5厘米 台北故宫博物院

复，观者看得目眩神迷，但是感觉并不舒服，这似乎显示王蒙急欲投身，以及投身之后紧接而来的危机。

《芝兰室图》【图3.26】是王蒙另一幅名作，经常被提及，但直到最近才有图版面世。此画是为隐居在杭州的僧人古林而作，他把自己的住处称作芝兰室。虽然年代不详，不过构图与《具区林屋》相似，时间上必定相去不远。画题由王蒙的从弟陶宗仪写在另一张纸上。卷首则由王蒙以他最喜欢的高古小篆加上副题："宝石泉壑。"卷尾落款用的也是小篆。放在画后献给古林的赠辞，由王蒙所撰，同一时期的俞和书写，大概是因为俞和的书法比王蒙更出色；从王蒙自己的题字中，可以看出他的书法并不高明。

王蒙传世的文章非常少，所以这篇长文值得注意：我们应该还记得他的散文风格"为文章不尚矩度，顷刻数千言可就"；这篇长文没评语所说那么严重，但也和他的绘画一样迂回缠绕。先玩弄一段文字游戏，中国字"苾蒭"意思是"香草"，与梵音的"比丘"音同而用作假借；王蒙的说法是，在"西土"（事实上西土当然不懂中国方块字的含义）僧人以此得名，是因为他们可以借圣洁的清香转恶成善。接着他引用古谚（见孔子家语），"与善人交，如入芝兰之室，久而与之俱化"，绕着芝兰作冗长的描述[11]——食芝兰的人可以千年不老——两者被誉为草木中的祥瑞之最。

接着这段花团锦簇的前言，王蒙才进入正题："钱塘有大苾蒭曰古林昌公，幼祝发于宝石山。……暮年筑室于城东，绘塑大觉金身圆通素像，歌呗赞诵不舍昼夜，乃辟西清，离立奇石，移植紫蘁，树列兰荪。倚槛则清心濯目，……古林于时宴坐室中，招诸徒立庑下。……"古林回赠了一段长篇大论，将芝兰比喻佛法浸润，广大无边："从香起观，因了心，推一义而穷万义，穷万法而归一法。"

赠辞的结语如下："是苾蒭者，可谓善教人者矣，因香草之渐流也，而知芝兰可以化质复驯，致乎悦世救人。及其至也，则此心之芳香，不假外物，无复形秒。将普薰一切世界矣；奚止事一室哉？王蒙于是乎为记。"

题与画相得益彰。这幅画在形式上主要想表达的主题，在卷首便郑重其事地声明：密密麻麻的大墨点布满峭壁与岩石。僧人古林的住处便被框在峭壁与星罗棋布的墨点中间，他的住处门户洞开，所以我们可以看得一目了然。释迦牟尼佛的坐像安置在供坛上，坛前放了一排芝兰盆景。有一个童仆带着一盆兰朝崖边走去，古林与他的朋友正坐着，从那里可以俯瞰一道瀑布。一排参天大树把这幅画分前后两段，这些树乍看之下，仿佛一道扭曲的岩石所组成的铜墙铁壁。待我们小心辨认便可以看见一条羊肠小径，循线可以发现远方有水波粼粼，再过去，两个岩洞有仆人的身影。最后，靠左边，洞穴内有四个人坐着，其中有一个可能也是古林，现在和三个友人在一起。如此安排塑造这些人物，可能是想传达隐居岁月令人向往，但实际上给人一种压迫拥挤的

感觉，而非一个怡然的化外之境。

前面提过，王蒙纪年1368后的作品都不可靠；那年元朝灭亡他可能因为某些原因拒绝使用新的年号，或甚至根本不纪年。于是没有明显的证据可以确定他绘画生涯最后十七年画风的走向如何。不过他早期的发展倒是有脉络可循——1354年的《夏山隐居》（图3.17），1366年的《青卞隐居》（图3.19），以及次年的同类作品《林泉清集》。[12]这几幅画与另一批作品风格迥异，可以清楚地分成前后两期。

后期作品包括：《具区林屋》（图3.25）、《芝兰室图》，以及收藏在台北故宫博物院的《秋林万壑图》。[13]笔法都比较疏散，画家晚期的特色通常如此——只要想想提香（Titian）、富冈铁斋，以及众多中国画家以外屡见不鲜的例子——构图亦然，多求兴来神到，较少斤斤计算。强烈的虚实转换似乎再也引不起画家的兴趣。满布的皴和点如今不再用来刻画坚实的山块，反而是描绘细密的纹理，甚至是挪移画面流动的方向，至于空间是完全消失了。尤其是后半段的《芝兰室图》，比《具区林屋》更加局促紧迫，在形式与空间上更不连贯。

黄公望、倪瓒与王蒙：他们是元末山水画的主流，为文人画创造了数百年的传统。虽然元代末期的画家处境特殊，为个人主义提供了前所未有的发展空间——疏离也是一种自由——但真正能够像他们充分利用这种处境的也不过寥寥数位。有一些次要的

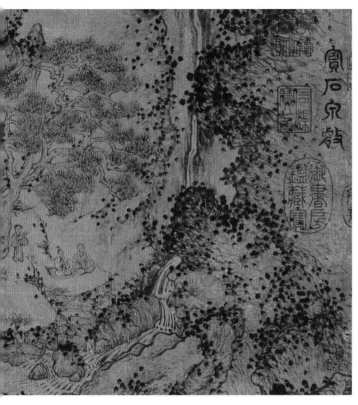

人物总结前人画法较少创新，我们将在此作一番简短的讨论，以为本章作结。

第二节　方从义

次要画家中比较有趣的是方从义，他是一位道士，自号方壶，方壶是道教传说中的长生之岛。年轻时就加入道教，1350年代在故乡江西南部贵溪县附近龙虎山的上清宫做道士。他的生卒年不详，不过大概是十四世纪初出生，1360与1370年代活跃于画坛，可能活到1393年。[14] 根据中国文献记载，他曾经仿米芾、高克恭画风，作出"潇洒"的烟云山水。但不知他与同代画家来往的情形，不过也很难相信他不知道王蒙的作品。

方从义现存的代表作是大幅的挂轴《神岳琼林》【图3.27】，题款是1365年。构图的基本模式是仿自高克恭（参见【图3.28】）；画的近景有两条河流，沿岸是枝叶苍郁的树木，众山自中景骤然升起，形成一个三角形的块面，有一座最高的主峰，另有两座左右夹辅，和高克恭的相似。但是高克恭的严整拘谨与方从义的气质并不相符——或者我们可以不按照这种中国方式，换另外一种说法是，高克恭的气质并不符合他的表现目的。他把前景裁去，将山峰拉近，并且带进了两个小人影（一个漫游的书生与他的书童）以及数座庙顶；前景中的树木好像兴高采烈地在起舞，而左方与上方的树木则一起偏向主峰，但主峰却别向一边。

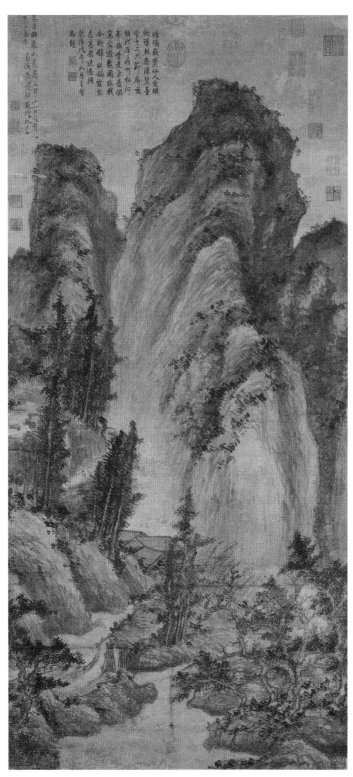

3.27 方从义 神岳琼林 1365年 轴 纸本浅设色 120.3×55.7厘米 台北故宫博物院

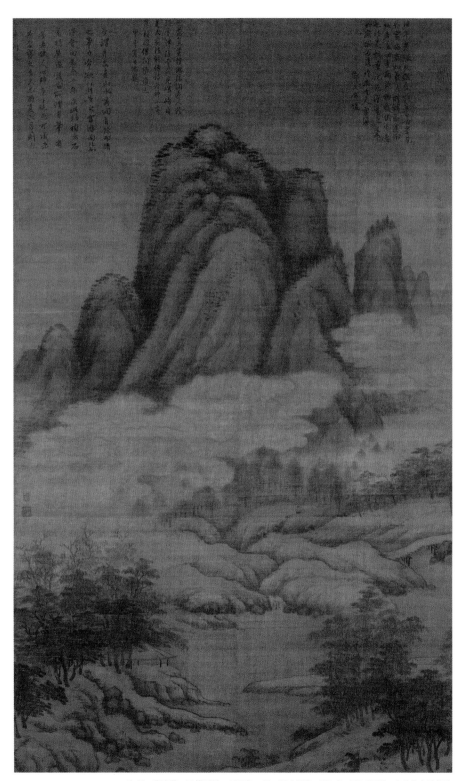

3.28 高克恭 云横秀岭 1309年 轴 纸本设色 182.3×106.7厘米 台北故宫博物院

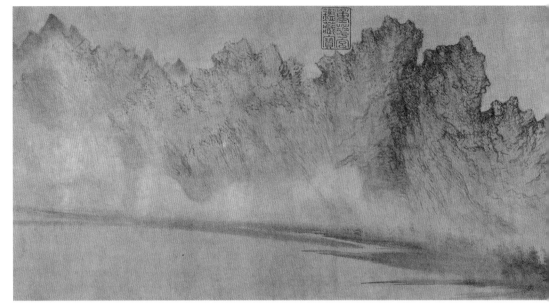

3.29 方从义 云山图 卷(局部) 纸本浅设色 26.3×144.5厘米 纽约大都会美术馆

　　高克恭的笔法主要由线条组成，方从义画中的线条则少了许多，事实上也没有什么规规矩矩的线条，多是一些大大小小的墨点。高克恭的墨点是横向贴附在山顶，方从义的则是斜落在山坡、山峰，或者用来画一簇簇的树叶，这些热闹的装饰可以稍微化解结实的块面，使它柔和些。道家对世界的看法是万物乃由基本而无形的气凝聚而成，是一连串的生灭变化，方从义的作品很容易可以看到他把这个见解具象化了。中国画家比较倾向如此了解他："由无形而有形，虽有形终归于无形，……非仙者孰与此。"[15] 但是这张画的效果与其说印证了哪一种教义，还不如说切中这个时期的画风；道士画在史上自成一格，只有方从义在王蒙的年代，另辟蹊径留下这样的作品。

　　一幅题为《云山图》【图3.29】的手卷，就某些方面而言与他的风格不尽相同，但的确是方从义的另一幅真迹。上面有他的钤印，特别是在开头的那一段，很清楚与《神岳琼林》是出自同一人之手。卷首风景平平——江边有茂密的林木，林梢露出一座庙宇。顷刻之间，画家便把我们的视线带向远山，山下有云雾缥缈，只有山顶依稀可辨；然后好像从一个操作不当的伸缩镜头望出去一般，空间突然扭曲，视线又被往前拉到中景，有座山脊从水中猛然拔起。山巅如锯齿般高低游走，一路连绵到卷末，翻腾回旋地涌动，不像一座硬实的山，倒像是一片片被风吹动的云。

　　如果按中国的看画方式一段一段来，空间的变化便不会如此突兀；而用一览无遗，把画当成是一整片前后连贯的构图，或者从一个定点来看，这些都不是作者的原意。

不过，这画的构图仍然令人困惑、着迷，空间的大转折一开始会吸引观众的注目，但是后段以如诗的敏锐度去捕捉空气、烟岚与山峦之间的错综变幻，更是令人印象深刻。

第三节　次要的苏州画家

元末重要的墨客文人多聚在苏州城。1356年张士诚攻城建立新"王朝"，到1367年被朱元璋的军队长期围攻终遭灭亡为止这十几年间，苏州吸引了江南各地一流的文人士子，有诗人有画家，苏州提供他们可以互相砥砺的同道，舒适的物质生活，及安定的局面。许多人加入张士诚一起逐鹿中原；其他人则为他领导无方而忧心忡忡；另外一些如倪瓒则不屑与之为伍。当时引领诗坛风骚的是高启（1336—1374），[16]他的交游广阔，包括了画家徐贲与宋克。倪瓒与王蒙在这段时间也经常走访苏州。苏州陷落，今日惯称的洪武帝朱元璋建立明朝后，许多苏州文人也接受新朝的官职。如先前所述，大部分人后来都以悲剧收场。

朱元璋痛恨这座城市，因为苏州代表了他那贫农身份永远无法踏入的上流社会，他也怀疑苏州人会背叛他的政权。1374年，苏州知府魏观是位廉能的清官，被诬告谋反而遭处死；上百名文士包括诗人高启在内不久也遇害。苏州在知识上与艺术上的璀璨光芒霎时消失殆尽，要等到一百年后才又重新恢复文化重镇的地位。

元末活跃于苏州一些次要画家的作品，大体说来，不离大师遗韵。王蒙的新式山水似乎让他们印象深刻，不过最重要的影响大概还是来自黄公望。

马琬 追随黄公望画风的次要苏州画家马琬是其中之一。他出生在华亭，一称松江，但是主要活跃于苏州一带，他的生卒年不详；纪年作品始于1340年代。他在明朝初年曾经担任江西抚州太守；可能是朱元璋肃清异己时的牺牲者之一。

1366年正月（时值苏州沦陷前），马琬画了一幅小手卷《春山清霁》【图3.30】。画中处处是黄公望（参见图3.6）的影子；在马琬笔下，黄公望的画风已经变得公式化。信心十足地在既有的风格里作画，马琬没有流露犹豫或随兴的迹象。当他仿黄公望在中景画一片重复排列的树林时，重复的笔划十分精确，几近僵化。他用浓墨勾勒出成列的远山，完全是机械式。在卷末架设重峦峻岭也是按部就班，有高原、土墩、方石子、圆石子、各就各位，整齐排列，有些人工化。黄公望画中的山石自然的质感以及抽象结构的复杂变化，都是马琬望尘莫及的。

赵原 马琬的画和元代其他七位画家的画一起被放在同一手卷，此卷有个华丽的名称《元人集锦》。马琬之后便是赵原的画【图3.31】，这幅画避开了马琬的缺点，比如干净得有些过分不自然，他用一点毛茸茸的感觉，把气氛弄得轻快些，而这是王蒙画风中一项较闲散的特色，也仅止一项。画上没有纪年，画家自己题为《陆羽烹茶图》。

陆羽是唐代"茶圣"，著有《茶经》一书。赵原描绘陆羽坐在河边屋内，等待仆人烧水的情景。他并未呈现陆羽古装的特色，只将他画成王蒙形容同辈友人的模样。一般画家处理这样的题材多直接描述，赵原则比较含蓄间接。山水部分用丰饶的笔触以干笔、润笔处理，在黄公望的影响下，江南画家已经把这项笔法当作正规的山水画法。牛毛皴使画面生动，具有王蒙画中的明暗效果，远山的造型则令人想起吴镇（参见图

3.30 马琬 春山清霁 1366年 卷（局部） 纸本水墨 27×102.5厘米 台北故宫博物院

2.8）。赵原不仅博采当代各种流行的风格，而且还让各风格之间水乳交融。看着大师们强烈的个人特色这么快便蔚然成风，实在是很奇妙的一件事。

赵原祖籍山东，但是住在苏州，在张士诚执政时担任过军事参谋。他是倪瓒和王蒙的朋友。1373年他和倪瓒联手画苏州的名园"狮子林"，此园以嶙峋怪石著称，倪瓒在题款中戏称这是"非王蒙所梦见也"（倪瓒对王蒙由衷的称誉"王侯笔力能扛鼎"，见前引文）。赵原在洪武皇帝时期的遭遇，既讽刺又悲惨。由现存的作品看来，他是个典型的文人业余画家，只有在画风（董巨传统）与主题（山水）经过细心界定后，他才能自在作画。借着《陆羽烹茶图》可以约略得知，他尝试画一些古代名人肖像的成绩如何；画是好画，却不是一幅逼真的陆羽肖像。不知是荐举他的官吏误解了他声名的由来，或是开了一个恶劣的玩笑，赵原被召入宫中为古代圣贤作像。洪武皇帝即使有一点艺术品味，也是极端保守，当然不会喜欢赵原的风格，遂将他处死。

陈汝言　苏州人陈汝言（1331年左右—1371年以前）也是倪瓒与王蒙的好友，曾在张士诚的"朝"中做过官。他和长兄陈汝秩事母至孝，与他们的诗画齐名。洪武年间，汝言在济南任官，同其他人遭遇相似的命运，以莫须有的罪名问斩。据说他在行刑前依然神色自若地绘画写字。他的卒年不详，大约是在1371年以前，因为倪瓒在那一年于陈汝言仿赵孟頫青绿山水的画卷上题字时，说"其人已矣"。[17]传言他的画起初是学赵孟頫，后来借研究古画而开创自己的新风格。事实上，他和赵原一样，追随着似乎是更前卫的友人的脚步，尤其是王蒙。

陈汝言的《罗浮山樵》【图3.32】绘于1366年正月，比马琬的《春山清霁》晚几天，此图是他现存作品中令人最难忘的一幅。构图类似王蒙充满了动感造型，以山叠山、峰叠峰的手法达到陡峭险峻的视觉效果。山峦与林木以及左侧谷中的佛寺比例悬殊，是以显得雄伟壮阔，令人想起北宋山水。悬崖下的磊磊圆石，与山峰的"矾头"相映成趣。观众的视线慢慢被吸引到这些"矾头"上，又渐渐顺着平缓的斜坡滑下，

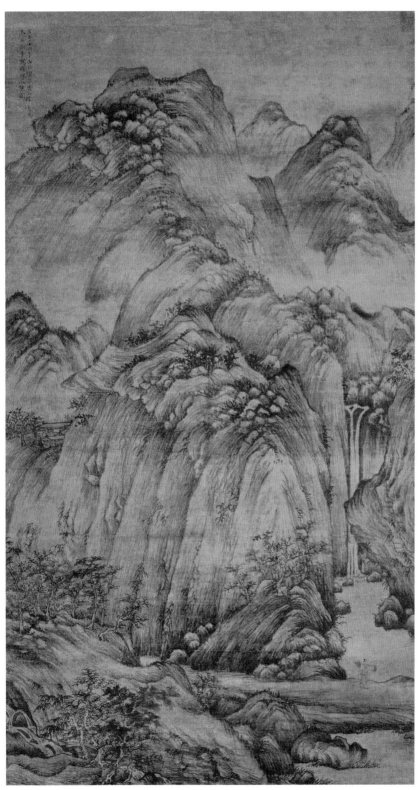

3.32
陈汝言
罗浮山樵
1366年
轴 绢本水墨
106×53.3厘米
克利夫兰美术馆

3.33
徐賁
溪山图
轴 纸本水墨
67.9×26厘米
克利夫兰美术馆

这些斜坡用的披麻皴极度均匀，有一种近乎液体流动的感觉。

徐贲　徐贲1372年的《溪山图》【图3.33】循相同的风格，又往前迈进一步。此处的造型衍生分裂成一小块一小块，好像草木般发荣滋长，没有什么地方可供视线停留；整张画给人的印象是不停地涌动。画中的山脉是由一个个山块堆垒起来，每一块造型颇为平滑。干笔的皴法不是用来刻画石块，而是营造一种反复流动的感觉，但是过多卷曲的皴法，反倒使某些山块边缘，看起来有如在下面莫名其妙地滚动。全图墨色十分清淡；有几处应当加深墨色、强调厚重质感的地方，也是以淡墨交代。

　　面对这样一幅山水时，观众可能马上怀疑，这是不是像某些王蒙的画一样，基本上画的是心中的山水，多少泄露了画家精神上的苦闷。徐贲的生平印证了这一点。他家祖籍四川，迁居苏州。徐贲在苏州出生成长，以诗画闻名，是高启文学集团的一分子，也是高启的挚友之一。他也曾应张士诚招募，或许曾供职一段时日，旋即退隐，元代画坛中有许多别于持戒僧人的隐士，徐贲便是一员。他在吴兴附近的蜀山筑屋定居，研习旧籍，特别是道家经典。曾经写信给高启道："吾山在城东若干里，吾屋在山若干楹，吾书在屋若干卷。山虽小而甚美，屋虽朴而粗完，书虽不多而足以备阅。吾将于是卒业焉。"[18] 朱元璋攻城前他经常回苏州；1368年，他和苏州成千士人一起被贬到朱元璋的故乡淮河流域。他们的命运是雪上加霜：不仅离开了心爱的江南，还得去忍受北方的荒凉困苦。朱元璋是有意让他们尝尝中国大部分地区的人是如何生活。1369年徐贲获准返回蜀山，后来也获准恢复官职，从1374年起出任河南左布政使。1378年因微罪入狱，在行刑前绝食，卒于狱中。

　　同代作家在《溪山图》上题字说，此画为徐贲造访吴兴时所作；贬谪期间能够南返的次数不多，访吴兴或许是其中一次。徐贲自己题款是一首绝句：

> 绿树黄鹂处处山，偶从溪上看云还。
>
> 人生未许全无事，才得登临便是闲。

另一首是高启所作。诗曰：

> 满壑春阴满涧苔，茶烟起处薜帷开。
>
> 山童频报敲门客，总为催诗索画来。

　　若是不知徐贲当时的处境，可能把诗视作一般泛泛的牢骚，埋怨自己被红尘牵绊，无法过平静的生活；高启的诗好似在说，几个趣味相投的好友，彼此细水长流又风雅地唱和，是文人士子不可或缺的节目。画中所见就更平凡了，不过另有画外之意。《溪

山图》正好与倪瓒的《容膝斋图》(图3.16) 约莫同时——仅仅晚了五天——故可稍作比较以探个中消息。两画时间虽近,但所呈现的世界面貌却相去甚远,画家运用一些发展快速而且风格独具的手法与素材,可以看出为绘画表现开凿了无穷的潜力。于是山水画可以展现对理想生存方式的渴望,一旦这种生存方式无法企及,也可以借山水画来表达这份挫折感;对于一个分崩离析的世界,山水画可以表现出超然的立场,或是身不由己而终至自投罗网;同时,因为山水画是描绘退隐与安稳这些现实世界较能为人接受的面向,因此透过不安的造型,能传达内心世界更残酷的真相。

　　元代山水画的演变以奔放四射的创造力作了一个闪亮的结束。不过,苏州文人画运动的发展,和百年前南宋的画院一样,都在社会崩坏、画家四散凋零后告终。这两项运动虽然在明代复兴,可是他们的神髓,如往例一般,再也无法恢复。

第四章

人物、花鸟、墨竹与墨梅

第一节　元代的人物画

在十世纪以前，人物画一直是中国绘画的重要主题。但是到了元朝则早已过了全盛时期。的确，中国画家从来不曾把理论上很美或很高贵的人体，当作一种代表全人类，或是本来就包含人文价值的象征，跟希腊以及后来的画家不同。举个例子，除了春宫画、佛教的地狱图，以及少数其他非要赤身露体不可的题材之外，中国人从不画裸体的人物。中国画的人物造型，人文含义之丰富，其实并不比欧洲绘画逊色，但要领略这些含义，通常必须透过画中特定人物，对他们所代表的道德典范产生联想，并且对艺术领域以外的观念，尤其是儒家的理想有所了解才行。中国人认为唯有儒家修身养性的功夫才值得佩服和效法，因此人的年纪愈大愈受尊重，智力优于活力，进退合宜远胜于坦率流露感情；对人体之美缺乏兴趣。如此一来，画中人物往往显得高高在上，冷漠严肃。连仕女像也毫不引人遐思。虽然中国肖像画画了许多古今名人与圣贤这类题材，但肖像画在中国远不及在欧洲受重视，也没有成就伦勃朗（Rembrandt）这等肖像画大师。除了人体、肖像画之外，其他人物画的题材包括以佛教为主的宗教人物与场景，这方面最好的作品见于壁画，以及自历史、传说、文学中取材的插图，大致是教忠教孝，以提升观众的精神层次为目的。

十世纪左右，山水画占了绝对性的优势，人物画退居次要的地位。然而一些流行的画派与画匠仍循古老的方式绘制人物画，就"可敬"的文人画家而言，人物画则渐渐变成复古艺术，大多唤起思古之情，比较少直接描绘对象，或是借以教忠教孝。这个现象我们已经就钱选的人物画讨论过了，他仿的是唐代的大师和北宋的李公麟。元朝从事人物画的多数文人画家也采取相同的路线。他们极少创新，似乎只沉迷于旧式画风，对于如何描写对象、如何掌握他们的特性，倒是出奇的冷淡；与山水画家迥然不同。

其间，职业画工继续供应一些实用的图画：比如吉祥年画；福、禄、寿或多子多孙图，这些可分赠亲友，以示祝贺之意；还有悬挂在寺庙中的宗教性绘画。佛教绘画几乎没有任何改变，有的话也只是在宋朝以后变没落了。宗教性的主题当中，就有创意的画家而言，在模仿前人法式这些例行公事之外，唯一还算有挑战性的工作，便是把佛教的罗汉与道教的神仙画得像尘世的凡人，而非天上的神祇。

世俗和宗教的人物像仍然有人画。但因为画人物多被视为工匠，是以画者通常不在作品上署名，结果画家身份往往不可考。例如前面谈过的《倪瓒像》【图4.1】，就是无名画家的作品；元朝流传下来的世俗人物肖像画很少，这是其中一幅，可能也是最有趣的一幅。有一篇关于人物画的画论，是由精研此道的王绎所著，保存在元陶宗仪纂辑的《辍耕录》中，已有英译。[1]

禅宗的宗师画像是人物画的另一类，这些画像都是在宗师生前绘就，于弟子修业完成离寺时，送给他们作为临别纪念。早期流传下来此类的人物画，都保存在日本；

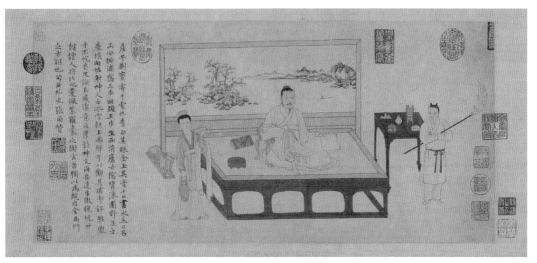

4.1　元人　张雨题倪瓒像　卷　绢本浅设色　28.2×60.9厘米　台北故宫博物院

由赴中国留学的日本禅僧携回，此后就一直保留在他们的寺院之中。若干宋代作品至今尚存，元代的则更多。元代作品以《中峰明本像》【图4.2】最为著名。这位名僧是日本留华学问僧争相求教的对象，保存下来的画像很多，此画只是其中之一。这幅画1315年左右由远溪祖雄带回日本。画者署名一菴，生平不详，画的上端有明本别具一格的亲笔题款——他的书法真迹极受重视，特别是在日本。

中峰明本（1263—1325）是浙江天目山一所禅寺的住持，天目山常有禅宗信徒至此朝圣以求开悟。明本与赵孟頫为友，与文人墨客也多有往来。依照惯例（就禅画的主角来说）画中的明本神情威严而不失怡然自得，尚未被理想化。最值得注意的是他富态的体形和惬意的模样——可见至少早期禅师并不装出虔诚的表情，把外表美化。一菴这幅画画得相当传神（与其他画像比较可知），他还企图把明本画得有如已入中年的寒山或拾得（唐朝两位言行怪诞的禅宗传奇人物）。无疑这是明本希望留给后人的印象，而这幅平易近人的画像，也确实令人难忘。

颜辉与达摩图　元代专门在佛寺和道观作画的画家中，唯一小有名气的就是颜辉，他原籍浙江，此地在南宋时期便是寺庙绘画的生产中心。其生卒年月已不可考，《画继补遗》署年1298年的序说他："宋末时能画山水、人物、鬼神。士大夫皆爱重之。"[2]可见在当时已经成名。

另一份当时的文献告诉我们，颜辉曾在一座大型道观绘制壁画，也曾为宫廷画家。有一件纪年1324的日本仿作，其上记载他在当时可能仍然十分活跃。尽管《画继补遗》说他生前极受推崇，后代收藏家似乎并不重视，他的画作在中国几乎荡然无存。反而是日本人奉为画坛巨擘，把他的画视若至宝。例如，十六世纪末的大诸侯织田信

4.2
一菴
中峰明本像
轴 绢本浅设色
122×54.7厘米
日本兵库县高源寺

长，就把两幅传为颜辉所作的寒山拾得肖像，[3]献给与他争战多年的京都本愿寺，作为求和的礼物。今天见识过它们以后（这两幅作品目前收藏在东京国立博物馆），我们不由得怀疑织田信长送画时是否心中暗喜，甚至送画给宿敌也是出诸精心设计：这两幅画望之令人生厌，两位放荡不羁的禅师脸上都挂着傻笑，有些人脸上偶尔也会带着这种希望被视为已经进入极乐境地的笑容。

颜辉另两幅作品《李铁拐图》【图4.3】和画有三足虾蟆的《虾蟆仙人图》更有名，比较能给人愉快的感觉，但是把深受爱戴的神仙带到凡间来的效果是一样的。道教神仙李铁拐相传能使灵魂出窍，腾云驾雾。有次他脱离肉身太久，弟子们以为他真的死了，于是将他的躯体火化。他回来时只得借居一具新死的跛足乞丐体内，此后他就不得不以这副残缺的样子行走世间。他是常见的绘画题材，造型皆与此画中所见类似，相貌丑陋，毛发浓密，衣衫褴褛，拄着拐杖，腰间挂一个酒葫芦，坐在石头上嘘气。石头上方的山岭与瀑布，悉遵颜辉师承南宋的保守画风。臂、手、脚和脸部都有浓重的阴影，使体格显得比较壮硕。他的姿势看起来有些紧绷，向前伸出的右手尤为明显，张开的手指骨节分明。如此强劲、予人深刻印象的作品，很适合颜辉所要表现的道教民间信仰；户田祯祐指出，元代道教和禅宗画像率皆出诸职业画工之手，因此，他们不会向往宋末禅宗业余画家作品中，那种主题与画风之间相互谐调的特色，同时也比较无法绘出类似的作品。[4]明代的画院画家则沿袭颜辉，笔下急于表现，人物动作反而变得僵硬。

与此成对比的是一幅作者不详的《达摩像》【图4.4】，画家可能亦步亦趋追随赵孟頫：比较此画与王渊（图4.15）和陈琳（图4.13）对地面及花草的处理手法即知。不论画家是谁，这幅画应是江南业余画家之作。而作品则完成于1348年以前，因为题款的张雨在该年去世。

菩提达摩是六世纪将禅宗教义带来中土的印度僧人，他被奉为中国禅宗的始祖。画中他趺坐在一块平坦的大石上，石上铺有一张席子；席子并未平贴石面，达摩亦未能稳坐石上，都泄露了作者只有业余水准——上述情形均为文人画家技巧上的弱点所在。达摩身披大袍，完全看不出体形，只露出头部和一只手。他的手势松垂，除了一抹令人不解的微笑，和耸眉之下的锐利目光，脸上别无表情。颜辉画中，人物与背景灵活配合，此位无名氏画的达摩却是自顾自的，对周遭漠不关心。他的袍子以纤细匀称的流畅线条画出，令人想起流行于唐以前及初唐人物画中的"铁线描"。这幅画的长处在于十分内敛细腻，完全不刻意追求禅宗的或其他形式上的效果。基本上是捕捉美感而非描绘物象，画家应是一位学养丰富的文人，就画中所示，他认识禅宗的过程十分平顺且偏知性，并没有产生紧张或反偶像式（iconoclastic）的狂热，而这种紧张与狂热曾鼓舞了自菩提达摩以下诸禅师，以及一流的禅宗绘画。

4.3
颜辉
李铁拐图
轴　绢本浅设色
191.3×79.6厘米
京都知恩寺

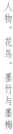

因陀罗 前面提到，元代禅寺中的绘画，作者多为职业画工，而非业余的僧人画家。从最近的一次展览可以看出，[5] 大部分此类绘画都属于严谨的传统风格，与一般禅画相去甚远。事实上，自成一派的"禅画"，这观念本身在宋代已是问题丛生，在元代就变得更加站不住脚了。

元代真正禅宗业余画僧的作品极少保留至今，因陀罗即其中之一。他以这个名字传世，有人说"因陀罗"是梵文Indra（印度神名）的译音，但此说未必正确。他正式的法号似乎应该是"梵因陀罗"，这就符合中国僧人以四个字为法号的惯例，其中前两字与后两字各为一组，这个说法可以成立，因为他有一幅画上的钤印和另一幅画的落款，均是"梵因"。当时中国有很多印度僧人，因陀罗来自印度应无可疑，他在1340年代作过汴梁（今开封）光教寺的住持。相关的记载很少，在中国根本没有人知道他是一位画家，但数百年来日本人一直对他十分敬重，现存的作品都在日本。画上大多有同时代楚石梵琦（1297—1371）的题款。本书复制的这幅也不例外。[6]

除了几幅以意为之的寒山拾得肖像之外，因陀罗绘画的主题可以分为两大类：第一类是禅宗故事，第二类是儒者或世俗人物与知名禅僧相遇的情形。他最著名的作品为六幅残卷，便包含了这两类。过去认为这六幅画都属同一手卷，但最近证实它们至少是来自三卷不同的作品；目前是分开装裱，收藏在不同的地方。[7]《闽王参雪峰图》【图4.5】属于第二类，这幅画虽然不那么有名气，但艺术价值毫不逊色。雪峰（822—908）是晚唐禅僧，后来成为民间故事中的人物。而因陀罗画中，闽王携一人一鬼两名侍从，代表他拥有道教的神通法力；他手持象征世俗权力的玉珪，此处人世间的权力臣服于更高一层的精神力量。

因陀罗与异域的渊源，使我们期待在他的作品看到异国情调，而他的画风与中国传统也确实有扞格之处。不过，径指这些特色为异国风情，却有所不妥，因为就我们所知，它们正如其他类似作品逸出常轨的手法一般，元代其他中国画家的禅画中也可以见到。此时的画家常企图制造不寻常、甚至怪异的效果，但又缺乏扎实的技法根底，或许我们应该从这个角度来考量因陀罗的与众不同之处，而不该把它们视为异国风情，一笔带过。

譬如，他画中人物的面貌，乍看或许不像中国人，但是非常近似同期各无名氏的作品。他的画漫无法度（从中国人的观点看来），线条也缺乏个性，既不具备严格训练过的保守作风，又没有尽情发挥业余画家悠游自在的轻松态度。但同样的情形也出现在很多同期的禅画，而且可以上溯到吴镇厚钝的笔法。因陀罗的画墨色均匀，呈淡灰色，只在领襟、衣袖、随从的头发及地面花草略着浓墨加以强调。这种严格控制墨色的画法在当时的作品中很常见，与宋朝禅画狂野丰富的墨调截然不同。不过，即使我们承认这些特征是时代的风格，但是这些特征经过因陀罗组合起来以后，画作很有个人特色，带点苍凉的味道，或许这正是他基于禅宗信仰而刻意追求的效果。

　　无论因陀罗或其他元代的禅画家，都无能为这股绘画潮流激发新的活力，它终于消歇下来，以后数百年间，只断断续续出现在艺术史上，地位已经微不足道。

刘贯道　现今所知活跃于元朝宫廷中的画家极少，[8]刘贯道为其中之一，他是北方人，原籍河北，1279年，他奉诏为忽必烈作像，获命御衣局使一职。现存台北故宫博物院有一幅作品画的是忽必烈率从出猎，署名即为刘氏，纪年1280。此画在风格上紧紧追随早期北方辽金画师刻画游牧民族的手法。同为游牧民族出身的蒙古人会支持这

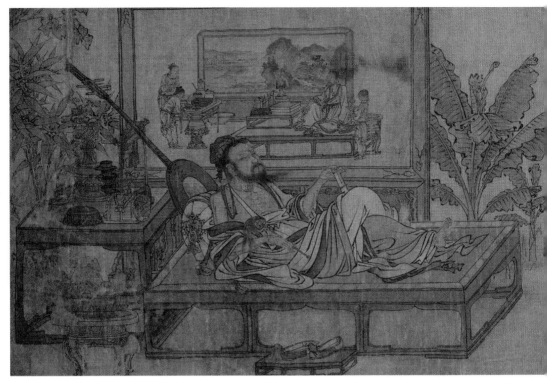

4.6 刘贯道 消夏图 卷 绢本浅设色 30.5×71.1厘米 纳尔逊美术馆

样的传统并不难理解；此种画风至元末就无以为继，可能是元末诸帝对艺术不感兴趣
和朝廷腐败所致。根据记载，刘贯道的山水画也遵循郭熙风格，1280年代赵孟頫滞留
北京期间，刘贯道可能曾激发赵氏对郭熙山水传统产生兴趣。但是赵孟頫的著作中不
曾提及刘贯道，然而由他坚持直接临摹唐人与轻蔑"今画"的态度观之，不提自在意
料之中。《图绘宝鉴》曾指刘贯道师事古人画风，而能"集诸家之长"。

　　刘贯道名下另一幅可靠的作品，是《消夏图》手卷【图4.6、图4.7】。此画一直
被认为出诸南宋大师刘松年的手笔，后来作品流传到上海收藏家兼鉴赏家吴湖帆手中，
他在画上发现有小字署名"贯道"，才确定原作者是刘氏。

　　我们不难看出《消夏图》何以被误认为宋人手笔，以及作者何以被誉为巧妙折中
各家画风；因为此画在风格上根本不单独属于某一作者或某一时期。但是此画具有元
代很多花卉或其他题材的绘画的一般特征，画中线条凝重，转折与宽厚处的安排都有
明显的颤动，没有南宋院画典型的柔和轮廓线。他的形式与主题都很古老。数百年来
逍遥的文士一直是人物画偏好的主题。画中的高士舒服地躺在园里的一张床（榻）上，
旁边有两名婢女随侍在侧。身后有扇屏风，上面绘有类似场面，但地点在室内：这幅
画中画里，有另一位坐在榻上的文士，和更多的仆人，他身后还有一扇屏风，上面画
了一幅山水。这种画中有画又有画的构局，称为"重屏图"，十世纪时便有了；较早的

作品出于南唐宫廷画家周文矩之手，[9]刘氏此画右方的两名侍女很可能就反映出周氏的画风。

　　刘氏此画已可谓勾勒精确、技巧高明了，并不像明代院画那样显得重浊而突兀不自然。但元代鉴赏家无法预知明代的过度发展，他们的参考标准是宋代或更早的画作，于是和早期大师比起来，刘氏此画便不幸显得生硬而做作了，无疑正应验了所谓的"今世画师谬习"，而这正是当时的文人画家所要挞伐的。文人画家的解决方法是，把所有的夸张画法一概去除，将风格回复到前代，或者是追随已经在从事复古的大师。就人物画而言，宋代的典范便是李公麟。而钱选（图1.10）与赵孟頫（图1.14）此类的画作我们已经讨论过。

张渥　另一位偶尔也会仿古的画家是张渥，在十四世纪中叶很活跃。本书局部复制的《九歌图》【图4.8】是现存最好的作品，此画至少有几分是仿自李公麟的一幅作品。不过，他自己可能并不是一个文人画家。他生于杭州，由其他的作品可以看出，他跟杭州地区的画家一样，小心翼翼地追随南宋的画院传统。《图绘宝鉴》说他"擅白描"，但是"笔法不老，无古意"，这个评语通常正是针对那些很明显学步宋风的画而言的。张渥可能就像同时的盛懋和稍后的仇英，受过学院和职业的训练，兼顾了文人画家和

4.8 张渥 九歌图 卷 纸本水墨 28×438.2厘米 克利夫兰美术馆

赞助人的品味和风格，刻意追求文人画家熟习而且赞助人也欣赏的画风。元明最好的白描作品，事实上都是出诸职业画匠之手。

《九歌》为古代楚国大诗人屈原（约公元前340—前278）的作品，原是萨满教的巫觋与众神沟通时所吟咏的颂歌（Shamanistic odes），可能后来才由口语写成书面语的形式。图版中有《大司命》的原文，叙述一名女巫升天后与天神相恋，但不久遭到离弃；她在诗末哀婉地唱道："固人命兮有当，孰离合兮可为。"有一位褚奂在画上题字加注，纪年1360，他指出此画为张渥所作，而且构图是仿自李公麟。

《九歌图》是现存白描画的最佳作品。张渥的线条敏锐而生动——先用淡墨打底线，但后来在加深线条、勾勒轮廓时，并未一笔一画按照原来的底线，因此在完稿中仍可分辨出作画的过程。张渥与钱选一样，并不以创新为务，而只是再造既有的意象，就理想上来说，这种意象依旧存在于鉴赏家的集体意识之中。这些鉴赏家看到熟悉的意象再一次具体呈现时，会产生一种亲切感，他们会想道：对了，就该这样。

张渥绝对无意于描绘楚国萨满教的神祇是何模样（事实上，从近年楚地出土的古画显示，这位神祇长相稀奇古怪，颇为吓人）。张渥要画的是一位慈祥和蔼，令人尊敬的长者，此处照例有婢女随侍。他手持一卷生死簿，脚踏祥云，这也是非常传统的记号——画家是诉诸知性理解而不是视觉图像，来告诉我们他画的是天界和轻飘飘的神

仙。当年掀动顾恺之画中帷幔的那股轻风，现在也吹着长者的长袍与衣带，使人物看起来栩栩如生。线条连绵的节奏，同样暗示着轻柔的飘动；衣裳重重叠叠的线条很像山水画中的皴法：不是用一笔一画来勾勒画面，而是用他们层层累积的密度来构筑画面。因此，形体并不像硬邦邦的实物，而只是线条组成的图像。

陈汝言　　陈汝言的册页【图4.9】，和张渥一样品味甚高，技巧上却不如远甚，陈氏的山水画作品前面已讨论过（图3.32）。现在这幅画有陈氏的钤印；由他的好友倪瓒题诗，纪年1365。画是儒者所深好的教孝故事。画中主角是一个成年的儒生，他站立于正在缝衣的母亲面前；他的坐车停在门外，车旁有两名书童，一名挑着经卷，一名捧着古琴，这几乎是绘画中文人必备的乐器。陈汝言是基于崇古而对这个主题感兴趣，

4.9
陈汝言
诗意图
册页　纸本水墨
36.6×33.9厘米
台北故宫博物院

人物、花鸟、墨竹与墨梅

165

但却眼高手低；他好像不知道马与马车、门廊与房屋该如何衔接——他解决门廊和房屋处难题的办法，是把较棘手的转折处用柳树半掩着。

他师法马和之（活跃于十二世纪中叶）的模式似乎多于李公麟；马和之笔下的古代中国是一个梦幻世界，到处是淳朴的农民、贤良的官长，用一种坦率无邪的画法，唤起人们对上古时代的记忆，这是一个没有尔虞我诈的世代，也没有随之而来的种种弊端。他企图重新捕捉原始的新鲜感，在这样的氛围中，不论画家的技巧是好是坏，都注定是不够用的，因为只要一谈技巧，便遗落了那个氛围（在此，陈汝言的业余水准反而对他有利）。好在尽管失败，却自有文化价值，画中传递了一种画家与观众都明知不可能的理想。我们不妨假设，陈汝言这幅画，其中轻盈的形式使画面不至于太戏剧化或太激烈，正好迎合了倪瓒挑剔的口味。或许倪瓒（他的画作中几乎不曾出现过人物）会认为，如果非画人物不可，一定要像这幅一样，不沾半点俗气。这幅画跟颜辉（图4.3）的作品，形成两个极端：一个是有精致的品味而能节制，但没有气力；另一个则有气力而没有精致的品味，也没有自我节制。元朝的人物画就在这两个极端之间摆荡，很少人能找到平衡点。

任仁发　马画在赵孟頫手中发扬光大，由他的儿子赵雍和孙子赵麟，还有其他几位元代画家延续，其中较值得注意的就是任仁发（1255—1328）。[10]任仁发实际上与赵孟頫同时代，只比赵氏小一岁，也在蒙古人手下做官，但不如他那么显赫。1272年，他通过当地的科考，与举人相当，但蒙古人入主中原后，他的仕途梦想就宣告破灭。好在挫折只是暂时的；1299年，经当地的蒙古官吏召见，他得到一份相当今日低级警员的职务。他的女儿嫁给一名随蒙古人来到中土做官的色目人。任仁发因善于处理实务而步步高升，最后做到都水少监，类似一种水利工程师，掌管分拨河水以灌溉农田。

他擅长绘制人物和骏马；他名下有一些山水画，但都不可靠。除了上海博物馆收藏的一幅花鸟画，和现存北京的一幅手卷（画的是道教仙人张果老变小驴，以取悦唐玄宗），[11]任仁发其他流传至今的作品画的都是马，有时有骑士或马夫。好几幅手卷上有他的落款，画着马匹和马夫，分别收藏于美国纳尔逊美术馆、克利夫兰美术馆以及弗格美术馆。[12]本书的画例【图4.10】复制自北京故宫博物院的卷轴，画了两匹马，一胖一瘦。

根据任氏自己在画上的题款，马代表两种官。肥马是一种，善于运用自己的地位去敛财，生活无虞，仕途一帆风顺；马匹拖着的缰绳似乎是一个讽刺的暗示，事实上他只享受到一半的悠游自在，因为他得卑躬屈膝才能升官发财。瘦马代表另外一种官吏，他们自奉俭朴，牺牲小我完成大我。任仁发以瘦马自居，显然是一种自圆其说，解释了为什么当大家都还排斥蒙古人时，而他自己却决定入朝为官。龚开也运用了相同的意象，不过将意象做显著的转变【图4.11】，任氏指瘦马为忠于职守而形销骨立

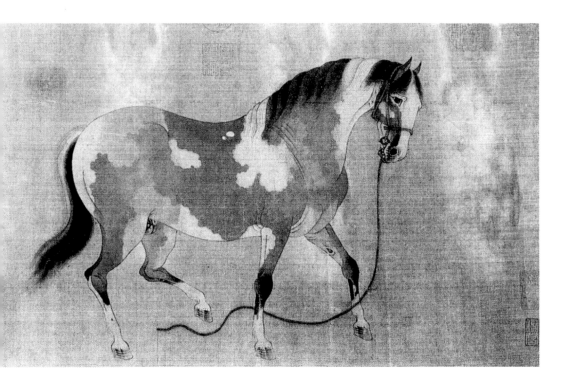

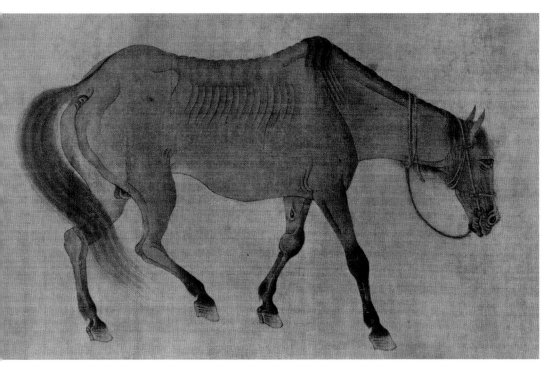

4.10　任仁发　二马图　卷　绢本浅设色　28.9×94厘米　北京故宫博物院

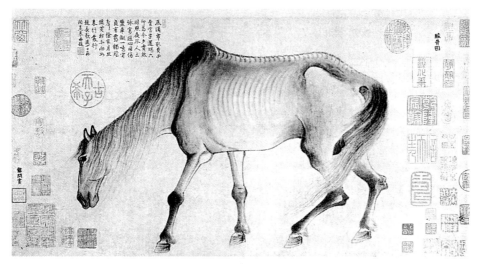

4.11　龚开　骏骨图　卷　纸本水墨　30×57厘米　大阪市立美术馆

的官员，在龚开笔下，则代表效忠前朝不屑为官的遗民。任仁发所画的马与龚开并无
二致，只是为了构图需要而把位置颠倒（注意这两匹马如何走向右方的，也就是，当
观众展阅手卷时他们是迎面而来的，而龚开的马则是无精打采地走开），使人不由得联
想到，他是故意采用龚开的意象，反转马的走向，扭曲原先的含义；但有可能这两人
都袭取前人旧作。任仁发用柔和细密的线条，取代龚开粗糙的渴笔，并沿袭宋代画风，
敷上淡彩。肥马精神抖擞，毛色斑斓，踏着振奋的脚步，略带倨傲地勾着脖子，瘦马
则垂头蹒跚而行。马的造型极美，画风非常传统，对于如此一幅精美的双马图，我们
已经无须再去引申它的象征意义了。

第二节　花鸟画

在元代的画作中，还有与花鸟画相近却不属一类的墨梅和墨竹，也可以看到人物
画独具的品味与技巧。元代的花鸟画风格传统而保守，流传至今的数量相当庞大，但
大多为二流画家的作品，在作者归属上也有很多错误，钤印与落款常经窜改，冒充钱
选及其他各家的作品。这种绘画日本收藏的最多。

各地画派专攻的题材不一——莲花与水禽、竹子与昆虫、鲤鱼或其他穿梭水草间
的鱼群——在宋代都非常蓬勃极受欢迎，到了元代还继续供应装饰类与象征类绘画。
浙江是十二、十三世纪杭州书院所在，至今画家仍以此为中心沿袭这项绘画传统。

孟玉涧　浙江的画师态度保守，对宋代的绘画成就增益甚少，在此只举一个例子代表，
作为说明。这位画家是活跃于十四世纪初的孟玉涧，作品是他画有喜鹊与竹子的《春
花三喜》【图4.12】（此画藏于台北的故宫博物院，院中目录仍将它系在十五世纪画院

4.12
孟玉涧（传边文进）
春花三喜
轴　绢本设色
165.2×98.3厘米
台北故宫博物院

人物、花鸟、墨竹与墨梅……

169

画家边文进名下，此说不足采；因为画很明显是早期的风格，即使我们不看右下角孟玉涧的钤印，也一望可知是元人作品）。孟玉涧的画在生前广受欢迎，但论者却不见得都给予好评；《图绘宝鉴》说他的画："虽极精密，然未免工气"，称一位画家技巧上有工匠气，当然含有贬意。

文人批评家的判断标准（注意，由于所有的画评家都来自文人阶级，因此所有的中国画论都带些文人画的成见）我们应该试着去理解，但是不一定要附和。其实孟玉涧的画有力而动人，主题也非常有趣：两只喜鹊在地上打架，第三只站在竹梢上对着它们尖叫。鸟翼鸟尾、竹枝与岩石上缘的一连串弧线，在构图上前呼后应，线条干净利落。我们回顾宋代主题类似的作品，例如崔白绘于1061年的《双喜图》，[13] 就可看出自然主义在宋代绘画已是登峰造极，还有宋画是用内在力量与外在现象之间的巧妙呼应，来表达对自然界的理解。但是在此为了装饰的目的，这些长遭受相当大的牺牲。两鸟相斗的一幕不过是为了制造趣味；勾画浓重的枝叶看起来与整个画面不太能搭配，显得生硬而格格不入。虽然孟玉涧对竹干、竹枝也有仔细的观察和描绘，叶片都小心地勾勒和着色，甚至不厌其烦地描出叶脉，但是下文我们将要讨论的墨竹，只是几笔勾勒而成，但大致上比这幅更像活生生的植物。

陈琳　有几位花鸟画的画家是赵孟頫的弟子，赵孟頫偶尔也画花鸟。陈琳的作品我们前面介绍过的是山水画（图2.3），他另有一张《溪凫图》【图4.13】为元代鸟画中的极品。根据时人仇远的题词，可知此画作于1301年秋，陈琳访赵孟頫松雪斋之际。赵孟頫于画中题道："陈仲美戏作此图，近世画人皆不及也。"事实上这是一幅严肃的画，绝非"戏作"，它那洗练的技巧以及对平凡主题的直接刻画，为画史奠立了一个新的里程碑。

陈琳这幅画与赵孟頫的《二羊图》（图1.16）一样，在抽象的笔法与忠实的再现之间取得平衡，只是下笔时有些矛盾：一处是水面，采取赵孟頫惯用的宽阔波纹，又加上状似涟漪的纤细线条，而这种线条似乎应该是属于宋代的传统画法；另外，土坡的轮廓用的是渴笔、宽笔，土坡上的花草则是细笔浓墨。但水鸟的足与蹼则非常能显现大师的功力，鳞状皮肤下的骨骼与肌肉呼之欲出。躯体像是由对比的墨调和笔法并置的平面，不像鼓凸的实体，但这是当时的花鸟画共同具有的特色；元代似乎没有人能像宋代画家一样，把平面与立体融合为一。还有，这幅画平实的作风，虽然与南宋一流花鸟画的轻细纤柔大异其趣，却是投时人所好，刻意造成的效果，我们甚至可以在这个时期的山水画中发现，飘逸之风已被泥土气息取代。

王渊　另外一位也是直接学赵孟頫的画家是王渊，来自杭州。他的生卒年月不详，但根据记载，曾于1328年左右在宫廷和佛寺之中绘制壁画，1340年代仍然很活跃，现

4.13　**陈琳　溪凫图**　轴　纸本浅设色　35.7×47.5厘米　台北故宫博物院

存作品都是完成于此一时期。

《图绘宝鉴》说王渊:"幼习丹青,赵文敏多指教之,故所画皆师古人,无一笔院体。"王渊的花鸟据说仿的是十世纪画风写实的大师黄筌。但黄筌的作品连可靠的摹本也没有留传下来,只有一幅画或许可充作王渊临摹宋代早期作品的例子,此即《山鹧棘雀》【图4.14】,一般公认这是黄筌之子黄居寀(933—993之后)所作,不论这幅画的作者是否确为黄居寀,但属于北宋初期则毋庸置疑。[14]

王渊的《秋景鹑雀》【图4.15】纪年1347,这是他现存最好的作品之一,画面构图与《山鹧棘雀》相同:树丛、荆棘、岩石旁边的长竹;麻雀或栖息在树上,或在空中展翅;较大的鸟——黄居寀的画中是一只雄鸡,王渊的则是两只鹌鹑——站在地上。不过这里又产生了在钱选和他所师法的前辈之间的类似情形,钱选这位元代大师的新古典取径,与前代直接处理主题的方式形成对比。黄居寀这位宋代画家取的景(这幅画可能截取自一张较大的原作,因为画面异常拥挤,有太多不对称的地方,违反了当时画风的特色)是一段河岸,向远方和侧面延伸。而王渊则以传统的淡化手法,简单地表示远方的土坡,景物并不像黄居寀的画给人以向画幅之外延伸的错觉,只是局限在正面位置的前景里。他的题材安排得极为清楚,实质的块面与流畅的律动保持了精密的平衡,全作显得很稳定。

4.14

(传)黄居寀
山鹧棘雀
轴　绢本浅设色
99×53.6厘米
台北故宫博物院

4.15
王渊
秋景鹑雀

轴　纸本淡设色
114.3×55.9厘米
克利夫兰美术馆

《秋景鹌雀》这幅画的效果有很多值得注意的层次：它是一幅艺术作品，应该描绘的是大自然活生生的景象，但它却是借了另一幅画才得来这个效果。不管观者是否觉察到，这层额外的参考把这幅画与一个有空间有生气的世界隔离了，那个世界里有植物正在生长，麻雀正在飞舞，鹌鹑正在觅食。王渊的花鸟生存在一个没有时空的世界里，只能挑起纯粹的美感；在宋代，一幅画的理想本来是让事物以其本质唤起观者的情感，因此事物上了画纸之后，起码能以形影轮廓同样唤起观者的情感。然而这些在王氏画中已不可复得。孟玉涧的画（图4.12）至少还朝着宋人的理想努力，把他拿来和王渊作比较，更能看清楚这一点。

王渊的画虽然敷有淡彩，基本上仍是由墨色表现；他把纸面当作色材使用；沿袭赵孟頫的弟子对笔法的严格要求，维持了一贯优异的水准。题款工整方正而古雅，与画本身的风格相符，但跟右上角杨维桢用草书所题的诗则大异其趣。

第三节　竹、兰、梅

以往造成（现在仍是）孟玉涧者流绘画的特质，吸引了多数人的目光，却遭文人画家排除在他们所喜爱的主题之外。描绘花卉在风格特质上须有种种要求，但这些都是文人画家避之唯恐不及的：如丰富的设色、用心的处理细节、装饰之美或（与生俱来的）灿烂华丽。钱选与赵孟頫之后的文人画家很少画花卉。因为一种特殊的画类吸引了他们，此画类起先流行在北宋末期一群文人画的创始人之间，即苏东坡和他的朋友，后来更成了业余文人画家的专门领域。这种画类单用水墨，对象是某些特定的植物：如松、竹、其他树木、着花的梅枝、以及兰叶。画的象征意义远大于装饰效果。

松与兰的画例前面已经介绍过，此处说梅与竹。梅花（不结梅子）在春初最早开放，开花时往往冬雪尚未融化，即使老枝干枯或很明显地凋萎了，但仍年年吐露新芽和蓓蕾；因此它被用来象征刚毅、生生不息以及有清冷纯洁之美。竹子是中国文人最钟爱的植物。四世纪时，东晋王徽之曾说："何可一日无此君？"后来的诗文中，"此君"就成为竹子的别号。竹子跟梅、兰一样象征人品，竹干柔韧中空（这是道家与禅宗的理想：人心不可被欲望窒塞），竹叶经冬不落；外表朴实却用途广泛，随处可生且具有强劲的生命力。

我们必须先强调，为这些题材添加诸如此类的象征意义，并不代表以他们为题的绘画只能从象征的角度来欣赏、评价。它们之深受士大夫喜爱，其实还有一个重要的原因，即它们与书法有密切的关系。书法和绘画或多或少都需要相同的笔法训练，自小学会用毛笔写字的人会发现，改作此类绘画相当容易，只需要加上最起码表现艺术上的特殊技巧。书画还有一个共通点，即艺术作品的意义与价值，主要不在题材本身（或是所写的文字），而在抽象的设计与表现的手法。一位元代的画家曾说，他怒时画竹，乐时画兰，因为竹的"竹枝纵横，如矛刃错出"，适合表现愤怒的情绪，而兰叶呈

柔滑的弧线，适合心情愉快时的舒缓意态。[15]怒与竹、乐与兰并没有传统或象征上的关系；绘画的表现力其实是源自形式和笔法这两种在表达过程中肉眼可见的线索（西方的文学与艺术里，常以枝叶低垂的柳树象征悲哀，也可说是感情与形式相应的例子）。

因此一幅特定主题的画，可能具有若干不同层次的含义：表面的、潜在的、象征的、个人的或抽象表现的。一位画家画的竹子可能只是意在写竹，另一位则可能把它当作自画像，或者是借竹喻己。檀芝瑞的小品《竹石图》【图4.16】便是一个单纯画竹的例子。檀芝瑞之名见于日本室町时代的文献，也留在许多竹画上，几乎都收藏在日本。中国方面没有任何相关的记载，现存画作上也不见可靠的题款或钤印；因此有人怀疑是否真的有这么一位画家。在找到进一步的证据之前，最好还是把檀芝瑞这个名字当作一种类型，而不是某个特定画家的作品。

檀芝瑞作品纪年介于十三世纪晚期至十四世纪早期，主要由禅宗和尚带往日本，有些和尚还在画上题了字。好几幅作品，包括本画在内，画的都是生长在岩石旁的修竹，有轻风吹拂。竹子不是一棵棵地画，而是化成一片。一簇簇的细小竹叶在风中摇曳；柔软的叶片循兽毛或鸟羽的画法，以无数细小的笔触累积成一大片纹路，个别的竹叶已经看不出来了。墨色的层次暗示了四周的氤氲之气与竹林的深度。

李衎　檀芝瑞的画风纯然以细腻手法呈现自然景致，不掺杂一己刻意设计的风格，与李衎（1245—1320）正可互成对比，他的墨竹较偏知性。李衎和赵孟頫一样食元朝之禄，官至吏部尚书。在当时是画竹的佼佼者，著有《竹谱》。[16]这本书和其中的木刻插画，为对画竹有兴趣的人提出一些应该避免的弊病，以及可以多加琢磨的良法，另外还罗列了一些规矩。

书中提及竹叶必须以某些特定的形态堆聚，经由这些特定形态的一再重复而扩大面积。至于如何调配墨色浓淡，李衎道："画竿若只画一二竿，则墨色且得从便；若三竿之上，前者色浓，后者渐淡。若一色则不能分别前后矣。"李衎在自己的作品中严格遵守这些规矩，由这几竿长竹可以看出，他是依远近距离来调墨色深浅，愈远愈淡。叶片的处理也悉仿谱中所言。

此处复制的作品【图4.17】，虽然很明显用的就是这套有系统的方法，但一点也不枯燥或有学究气，只可惜后代的墨竹不论是否听了李衎的建议，仍然摆脱不了那些缺点。李衎此作是中国最美的竹画之一。但是属于那种精熟而细心计算过的美。檀芝瑞的画不管作于哪一个场合，都是沉浸在佛教禅宗的世界里，因为这些画都是用禅宗式的援笔立就，直接表达竹子的本质，与那个世界融合为一，没有明显的雕琢。但李衎的画则属于儒家文人的世界，他把自己的经验整理纳入理性的范畴，以此来引导艺术创作，而非直接呈现凌乱的感官印象。

4.16
(传)檀芝瑞
竹石图
轴 纸本水墨
63×33.5厘米
弗利尔美术馆

4.17
李衎
四季平安
轴 绢本水墨
131.4×51.1厘米
台北故宫博物院

吴太素 有位画家擅长画梅，名吴太素，浙江人，生平不详，李衎有《竹谱》，吴太素有《松斋梅谱》，同样为入门者提供一些理论上与实际上的指点。[17]吴氏强调，画家必须通过观察自然与研习前人作品，才能学会如何把梅花画得惟妙惟肖："凡模写之非谱，何所取则？"

但他也承认，元代文人画着重表现写意而非描绘写实；写意就像诗，写诗绝非为了提供讯息。他说："写梅作诗其趣一也，故古人云：画为无声诗，诗乃有声画。是以画之得意，犹诗之得句。有喜怒忧愁而得之者，有感慨愤怒而得之者，此皆一时之兴耳。……所以，喜乐而得之者，枝清而癯，花闲而媚；忧愁而得之者，则枝疏而槁，花惨而寒。有感慨而得之者，枝曲而劲，花逸而迈；愤怒而得之者，枝古而怪，花狂而壮。……"[18]

吴太素的作品保留至今的只有几幅，【图4.18】为其中最大、最好的一幅，现藏日本一寺院中。画上有吴太素的钤印，但没有题词或落款。梅枝与上方的松枝以一抹淡墨衬底。这里的效果不是要把这个中景的形象孤立，而是在黄昏的天空下为它们加上一些侧影。梅枝以S形的弧线往下伸展斜过整个画面，这是当时的标准构图，树枝几乎是顺着画幅叠在画纸上，只有在花朵前后重叠或翻转时，看起来才有一点深度。枝干本身以水墨画成，看似平滑，但是被具有浮凸效果代表青苔或地衣的点所打破；刻画瘦枝的笔触苍劲有力，感觉生气勃勃。这幅画大致类似檀芝瑞的竹子，以描写自然景物为主，保存了宋代自然主义的精髓。

王冕 元代画梅以王冕（1287—1359）[19]最负盛名。他与吴太素皆是浙江人，生于绍兴诸暨的农家。他曾参加科考，但未中进士；转而攻读古代兵法，亦无所成。大半生过着隐居的日子，不时有达官显贵因仰慕他的才华，延揽他入仕，但都遭拒绝。他曾在私塾教过一段时间，不过主要还是靠画梅和画竹维生，"以缯幅短长为得米之差"，画上并题有自己作的诗。他在苏州和南京住过一阵子，诗画颇受欢迎，后来北上元朝首都大都（北京），做礼部尚书泰不花的客卿，再度谢绝数次入仕的机会，他回浙江后，定居于会稽九里山，住屋四周遍植梅树千株，名为"梅花屋"。他衣着老旧，以举止狂放闻名。明太祖朱元璋的军队于1359年来到此地，王冕担任朱的谘议参军，为他谋划攻取绍兴。事败，王冕随即辞世。往后的数百年间，他被塑造成一个浪漫的、半传奇性的人物，后代文学有许多关于他的故事，其中最值得注意的是十八世纪刊行的小说《儒林外史》。

王冕显然是一位非常多产的画家，作品传世亦丰，其中某些有吴太素画作的尺寸与特色，令人印象深刻。【图4.19】所复制的画裱成手卷，则是另一种类型，尺寸较小，属于小品类，表现在纸上的笔墨更是抽象。王冕的题诗道：

吾家洗研池头树，个个华开淡墨痕。

不要人夸好颜色，只流清气满乾坤。

"华开淡墨痕"指的是自然与人为艺术之间的互动与和谐，这是画家追求的目标，见于诗中，也现于画上。画面处理得纯净内敛，柔韧素雅，不炫耀色彩，表现出来的艺术形式恰好是王冕所欣赏梅树本身的特质。

普明 前文已介绍过兰画的例子，即郑思肖的作品（图1.3），和王冕的梅枝图相同，也是应景的小品。兰叶本身不易构成庞大繁复的画面，往往需加上岩石、竹、树的陪衬，以便让笔法的形式与类型有更多变化。画兰在元代最好的作品系出自普明（亦名雪窗）之手，其中佳作为一组四幅联作，现由日本宫内厅收藏，本书所复制【图4.20】即其中之一。同组的另一幅画纪年1343。

普明是江苏松江的禅僧；曾两次赴北京，为元朝宫廷画兰和写书法；稍后回到南方，在苏州一带度过晚年，他传世的作品多于1340年代在寺中完成。[20]他也像李衎、吴太素一样，就自己的专长，发表过有关画兰技巧的言论；可惜除了一名弟子的笔记保留一些原文之外，其余已经散佚。普明的画在当时深受文人与画家好评，但夏文彦在《图绘宝鉴》中对他的评价，仍不脱文人对禅画家一贯歧视的态度，援用贬抑十三世纪一代宗师牧溪的字眼来否定他的成就。夏文彦说普明的画"止可施之僧坊，不足为文房清玩"。毫无疑问，部分是因为这样的不良评价，使得他的作品

4.19　王冕　墨梅图　短卷　纸本水墨　32×52厘米　北京故宫博物院

未能在自己的国家保存，而与大多数其他禅画家一样，除了近年西方收藏了的少数几幅之外，就只有在日本才能看得到了。

普明的风格和吴太素相同，代表了元代水墨花草画当中比较富自然主义的风潮——换言之，在元代的时代背景下，自然界的景象被转换成绘画的语言时，很少用一些老套的、古怪的笔法或形式，也不用一些变形的表现方式，或参照古代的画风。笔触主要是顺应表现上的需要：画竹的笔法坚硬（因为竹叶是硬的）；画兰叶的笔法平滑流畅；画石则运笔宽厚若断若续，传达石头的粗糙、凹凸不平及实体感。

画里的构图，普明摆在中心的主题是兰花，上方的枝叶与下方的石块，这两部分较厚重，都向内倾斜；兰花相形之下显得纤弱许多，它托起树枝与竹叶向右冲出的力道，使这股力量柔和而轻盈，再向下优雅地递出，形成岩石的轮廓。因为各部分灵巧地环环相扣，让人感觉不出这一株一株的植物与它们所置身的自然环境是画在纸上的，连带使得整个画面生意盎然。笔触仍然流露出蓬勃的朝气，或者就岩石来说，是饱经风霜；兰叶被微风吹得在空中翻飞。这幅画不是在安排一组静态的形象，而是传达对真正的存在与变化过程的强烈感受。

赵孟頫 在诸如此类组合性主题的绘画中，综合竹子、古木、奇石的画，因为经常出现在早期文人画运动的代言人苏轼（1307—1101）的笔下，而具有特殊地位。此三者各拥有不同层次的刚毅德行：竹子富有韧性，屈而不折；古木外表虽已干枯，内在却紧握着生机；岩石则坚贞不移，历久长存。

第一章已经讨论过赵孟頫，并指出他画了不少兼容这三种题材的画，其中有几幅传世。现存北京故宫博物院一幅手卷，有赵孟頫题字指出，书法的各种运笔技巧，也都可以应用在这些题材的绘画上。他说画石用"飞白"，即笔锋（运笔或顿或行）分叉，笔划中留有丝丝白纹；画树木时当如籀（大篆），笔划凝重棱角分明，结体相当沉稳。画竹宜用隶书的"八分"，笔划先粗后细，波磔精确而优雅。赵孟頫本意是要说明这些书法的运笔方式与体系，适合用于描绘不同的植物；他的看法也显示出，他关心的方向已经超出表现形式的局限，而转移到其他较偏向书法的领域，或起码是与书法有关。

这并不是什么新鲜事——整个文人画运动一直在朝这个方向发展——但它到了元朝变得更明确，成为一种有意识的诉求。我们在此讨论的题材都已成为习套，所以它们的象征意义也已经被冲淡。结果，绘画作为艺术家以手运笔在纸上流动的记录，重点就变成一张画到底是如何设计、如何完成；以及，特别在元初，作为自然界中客体或景色的重现，一张画又是如何圆满地融会作品中的书法性格与图像本色。对于受过训练且善于描绘的画家而言，把书法的技巧运用于描绘景物，并不很难，因为这些技巧和老式的、较传统的绘画相差不远；但到了元末，业余画家认为技巧的训练与娴熟

不但没有必要，甚至是有害无益的，于是两者就开始分道扬镳。结果，一些强调运笔、本身书法特色很醒目的作品，就与自然主义水火不容，在元朝末年及元以后开始占上风。赵孟頫自己则跟吴太素、普明一样，在重现形象与技巧熟练之间采取中庸之道，给予同样的重视。

赵孟頫的《竹石枯木》是此类作品中一幅小杰作，钤有两枚赵孟頫的印【图4.21】。这是一幅绢本水墨，非常适合本画精巧蕴藉的风格。画中笔法并不特别引人注目；所有的线条都以描绘对象的本质为原则，风蚀的岩石轮廓，树叶落尽的枯木，绷紧的竹枝和尖突的竹叶。这些常见的景色都处理得十分细腻，作者不仅对有生命的植物充满关怀，对岩石也同样有情（中国画家似乎事事讲"齐物"——宋代文人画家米芾的特异行径中，就包括向石头作揖，而且称兄道弟），画里弥漫着天寒地冻中的旺盛生意。

赵孟頫此处似乎跟别处一样，极重视题材本身的特性，钱选等画家在这方面的成绩就比较逊色；赵孟頫大致上较倾向自然主义的手法（这里指的是主观用心，非关他高超画技），他笔下的木石，虽然同样并陈在空荡荡的地面上，却别具一种宁静清新的气氛，便可证明他的这种态度。本画在构图上追随的是《调良图》（图1.14）和《二羊图》（图1.16）中所展现的简单原则，亦即李铸晋所谓的"不对称平衡"原则。虽然左方的木石与右方的竹竿在形式上达成平衡对称，但在质地轻重、轮廓明暗、墨色浓淡上（竹子质地较轻，便补上深重的墨色）却互成对比。下方点缀有数丛杂草，以免画面流于空疏。

像这样的一幅画，证明赵孟頫的影响力不限于山水画而已；后代画家如普明，显而易见是赵氏的流亚。他的画笔致洒脱，加入更多书法的风格，多少是受赵的刺激，

4.21　赵孟頫　竹石枯木　册页　纸本水墨　26.1×52.2厘米　台北故宫博物院

人物、花鸟、墨竹与墨梅

183

赵孟頫有好几幅作品即可看出是朝这方向走的——例如一幅未落款的画【图4.22】，原传"宋人"所作，但以其基本画风来说，不妨归在赵孟頫名下。此画与孟玉涧一幅题材类似的作品（图4.12）大致同时，但与孟氏之作成强烈对比的是，它表现出元代朴实无华的新品味；同时，它避开孟氏的繁复，大肆发挥文人画的闲逸笔触，尽可能追求墨色的统一。

此画也使抽象的书法和具体的再现臻于完美的平衡状态："飞白"充分呈现石头的表面和质感，笔画交织的竹子与树木，通过活泼律动的视觉效果，传递了植物奔放的生机。中国鉴赏家对此类绘画的上上之作是就协调画中各个不同要素来加以称扬：他们说画的效果似乎闲放散佚，但形式却十分完整。图4.22中的石、木、竹，仿佛跟自然界中的实物一般自然的存在；没有造作的感觉，没有刻意的设计。鸟儿静静栖在枝上，与周遭的环境一起缄默。

第四节　写实主义与表现主义

近几年来，在研究中国绘画的研究者之间展开了一场讨论，主题是：元画基本上是以写实主义为基本特色，或者，就元画与宋画的关联来看，是相反的远离了写实主义？依我们到目前为止讨论过的画例来看，双方意见都可以在其中得到证据支持；在很多情形下，甚至同一幅画就可以有两种解释。或许较实际的观点，是把元画视为在理论上与实践上，比前期或晚期的中国绘画，更关切某些"课题"，例如描写现实与纸上笔墨的对立，忠于自然形象与变形表现之间的冲突等课题。

在宋代已不时出现相当明显的刻意摆脱写实主义的倾向，此种作风于文人画家中尤为常见：苏轼即其一例，如果托于他名下的作品可以当作证据的话，他画过形状扭曲不自然、状若蚌壳的岩石与树，并且说："论画以形似，见与儿童邻。"但这种偏离写实主义的形式当时还不够普遍，在画论上未深刻到足以导致绘画主流转向。另一方面，明朝的绘画对有机的形式、题材的肌理、空间的安排等问题，都不再像元人那么苦苦追求。清初，十七、十八世纪时，自然形象与个人操纵自然形象的问题，再度掀起激烈的论争，但整个论争的背景已大不相同了。

元代的画家在当时可以随心所欲在写实与反写实之间摆荡，寻求新途径以克服这种表面上的对立，尝试用新的笔触语言传达再现客体的含义；这种新语言尽管语法和语汇都很陌生，但是仍能让人了解它的内涵。我们应该记得宋画——包括传世作品的现身说法和元人拘泥的仿作——仍然是元代文人画家创作时的背景，他有机会可以拂逆观者所期望的特殊效果，这并不是每一代艺术家都能够享受的。当然要保有这种大好机会，就不能时常拂逆观者的期望，也不能让他们另辟蹊径，编织新的期望。

对元代的论家而言，对逼真的重视已出现疲态；由于他们通常不深究"逼真"的根本问题，（逼近何种真？）所以很容易接受苏轼的态度，对那些坚持画事以真为尚的

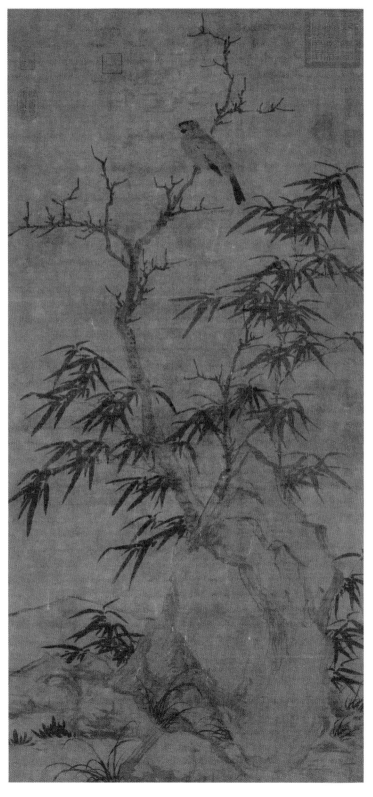

4.22
(传)赵孟頫(原定宋人)
枯木竹石
轴　绢本水墨
107.9×51.1厘米
台北故宫博物院

人嗤之以鼻。文人画派对这件事的看法，在汤垕1328年所著的《画鉴》中，表达得最清楚，书中常被引用的一段如下：

> 观画之妙，先看气韵，次观笔意、骨法、位置、傅彩，然后形似，此六法也。若看山水、墨竹、梅兰、枯木、奇石、墨花、墨禽等游戏翰墨，高人胜士寄兴写意者，慎不可以形似求之。先观天真，次观笔意，相对忘笔墨之迹，方为得趣。

论画时把"气韵""天真"这种无法捉摸的条件列为首要标准，等于在坚持绘画的最高价值同样也无法加以界定。视"形似"为最不重要的评价因素，无非是蓄意要打击一干俗人，这些俗人当然总是坚持好画必须与对象一模一样。汤垕所列的一连串令人摸不着头脑的鉴赏标准，以及相近似的中国绘画理论，症结都在于未能考虑最基本的问题：好画可以摆脱"形似"的束缚，没有错，然而是什么样的摆脱？从哪个角度摆脱？追求好笔法，也没有错，但究竟什么叫好？

事实上，画坛上正进行着一场貌似细微，但在历史上却影响深远的转变，艺术理论的崇高主张——逼真并非最终目标——多少与这个转变步伐齐一，甚至还助长了一些声势，但是谈不上真正的融会贯通。早在元朝以前，接近书法的绘画方式，就被用以营造画中自然悠闲的气氛和活泼的动感。在此之前，常见的是用敷彩勾勒的方式，将形象简化成一组只描绘特征的笔法——一笔就是一节竹茎或一片兰叶，或一块岩石的表面——虽然经过这一道简化，但是具体而微，观者仍一望即知画的是什么。这套独具表现力的笔法——在书法中早已广为人知——在宋代就用于绘画；到了元代，画家更大胆寻求摆脱形似的束缚。"要物形不改"这种老生常谈，已经被遗忘、被忽视了。我们以后会发现，到了倪瓒的时代，艺术家反而以自己的画跟实物不像而洋洋自得。

元代与宋代文人画理论之间的关系，和元画与宋画之间的关系大致相似。大部分的论点基本上没什么新意，但已经不再强调再现理论，也不认为（如许多宋代和早期的作家一般）"写意"与"传神"比捕捉外貌更重要，而是倾向于画家能在绘画的形式之中，寄托自己的思想与性情。

举个例子，杨维桢在为夏文彦《图绘宝鉴》（约1365年刊行）作序时写道："书与画一耳。士大夫工画者，必工书，其画法即书法所在。然则画岂可以庸妄人得之乎？……则知画之积习虽为谱格，而神妙之品出于天质者，殆不可以谱格而得也；故画品优劣，关于人品之高下。……"值得注意的是，在文学批评的范围中，杨维桢对诗也是采相同的观点，他主张判定诗的好坏时，诗人的气质与天性，远重于诗的内容和对格律、风格的驾驭能力。

吴镇　绘画与书法，客观描写与主观表现这两种手法的交互运用，在吴镇的竹画中

清晰可见，吴镇生前便以竹画和山水画（见第二章）驰名，以现存的作品而言，他的竹画在元朝无出其右者。现存画作大部分皆作于晚年，对于媒材的掌握已臻炉火纯青之境。

1347年，吴镇虚岁六十八，这年所作的《竹石图》【图4.23】题款中开宗明义便自叙道："梅花道人学竹半生。"以一个累积画竹经验三十四年的人而言，此画不带任何炫耀技巧的意味，反而十分谦抑。前景开展很平实，是一块上覆青苔的馒头状岩石，后方沿对角线往后罗列有修竹二竿及一簇新竹。竹与岩石是立在地上，地面以几笔淡淡的横线画出，间有小草。整幅画就只有这么多东西，它介于两种绘画方式之间，一种是立意呈现真实世界，把空间、风及其他有生命的物体都包括在内，另一种则是纯以抽象纸上笔墨的方式表现自然。

画面造成的效果是孤零零的，换言之，也就是寂寞；吴镇笔下的竹与石，虽然存在于一立体空间之内，但它们就是这片有限空间的全部。纤弱的竹枝，轻淡的墨调，以及使人想起历经风霜而所剩无多的稀疏竹叶，还有它们垂头丧气的神情，都令人心有戚戚；质朴的岩石加强了全画的萧瑟气氛。画家对题材的处理，颇能感染读者。劲秀的题字更具画龙点睛之妙，如果少了这些题字，画面就不太平衡。

1350年的竹醉日（阴历五月十三，这一天要饮特制的竹叶青），吴镇画了一幅《墨竹图》【图4.24】，允为竹画中的经典之作。书法与绘画之间的平衡，犹在前面提到1347年的《竹石图》之上。画家的题款主要是说，构图与绘画本身同样重要，还言及此画大略仿自苏轼一幅竹枝图：东坡游山时忽遭风雨，到友人家避雨；衣裳仍湿，风声犹在耳际，便着烛光作画，捕捉了竹枝在空中翻飞那一瞬间的颤动。苏轼原作后来刻在石上。吴镇赴吴兴时见到这块石碑裂为两半（所有苏轼书法或绘画的刻石，在他仕途中辍、贬谪期间，都遭破坏），做了一个拓本。

他对苏轼的作品极为喜爱，题款中自言，他后来每一提笔心中必有此画。吴镇有一幅摹本保存至今，那是一幅册页，作于《墨竹图》之前十二天。[21]该画只是大致上与《墨竹图》相似；很明显，这些画并非每一笔每一划都一丝不苟地模仿。册页上的竹竿很均匀地弯成一个弧，像一把拉满的弓。本书复制这幅较大的挂轴，可以看到吴镇赋予主枝的线条饱满的张力，主枝分成好几节，因受风不同而弧度各异。在最高那节竹枝的最后一片叶子，节节上升之势已达极致，叶子被风吹平了，看起来像一小片墨色衔住枝头，在气流中颤颤巍巍。

这种绘画方式极为成功，它创造的生命、力量、动势与劲风，使人几乎不觉得它是一个平面——它与月光映在纸窗上的"竹影"属于同一类（有位画家欣赏竹影风姿，用白纸绘黑影，完成了有史以来第一幅墨竹，据说这是墨竹的起源）。整幅竹叶的色调一律是丰润的墨色，不分浓淡远近。虽然图4.23比较有空间感，但是这幅画在直接呈现竹子的外表和本质这一点上，与图4.23的效果相同。

4.23
吴镇
竹石图
轴　纸本水墨
90.6×42.5厘米
台北故宫博物院

4.24
吴镇
墨竹图
轴　纸本水墨
109×32.5厘米
华盛顿弗利尔美术馆

"形似"这个字眼，其实过于广泛而含糊，没什么实际意义；同样的，所谓三度空间或无书法力道，都不足以说明元朝绘画所展现的写实倾向。吴镇的《墨竹图》细看之下，可以看出画得非常流畅；我们几乎可以感觉到画家笔锋快速滑过纸面的动作，所有笔划的抑扬顿挫都向一侧略作偏斜，但力量并不减弱，粗细随心所欲，但是始终顾及整体组织的紧密和动势的构成。此画可说是画家捕捉"寄兴"，或得风中飘竹"天真"神韵最成功的例子。

倪瓒　好画不求形似的批评理论传开之后，迟早会有艺术家更往前跨进一步，夸口自己的画最不像，暗示作品的境界高人一等，已超越写实再现的层次。倪瓒是第一个采取这种看来不合逻辑而极为现代的观点的画家。

例如，他论画竹说："以中每爱余画竹，余之竹聊以写胸中逸气耳，岂复较其似与非、叶之繁与疏、枝之斜与直哉？或涂抹久之，他人视以为麻为芦，仆亦不能强辨为竹，真没奈览者何，但不知以中视为何物耳。"在另一处题款中他又写道："仆画不过逸笔草就，不求形似，聊以自娱。"[22]

如果我们相信晚明作家沈颢所说的故事（也可能是沈颢杜撰的），便可以看出倪瓒跨出了这一步，将这种不似之论发挥到了淋漓尽致的地步："一日，灯下作竹树，傲然自得。晓起展视，全不似竹，迂（倪瓒）笑曰，全不似处不容易到耳。"[23]

根据以上的叙述所产生的预期心态，跟倪瓒实际的画作相较之下，他画的竹子可说是非常平淡无奇。1371年他戏题为《小山竹树》【图4.25】的作品，显得四平八稳。传统的素材一字排开；倪瓒并未耗费心思在它们中间安排空间；树木硬生生地站着，枝干既不扭转也不盘绕。岩石与树木干涩柔和的笔触，与竹子尖锐浓黑的笔触形成对比，使画面免于单调；地面石头与树枝上平行的点，分别代表青苔与树叶，使画面活泼一些。但倪瓒并未对一般所注重的装饰性或描写性的绘画标准做多少让步。

在追求平淡的魅力与不美之美方面，倪瓒并非独一无二。在另一幅以古木、竹、石为题材的《岁寒竹石》【图4.26】中，倪瓒与另外两位画家和一位书法家（或说三位都是书法家，因为那两位画家也在画上题字）集体创作，比赛谁画得最不专业和最不像。

图中竹子出诸顾安（约1295—约1370）之手，他在苏州附近的常州做过判官，擅长画竹；枯木是张绅所画，他在明初官拜浙江布政使，此画是他唯一传世的作品。张绅在画的左方以小字写着："通玄以此纸求定之翁（顾安）墨君，余以木丈为友，诗曰：……"写得一清二楚，还有落款。图上方的狂草出诸杨维桢手笔；诗中指出此画乃三人在酒宴中所作——"醉中画竹"一句指的应是顾安，他自己狂放的草书显然也是得于酩酊状态。他与张绅的题字均无纪年，但必然完成于1370年杨维桢去世之前。

雲林子寫小山竹樹
辛亥春

人物、花鸟、墨竹与墨梅

4.26　顾安、张绅、倪瓒　岁寒竹石　轴　纸本水墨　93.5×52.3厘米　台北故宫博物院

　　1373年阴历正月，倪瓒应邀为这幅画作些增补，他画了一方石头，并写了一段很长的题款，同样是送给通玄的，文中隐约提及顾安与杨维桢已相继去世。他的画和字都在另一张纸上，这张纸显然是为了容纳他的字画而额外加上去的（这道手续对中国的装裱技术来说很容易）。岩石的造型模糊，画得也很潦草；当陶宗仪描述倪瓒晚年作品，比早年更"率略酬应，似出二手"时，很可能想到的就是这幅拙劣的例子。

　　事实上，我们很难把《岁寒竹石》当作一幅严肃的图画（picture）——任何一位参与者的单独创作都会更好；但它仍然是一幅复杂而有趣的画作（painting）。我们应该视之为顾安、张绅、杨维桢及倪瓒四人把臂交欢的记录，里面杂有书法与绘画，文字与意象，以及水墨纸笔。

　　因此，元代绘画中以这幅画最明目张胆，完全推翻了宋朝的标准与理想。元代的绘画革命至此大功告成。

注释

凡参考引用之书全名请见参考书目，注中只用简写，大部分只标作者的名字，如果同一作者的著作不止一项，则在作者名之后附上作品名称的前数字以资区别。

第一章

[1] 参见：Bush, pp.87-117.

[2] 威特科尔（Wittkower）夫妇二人的著作说明了欧洲艺术理论与创作中的发展，与中国的艺术理论不谋而合。他们在最后几章指出，以"画如其人"来评断艺术作品或艺术史，是有很大限制的。

[3] 参见：Lee and Ho, *Chinese Art*, pp.76-77. 书中何惠鉴（Wai-kam Ho）"Chinese Under the Mongols"一文，对于这个时期中历史与艺术之间的互动有颇为深入的研究。

[4] 另外一幅同类的作品，就更单薄了，可能也是真迹，原为摩尔女士（Ada Small Moore）所有，旧藏耶鲁大学美术馆；我尚未仔细研究。参见：Hackney and Yau, No.26. 弗利尔美术馆也有一幅像本书所录大阪市立美术馆的兰画（图版见于 Sirén, *Chinese Painting*, III, Pl.362A），但显然是后世仿本。弗利尔美术馆的墨兰长长的兰叶两端衔接起来仿佛哥特式拱门，大阪市立美术馆本的兰叶设计更一气呵成。即使弗利尔本笨拙的构图没有泄露作者的身份，画上纪年的题款也令人起疑：真迹中是先以木刻印上，然后以毛笔填入月和日；弗利尔本则是用生涩的书法来模仿整个方形的木刻题款。

[5] Sirén, *Chinese Painting*, III, Pl.323-324.

[6] 引见《佩文斋书画谱》，卷五十二，页2。

[7] 钱选的传记资料以及当时与后世对他作品的评价，请参考我的论文"Ch'ien Hsüan"。

[8] 参见 Fong, "The Problem of Ch'ien Hsüan", 之中有幅枝上喜鹊的精品小画，画风写实，技巧精湛，便为方闻断定是钱选的作品，虽然方闻也承认画上"钱选"的印章"分明是假造的"。李雪曼（Sherman Lee）则以为此画应早于钱选，系出南宋画家之手（参见 Lee and Ho, *Chinese Art*, P.29）。

[9]《文化大革命期间出土文物》，图135。亦可见刘九庵文，页64—66。文中刘九庵讨论了钱选落款时使用每个新名字的含义。

[10] 参见：Richard Edwards, "Mou I's Colophon."

[11] 陶宗仪，《书史会要》，第七卷，页6。

[12] 日本東京国立博物馆，《宋元の绘画》，图65—66。

[13] Sirén, *Chinese Painting*, III, Pl.271. 这幅画以及同一收藏中另一件由王希孟所绘稍早的作品，可能是现存宋代最好的青绿山水。十一世纪传为王诜所绘的《瀛山图》（图版见于 *Chinese Art Treasures*, Geneva, 1961, No.30）则不可能早于钱选。

[14] 班宗华（Richard Barnhart）在 *Marriage of the Lord* 一书中讨论了此一复古运动，也提出其所依恃的早期作品相关的文献及图画证据。

[15] Loehr, *Chinese Painting*.

[16] 见 Chu-tsing Li: *The Autumn Colors*; "The Freer *Sheep and Goat*"; "Stages of Develop-ment"; 以及"The Uses of the Past"。

[17] 蒙古人的画很明显是取法汉人，可能是元代的绘画，托普卡比博物馆藏有一册牧马图；参见 Ettinghausen, I, p.102, 以及 Ipsiroglu, pp.69-87。

[18] 俞剑华，上卷，页92；引自赵琦美，《铁网珊瑚》（约作于1600年）。

[19] "The Freer *Sheep and Goat*," p.319.

[20] Mote, "Confucian Eremitism", pp.236-238.

[21] 赵孟頫作品中的李郭派山水，除了下面要讨论的《江村渔乐》那幅小画之外，似乎只有摹本。其中最好的是两幅手卷：《重江叠嶂》，藏于台北故宫博物院（YH1），纪年1313，刊于《故宫名画三百种》，图145；另外一件是《双松平远》卷，藏于纽约大都会美术馆，见：Sirén, *Chinese Painting*, VI, Pl.23。

[22] 这段引文采自九世纪张彦远所著的《历代名画记》；亦见：Barnhart, *Marriage*, pp.46-47。

[23] Sirén, *Chinese Painting*, III, Pl.10.

[24] Sirén, *Chinese Painting*, III, Pl.26-28.

[25] 此段引文可参见 Lee and Ho, *Chinese Art*, p.91, 我同意何惠鉴对这首诗的解释。

[26] 李铸晋（Chu-tsing Li）在 *The Autumn Colors* 中，曾详细讨论这张画。虽然我与李氏对于画的理解有几点不尽相同，但是向他借用了不少资料与观念。

[27] 有关这幅画的讨论参见文以诚（Vinograd）未发表的论文。

[28] Lee and Ho, *Chinese Art*, No.223.

[29] 这幅《琴会图》为王季迁所收藏，未见刊行。此画是真迹抑或是明代仿本，尚待考察。

第二章

[1] 以"回礼馈赠"的方式支付画家酬劳，不直接牵涉到金钱，这种比较不会贬抑画家的做法在欧洲也

很普遍；参见：Wittkower，p.23.

［2］Sirén，*Chinese Painting*，VI，Pl.58.

［3］Chang，pp.207-227；offprint，p.10.

［4］董其昌《画眼》，收录了《美术丛书》初集第二
辑，页13。

［5］赵孟頫这类架构的山水《秋江渔隐》没有真本
传世，只有明人姚绶的摹本藏于北京故宫博物
院；纪年1476（参见*Famous Chinese Painting*，
Pl.99）。赵雍的作品见：Lee and Ho，*Chinese Art*，
No.229.

［6］弗利尔美术馆收藏编号16.539。图版可见《国
华》，273号（1914），203页。

［7］胁本十九郎，《朝鲜名画谱》，东京，1937；图19。

［8］Sirén，*Chinese Painting*，III，Pl.249-250.

［9］武元直的《赤壁图》（*Chinese Art Treasures*，
No.46）便是将李唐式的体例化为线条构造的一
个例子，另一幅所谓的《孙知微》画卷，原为香
港陈仁涛所藏，现在则藏于堪萨斯城的纳尔逊美
术馆，则是化约李郭画法。亦可参考郭敏的山水，
他是十三世纪北方金朝治下的李郭派画家（Lee
and Ho，*Chinese Art*，No.223）。

［10］唐棣的生卒年代以及生平资料，取材自高木森的
著作。

［11］此处所用的生平资料出自《存复斋文集》补编，
收于《四部丛刊续编》。此段文字经由李铸晋审
阅、指正，特此致谢。

［12］参见Chu-tsing Li，"Development of Painting"，
pp.494-495；朱德润的《秀野轩图》见此文，图
18。弗利尔美术馆有一幅现代人作的摹本。朱德
润另有一幅手卷的风格和北京的藏卷十分相似，
但是这一幅时间可能更早一些，因为画中物形
仍有郭派的气味，图见《中国名画集》（东京，
1945），一卷，图89—90。

［13］Sirén，*Chinese Painting*，VI，Pl.92-93.

［14］"Rocks and Trees"，本文除了对曹知白的相关资料
有详尽的记载之外，处理李郭传统的部分也有参
考价值。

［15］班宗华最近在"The 'Snowscape'"，一文中提出
一个有趣的看法，认为台北故宫有一幅标为巨然
作的山水，其实风格更接近文献上所记载李成的
绘画，可能就是冯觐所作，冯觐是宋徽宗朝的一
位宦官。

［16］Sirén，*Chinese Painting*，VI，Pl.85.

［17］参见傅申的论文，他在文中指杨维桢为此画作者。
我同意这个看法，但不像傅申如此坚持。

第三章

［1］参见：Barnhart，p.53.

［3］有关这段文字的理解，二十年前我住在京都作研究，
岛田修二郎教授曾从旁指点，很感谢他的协助。

［3］见郭熙所著《林泉高致集》，本书大约在1100年左
右，由他的儿子郭思编纂。

［4］徐邦达《黄公望〈溪山雨意图〉真伪四本考》，《文
物》（1973，第5期）页62—65可见到这张图
首度刊印，但是图片模糊不清，无法判断真伪。
1973年10月有机会到北京去参观研究，才发现这
幅手卷应该是真迹，于是制成幻灯片，本书的复
制片便是由此而来。另外有一幅纪年1335的山水
也很模糊，刊于《明人书画》，二十三（1922），
图版2，完成的日期可能比《溪山雨意图》更早，
但是如果见不到真迹，或是更好的复制品，真假
同样很难评定。

［5］在诸多一流的权威学者当中，对于倪瓒画作的真
伪众说纷纭，比如王季迁此位可能是目前中国传
统鉴赏的佼佼者，便以为真迹至少有四十二幅以
上（参见他的文章《倪云林之画》，英文摘要，页
19），而方闻一度只承认其中只有《容膝斋图》是
真本（参见他的文章"Chinese Painting"）。大部
分的学者，包括笔者在内，可能会认为，现存画
作的数量大约有十二幅或十五幅，如果把小幅墨
竹也算进去，可能就更多了。

［6］YV87；参见《故宫书画集》，卷十七（1932），图版
5。

［7］参见：Sirén，*Chinese Painting*，VI，Pl.94.我没
有见过画，但是从照片推测可能是仿本——因为
画中的笔法迟钝，题字拙涩。

［8］参见二人所著《王蒙的〈花溪渔隐图〉》。

［9］参见：Sirén，*Chinese Painting*，IV，p.85.

［10］参见：Loehr，"Studie über Wang Mong."

［11］"芝"是指一种野生的鸢尾属植物，也是指一种
菌类，多孔菌属。就此处的上下文判断，说的似
乎是前者。"兰"是一种兰科植物（orchidaceous
plant），通常是指"附生兰"（epidendrum）。

［12］Rowley，Pl.24.

［13］《故宫名画三百种》，第五卷，图194。

［14］李铸晋在《明代名人传》研究计划（the Ming
Biographical History project）之中的方从义传增加
许多新资料，还订正了不少常犯的错误。

［15］见李存（1281—1354），《思案集》，卷三十；录于
《佩文斋书画谱》卷五十四，页29。

［16］Mote（牟复礼），*The Poet Kao Ch'i*，这部书是文

化史著作的范本，生动地描绘元明之交，苏州文坛、艺坛的概况以及政局上的变迁。

[17] Lee and Ho, *Chinese Art*, No.264.

[18] 录自：Mote, *The Poet Kao Ch'i*, p.98.

第四章

[1] 见王绎项下的参考资料。

[2] 庄肃《画继补遗》，北京重印，页18。

[3] 東京国立博物館，《宋元の絵画》，图版47—48。

[4] Toda（户田祯祐），*Figure Painting*, pp.396-400.

[5] 参见東京国立博物館《元代道釈人物画》展览会目录。

[6] 此处有关因陀罗的人与画，资料采自清水义明博士的专家研究，其著作即将于近期出版。

[7] 其中有五幅见于東京国立博物館《元代道釈人物画》图录，图25—29。第六幅藏于克利夫兰博物馆；参见：Lee and Ho, *Chinese Art*, No.208.

[8] 何澄（约1218—1309）替为数甚少的元代宫廷画家再添一幅重要作品。有一手卷画的是《归去来辞》，藏于吉林博物馆。参见薛永年论文。

[9] 最早及最好的画例参见：Thomas Lawton（罗覃），*Chinese Figure Painting*（Washington, D.C., 1973），No.3.

[10] 有关任仁发的生平资料，主要是引用武丽生（Marc Wilson）的论文"The Jen Jenfa Tradition"，武丽生目前正准备全面研究这位画家。

[11] 花鸟画参见《上海博物馆藏画》，图版11；藏于北京的卷轴可参见：Sirén, *Chinese Painting*, VI, Pl.40-41.

[12] 弗格博物馆的卷轴纪年1314（参见Sirén, *Chinese Painting*, VI, Pl. 38）。纳尔逊美术馆的卷轴，纪年1324，图片未见著录。克利夫兰美术馆的卷轴，无纪年，参见：Lee and Ho, *Chinese Art*, No.188.

[13] Cahill, *Chinese Painting*, p.72.

[14] 十二世纪宋徽宗在画上题"黄居寀山鹧棘雀图"，作者名见于画题之中。画中的几枚宋印，还有明初（十四世纪晚期）内府的司印半印，都可证明此画是宋初的作品。我个人暂时接受这个断代，但也作些许保留。

[15] 此段文字传是元末画僧觉隐所言，引自晚明文学家李日华的作品；参见《佩文斋书画谱》，卷十六，页22。

[16] Lippe书中有德文全译本；英文节译见于：Sirén, *Chinese Painting*, IV, pp.39-44.

[17] 这是现存关于梅花最早的画谱，有四份手抄本，现存于日本。而最早的介绍则见于岛田修二郎的《松斋梅谱提要》；另参见：Bush, pp.139-145.

[18] 见卜寿册（Bush）的英文译文，p.144.

[19] 李铸晋在《明代名人传》（Ming Biographical History）研究计划中所著的王冕传，比以前的文献要丰富翔实，故本文加以采用。

[20] 李铸晋的"The Oberlin Orchid"，一文对于普明有大幅而精彩的研究。

[21] 李霖灿，《中国墨竹画法的断代研究》，图版八。

[22] 两段题款都取自倪瓒的诗文集，第一段见《倪云林先生诗集》（附录，页5），第二段见《清閟阁集》（卷十，页5）。

[23] 这个故事见于沈颢，《画麈》，收入《美术丛书》第一集第六辑，页5。

参考书目

中文参考书目

郭　熙《林泉高致集》，子郭思约1100年辑，收录在《美术丛刊》二集第七辑，页1—13。

庄　肃《画继补遗》（1298年成书）；与邓椿《画继》（1167年成书）重刊合订为一本，北京，1963年。

汤　垕《画鉴》（著于1329年，其友张雨续补成书），北京，1959年注本。

夏文彦《图绘宝鉴》（1356年序），上海，1936年重刊。

陶宗仪《辍耕录》（1366年刊行），二卷，上海，1922年重刊。

王　绎《写像秘诀》；收录于陶宗仪《辍耕录》（1366年刊行；上海，1922年重刊），卷十一，页194—198；英译见：Herbert Franke, "Two Yüan Treatise on the Technique of Portrait Painting," *Oriental Art*, III, No.1（1950），27-32.

陶宗仪《书史会要》，影印重刊1376年本，1929年。

《佩文斋书画谱》一百卷，孙岳颁与王原祁等辑，1708年成书。

董其昌《画眼》，收录于《美术丛书》初集第三辑。

《故宫书画集》四五卷，北京，1930—1936年。

温肇桐《元季四大画家》，上海，1945年。

俞剑华《中国画论类编》，二卷，北京，1957年。

谢稚柳《唐·五代·宋·元名迹》，上海，1957年。

徐邦达《黄公望和他的〈富春山居图〉》，《文物参考资料》（1958年第6期），页32—36。

潘天寿与王伯敏《黄公望与王蒙》，见《中国画家丛书》，上海，1958年。

郑秉珊《倪云林》，见《中国画家丛书》，上海，1958年。

郑秉珊《吴镇》，见《中国画家丛书》，上海，1958年。

《上海博物馆藏画》上海，1959年。

《故宫名画三百种》六卷，台中，1959年。

《历代人物选集》上海，1959年。

田　木《倪云林和他的几幅作品》，《文物》（1961年第6期），页25—27。

郑拙庐《倪瓒》，见《中国画家丛书》，上海，1961年。

大同市文物陈列馆与山西省云冈文物管理所《山西省大同市元代冯道真、王青墓清理简报》，《文物》（1962年第10期），页34—46。

洪　瑞《王冕》，见《中国画家丛书》，上海，1962年。

温肇桐《黄公望史料》，上海，1963年。

《故宫博物院藏花鸟画选》北京，1965年。

杨臣彬《元代任仁发〈二马图〉卷》，《文物》（1965年第8期），页34—36。

王季迁与李霖灿《王蒙的〈花溪渔隐图〉》，《故宫季刊》第1卷第1期（1966年7月），页63—68；英文摘要，页23—24。

王李迁《倪云林生平及诗文》，《故宫季刊》第一卷第二期（1966年10月），页29—42；英文摘要，页17。

——《倪云林之画》，《故宫季刊》第1卷第3期（1967年1月），页15—38；英文摘要，页19。

李霖灿《中国墨竹画法的断代研究》，《故宫季刊》第1卷第4期（1967年4月），页25—80；英文摘要，页9—16。

翁同文《画人生卒年考》下篇，《故宫季刊》第四卷第三期（1970年1月），页45—72；英文摘要，页25。

《文化大革命期间出土文物》第一辑，北京，1972年。

刘九庵《朱檀墓出土画卷的几个问题》，《文物》（1972年第8期），页64—66。

傅　申《马琬画杨维桢题的〈春水楼船图〉》（马琬上篇），《故宫季刊》第7卷第3期（1973年春），页11—28。

徐邦达《黄公望〈溪山雨意图〉真伪四本考》，《文物》（1973年第5期），页62—65。

薛永年《何澄和他的〈归庄图〉》，《文物》（1973年第8期），页26—29，图版3—6。

高木森《唐棣其人其画》，《故宫季刊》第8卷第2期（1973年冬），页43—56；英义摘要，页20—28。

补遗

张光宾《元四大家：黄公望·吴镇·倪瓒·王蒙》，台北，故宫博物院，1975。

英文参考书目

Barnhart, Richard. *Marriage of the Lord of the River: A Lost Landscape by Tung Yüan.* Artibus Asiae Supplementum XXVII. Ascona, 1970.

——. "The 'Snowscape' Attributed to Chü-jan," *Archives of Asian Art*, XXIV (1970-1971), 8 -11.

——. "Survivals, Revivals, and the Classical Tradition of Chinese Figure Painting," *Proceedings of the International Symposium on Chinese Painting* (Taipei, 1970), pp.143-210.

—— *Wintry Forests, Old Trees: Some Landscape Themes in Chinese Painting.* Exhibition catalogue, China House Gallery. New York, 1973.

Brinker, Helmut. "Ch'an Portraits in a Landscape," *Archives of Asian Art*, XXVII (1973-1974), pp.8-29.

Bush, Susan. *The Chinese Literati on Painting: Su Shih (1037-1101) to Tung Ch'i- ch'ang (1555-1636).* Cambridge, Mass., 1971.

Cahill, James."Ch'ien Hsüan and His Figure Paintings," *Archives of the Chinese Art Society of America*, XII (1958), pp.11-29.

——. *Chinese Album Leaves in the Freer Gallery of Art.* Washington, D.C., 1961.

——. *Chinese Painting*, Lausanne, 1960.

——. *Chinese Paintings, XI-XIV Centuries.* New York, 1960.

——."Confucian Elements in the Theory of Painting," in *The Confucian Persuasion* (A.F.Wright, ed.). Stanford, 1960, pp.115-140.

——. *Wu Chen, A Chinese Landscapist and Bamboo Painter of the Fourteenth Century*.Doctoral dissertation, University of Michigan, 1958.

Chang, H.C."Inscriptions, Stylistic Analysis, and Traditional Judgement in Yüan, Ming, and Ch'ing Painting," *Asia Major*, VII (1959), pp.207-227.

Chiang, Chao-shen."Points of View in Chinese Landscape Painting," *National Palace Museum Bulletin*, V, No.1 (March-April, 1970), pp.1-17.

Chinese Art Treasures: A Selected Group of Objects from the Chinese National Palace Museum and the Chinese National Central Museum, Taichung, Taiwan. Geneva, 1961.

Cohn, William. *Chinese Painting.* London, 1948.

Contag, Victoria. "Schriftcharakteristiken in der Malerei, dargestellt an Bildern Wang Meng's und anderer Maler der Südschule," *Ostasiatische Zeitschrift*, N.F.17, No.1/2 (1941), pp.46-61.

——. "The Unique Characteristics of Chinese Landscape Pictures," *Archives of the Chinese Art Socicty of America*, VI (1952), pp.45-63.

Contag, Victoria and Wang Chi-ch'ien. *Seals of Chinese Painters and Collectors of the Ming and Ch'ing Periods.* Rev. ed., with supplement.Hong Kong, 1966.

d'Argencé, René-Yvon Lefebvre. *Chinese Treasures from the Avery Brundage Collection*.Exhibition catalogue. Asia Society, New York, 1968.

Dubosc, Jean-Pierre. *Mostra d'Arte Cinese.* Exhibition catalogue, Palazzo Ducale. Venice, 1954.

Dubosc, Jean-Pierre and Laurence Sickman. *Great Chinese Painters of the Ming and Ch'ing Dynasties: XV to XVIII Centuries.* Exhibition catalogue. New York, 1949.

Edwards, Richard. "Ch'ien Hsüan and 'Early Autumn'," *Archives of the Chinese Art Society of America*, VII (1953), pp.71-83.

——. "Mou I's Colophon to His Pictorial Interpretation of 'Beating the Clothes'," *Achives of the Chinese Art Society of America*, XVIII (1964) pp.7-12.

Ettinghausen, Richard. "Some Paintings in Four Istanbul Albums," *Ars Orientalis*, I (1954), pp.91-103.

The Famous Chinese Painting and Calligraphy of Tsin, T'ang, Five Dynasties, Sung, Yüan, Ming and Ch'ing Dynasties: A Special Collection of the Second National Exhibition of Chinese Art Under the Auspices of the Ministry of Education. Part I (preface, 1937). Shanghai, 1943.

Fong, Wen. "Chinese Painting, A Statement of Method," *Oriental Art*, New Series, IX, No.2 (Summer, 1963), pp.73-78.

——. "The Problem of Ch'ien Hsüan," *Art Bulletin*, XLII (September, 1960), pp.173-189.

——. "The Problem of Forgeries in Chinese Painting," *Artibus Asiae*, XXV, No.2/3 (1962), pp.95-140.

Fong, Wen and Marilyn Fu. *Sung and Yüan Paintings.* New York, 1973.

Fontein, Jan and Money L. Hickman. *Zen Painting and Calligraphy.* Boston, 1970.

Fourcade, François. *Art Treasures of the Peking Museum.* New York, 1965.

Franke, Herbert. "Two Yüan Treatises on the Technique of Portrait Painting," *Oriental Art*, III, No.1 (1950), pp.27-32.

Fu, Shen. "A Landscape by Yang Wei-chen," *National Palace Museum Bulletin*, VIII, No.4 (September-October, 1973), 1-31.

Goepper, Roger. *The Essence of Chinese Painting.* London, 1963.

Goodrich, L. C., ed. *Ming Biographical History.* Forthcoming.

Gray, Basil. "Art Under the Mongol Dynasties of China and Persia," *Oriental Art*, N.S.I, No.4 (Winter, 1955) pp.159-167.

Hackney, Louise W.and Chang-foo Yau. *A Study of Chinese Paintings in the Collection of Ada Samll Moore.* London, 1940.

Ipsiroglu, M. S. *Painting and Culture of the Mongols.* New York, 1966.

Laing, Ellen Johnston. "Six Late Yüan Dynasty Fig-ure Paintings," *Oriental Art*, N. S. XX, No.3 (Autumn,

1974), pp.305-316.

Lawton, Thomas. *Freer Gallery of Art Fiftieth Anniversary Exhibition. II. Chinese Figure Painting*. Washington, D.C. 1973

——. "Notes on Five Paintings From a Ch'ing Dynasty Collection," *Ars Orientalis*, VIII (1970), pp.191-215.

Lee, Sherman E. *Chinese Landscape Painting*. New York, 1962.

——. *The Colors of Ink: Chinese Paintings and Related Ceramics from the Cleveland Museum of Art*. Exhibition catalogue. New York, 1974.

——. *A History of Far Eastern Art*. New York, 1964.

——. "Yen Hui: The Lantern Night Excursion of Chung K'uei," *Cleveland Museum of Art Bulletin*, XLIX, No.2 (February, 1962), pp.36-42.

Lee, Sherman E.and Wai-kam Ho. *Chinese Art Under the Mongols: The Yüan Dynasty*.Cleveland, 1968.

——. "Jen Jen-fa: Three Horses and Four Grooms," *Cleveland Museum of Art Bulletin*, XLVIII, No.4 (April, 1961), pp.66-71.

Li, Chu-tsing. *The Autumn Colors on the Ch'iao and Hua Mountains: A Landscape by Chao Meng-fu*. Artibus Asiae Supplementum XXI. Ascona, 1965.

——. "The Development of Painting in Soochow During the Yüan Dynasty," *Proceedings of the International Symposium on Chinese Painting* (Taipei, 1970), pp.483-500.

——. "The Freer *Sheep and Goat* and Chao Meng-fu's Horse Paintings," *Artibus Asiae*, XXX, No.4 (1968), pp.279-346.

——. "The Oberlin *Orchid* and the Problem of P'u-ming," *Archives of the Chinese Art Society of America*, XVI (1962), pp.49-76.

——. "*Rocks and Trees* and the Art of Ts'ao Chih-po," *Artibus Asiae*, XXIII, No.3/4 (1960), pp 153-208.

——. "Stages of Development in Yüan Landscape Painting, Parts 1 and 2," *National Palace Museum Bulletin*, IV, No.2 (May-June, 1969), 1-10; No.3 (July- Ausust, 1969), pp.1-12.

——. *A Thousand Peaks and Myriad Ravines: Chinese Paintings in the Charles A.Drenowatz Collection*. Artibus Asiae Supplementum XXX.2 vols.Ascona, 1974.

——. "The Uses of the Past in Yüan Landscape Painting," in *Artists and Traditions: A Colloquium on Chinese Art*. Princeton, 1969.

Li Lin-ts'an. "Huang Kung-wang's 'Chiu-chufeng-

ts'ui' and 'Tieh-yai t'u'," *National Palace Museum Bulletin*, VII, No.6 (January-February, 1973), pp.1-9.

——. "A New Look at the Paintings of the Yüan Dynasty," *National Palace Museum Bulletin*, II. No.5 (November-December, 1967), pp.9-12.

——. "Pine and Rock, Wintry Tree, Old Tree and Bamboo and Rock, The Development of a Theme," *National Palace Museum Bulletin*, IV, No.6 (January-February, 1970), pp.1-12.

Lippe, Aschwin. "Li K'an und seine'Ausfürliche Beschreibung des Bambus.' Beitrage zur Bambusmalerei der Yüan-Zeit," *Ostasiatische Zeitschritf*, Neue Folge, XVIII (1942-1943), No.1/2, pp.1-35; No.3/4, pp.83-114; No.5/6, pp.166-183.

Loehr, Max. *Chinese Painting After Sung*. Ryerson Lecture, Yale Art Gallery, March 2, 1967.

——. "Studie über Wang Mong (die Datierten Werke)," *Sinica*, XIV, No.5/6 1939, pp.273-290.

Lovell, Hin-cheung. "Wang Hui's 'Dwelling in the Fu-ch'un Mountains': A Classical Theme, Its Origin and Variations," *Ars Orientalis*, VIII (1970), pp.217-242.

Mote, Frederick W. "Confucian Eremitism in the Yüan Period," in *The Confucian Persuasion* (A.F.Wright, ed.). Stanford, 1960, pp.202-240.

——. *The Poet Kao Ch'i: 1336-1374*. Princeton, 1962.

Munich, Haus der Kunst. *1000 Jahre Chinesische Malerei*. Exhibition catalogue. Munich, 1959.

Riely, Celia Carrington."Tung Ch'i-ch'ang's Ownership of Huang Kung-wang's 'Dwelling in the Fu-ch'un Mountains', with a Revised Dating for Chang Ch'ou's *Ch'ing-ho shu-hua fang*," *Archives of Asian Art*, XXVIII (1974-1975) pp.57-76.

Rowland, Benjamin, Jr. "The Problem of Hui Tsung," *Archives of the Chinese Art Society of America*, V (1951), pp.5-22.

Rowley, George. *Principles of Chinese Painting*. 2nd ed., Princeton, 1959.

Royal Academy of Arts. *The Chinese Exhibition: A Commemorative Catalogue of the International Exhibition of Chinese Art*. London, 1935.

Shimada, Shūjirō and Yoshiho Yonezawa. *Painting of the Sung and Yüan Dynasties*.Tokyo, 1952.

Sickman, Laurence, ed. *Chinese Calligraphy and Painting in the Collection of John M. Crawford, Jr*. New York, 1962.

Sickman, Laurence and Alexander Soper. *The Art and Architecture of China*. 3rd.ed. Harmond-sworth, 1968.

Sirén, Osvald. *Chinese Painting: Leading Masters and Principles*. 7 vols.London, 1956-1958.

——. *Chinese Paintings in American Collections*. 2 ovls. London, 1927-1928.

——. *A History of Later Chinese Painting*. 2 vols. London, 1938.

Speiser, Werner. "Die Yüan-Klassik der Landschafts-malerei," *Ostasiatische Zeitschrift*, N.F.7, No.1 (1931), pp.11-16.

Speiser, Werner, Roger Goepper, and Jean Fribourg. *Chinese Art: Painting, Calligraphy, Stone Rubbing, Wood Engraving*. New York, 1964.

Sullivan, Michael. *The Arts of China*. Berkeley, 1973.

Suzuki, Kei. "A Few Observations Concerning the Li-Kuo School of Landscape Art in the Yüan Dynasty," *Acta Asiatica*, 15 (1968), pp.27-67.

Toda, Teisuke. "Figure Painting and Ch'an-Priest Painters in the Late Yüan," *Proceedings of the International Symposium on Chinese Painting* (Taipei, 1970), pp.391-403.

Tomita, Kōjirō and H. Tseng. *Portfolio of Chinese Paintings in the Boston Museum II. Yüan to Ch'ing Periods*. Boston, 1961.

Ts'ao, Chao. *Ko-ku yao-lun* (published 1387). 13 *chüan*. Translation in Sir Percival David's *Chinese Connoisseurship: The Ko Ku Yao Lun—The Essential Criteria of Antiquities*. New York, 1971.

Tseng, Hsien-ch'i. *Loan Exhibition of Chinese Paintings*, Royal Ontario Museum.Toronto, 1956.

Vinograd, Richard. "*River Village—The Pleasures of Fishing*": A Blue-and-Green Landscape by Chao Meng-fu. Unpublished master's thesis, University of California, Berkeley, 1972.

Wang, Chi-ch'ien. "Introduction to Chinese Painting," *Archives of the Chinese Art Society of America*, II (1947), pp.21-27.

Wang, Shih-hsiang. "Chinese Ink Bamboo Paintings," *Archives of the Chinese Art Society of America*, III (1948-1949), pp.49-58.

Wenley, A.G. "A Breath of Spring' by Tsou Fu-lei," *Ars Orientalis*, II (1957), 459-469.

——. "'A Spray of Bamboo' by Wu Chen," *Archives of the Chinese Art Society of America*, VIII (1954) pp.7-9.

Willetts, William. *Foundations of Chinese Art*. New York, 1965.

Wilson, Marc. "The Jen Jen-fa Tradition." Paper presented at the Symposium on Chinese Figure Painting at the Freer Gallery of Art , Washington, D.C., September 12, 1973.

Wittkower, Rudolf and Margot Wittkower. *Born Under Saturn, The Character and Conduct of Artists: A Documented History from Antiquity to the French Revolution*.London, 1967.

Yonezawa, Yoshiho and Michiaki Kawakita. *Arts of China: Paintings in Chinese Museums. New Collections*. Tokyo, 1970.

日文参考书目

阿部房次郎、阿部孝次郎合编《爽籁馆欣赏》，六卷，大阪，1930—1939年。

《唐宋元明名画大観》，東京，1930年。

《宋元明名画大観》，二卷，東京，1931年。

原田謹次郎《支那名画宝鉴》，東京，1936年。

島田修二郎《松斎梅譜提要》，《文化》20卷2号（1956年3月），页96—118。

東京国立博物館《中国宋元美術展目録》，東京，1961年。

————《宋元の絵画》，京都，1962年。

鈴木敬、小山富士夫合编《世界美術全集——宋·元》，第16卷，東京，1968年。

大阪市立美術館《中国絵画》，二卷，大阪，1975。

東京国立博物館《元代道釈人物画》（海老根聰郎撰文），東京，1975年。

图版目录

索引

三联高居翰作品

《隔江山色：元代绘画（1279—1368）》
Hills Beyond a River: Chinese Painting of the Yuan Dynasty, 1279-1368

《江岸送别：明代初期与中期绘画（1368—1580）》
Parting at the Shore: Chinese Painting of the Early and Middle Ming Dynasty, 1368-1580

《山外山：晚明绘画（1570—1644）》
The Distant Mountains: Chinese Painting of the Late Ming Dynasty, 1570-1644

《气势撼人：十七世纪中国绘画中的自然与风格》
The Compelling Image: Nature and Style in Seventeenth-Century Chinese Painting

《致用与娱情：大清盛世的世俗绘画》
Pictures for Use and Pleasure: Vernacular Painting in High Qing China

《图说中国绘画史》
Chinese Painting: A Pictorial History

《画家生涯：传统中国画家的生活与工作》
The Painter's Practice: How Artists Lived and Worked in Traditional China

《诗之旅：中国与日本的诗意绘画》
The Lyric Journey: Poetic Painting in China and Japan

《不朽的林泉：中国古代园林绘画》
Garden Paintings in Old China

生活·讀書·新知 三联书店　刊行